艺术这朵华美的花

傅雷谈美术与音乐

傅雷 著

U0107743

上海人民美术出版社

图书在版编目（ＣＩＰ）数据

艺术这朵华美的花 ： 傅雷谈美术与音乐 / 傅雷著.
-- 上海 ： 上海人民美术出版社，2023.5
（艺术是什么）
ISBN 978-7-5586-2676-0

Ⅰ．①艺… Ⅱ．①傅… Ⅲ．①艺术－文集 Ⅳ.
①J-53

中国国家版本馆CIP数据核字(2023)第059836号

艺术这朵华美的花：傅雷谈美术与音乐

著　　　者：傅　雷

责任编辑：孙　青　张乃雍

技术编辑：齐秀宁

排版制作：朱庆荧

出版发行：上海人民美术出版社

（地址：上海市闵行区号景路159弄A座7F）

邮编：201101

网　　址：www.shrmbooks.com

印　　刷：上海丽佳制版印刷有限公司

开　　本：787×1092　1/32　7印张

版　　次：2023年8月第1版

印　　次：2023年8月第1次

书　　号：ISBN 978－7－5586－2676－0

定　　价：68.00元

艺术这朵华美的花

傅雷谈美术与音乐

目　录

《春》 波提切利，1482

美术篇

一朵华美的花[1]

印象派的绘画，大家都知道是近代艺术史上一朵最华美的花。毕沙罗[2]、基约曼[3]、雷诺阿[4]、西斯莱[5]、莫奈[6]等仿佛是一群天真的儿童，睁着好奇的慧眼，对自然界的神奇幻变感到无限地惊讶，于是靠了光与色的灌溉滋养，培植成这个繁荣富丽的艺术之园。无疑地，这是一个奇迹。然而更使我们诧异的，是在这群园丁中，忽然有一个中途倚铲怅惘的人，满怀着不安的情绪，对着园中鲜艳的群花，渐渐地怀疑起来，经过了长久的徘徊踌躇之后，决然和毕沙罗们分离了，独自在花园外的荒芜的硬土中，播着一颗由坚强沉着的人格和赤诚沸热的心血所结晶的种子。他孤苦地垦殖着，受尽了狂风骤雨的摧残，备尝着愚庸冥顽的冷嘲热骂的辛辣之味，终于这颗种子萌芽生长起来，等到这园丁60余年

1 编者注——原标题为《塞尚》。塞尚（Paul Cézanne，1839—1906），法国画家，后期印象派代表人物。
2 毕沙罗（Camille Pissarro，1830—1903），法国印象派画家。
3 基约曼（Armand Guillaumin，1841—1927），法国风景画家和雕刻家。
4 雷诺阿（Pierre-Auguste Renoir，1841—1919），法国印象派重要画家。
5 西斯莱（Alfred Sisley，1839—1899），法国风景画家，印象派代表人物。
6 莫奈（Claude Monet，1840—1926），法国画家，印象派创始人之一。

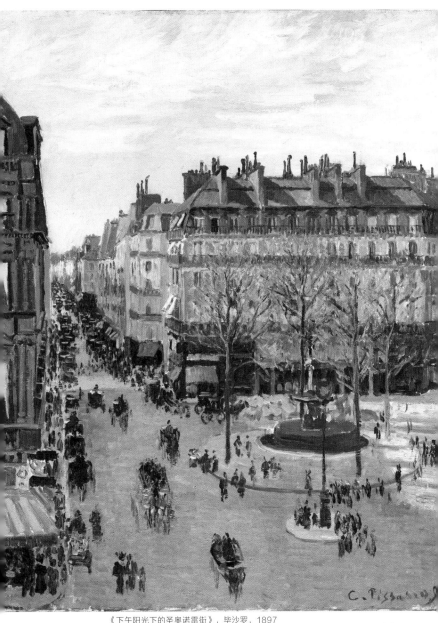

《下午阳光下的圣奥诺雷街》，毕沙罗，1897

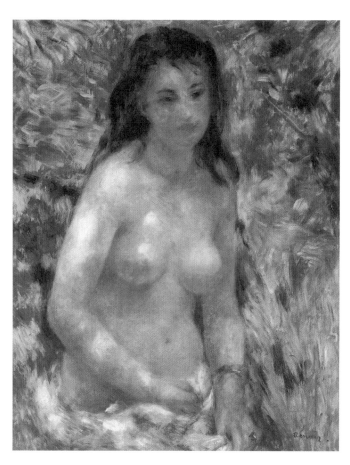

《阳光下的裸女》，雷诺阿，1876

《睡莲》，莫奈，1916—1919

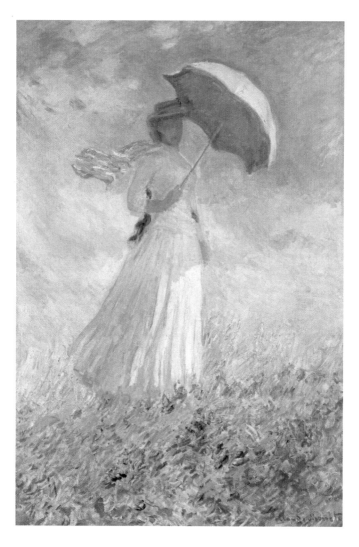

《撑阳伞的女人》，莫奈，1886

的寿命终了的时光，已成了千尺的长松，挺然直立于悬崖峭壁之上，为现代艺术的奇花异草拓殖了一个簇新的领土。这个奇特的思想家，这个倔强的画人，便是伟大的塞尚[1]。

真正的艺术家，一定是时代的先驱者。他有敏慧的目光，使他一直遥瞩着未来；有锐利的感觉，使他对于现实时时感到不满；有坚强的勇气，使他能负荆冠，能上十字架，只要是能满足他艺术的创造欲。至于世态炎凉，那于他有什么相干呢？在这一点上，塞尚又是一个大勇者，可与德拉克诺瓦[2]照耀千古。

他的一生，是全部在艰苦的奋斗中牺牲的：他不仅要和他所不满的现实作战（即要补救印象派的弱点），而且还要和他自己的视觉、手腕及色感方面的种种困难作战。固然，他有他独特的环境，使他能纯为艺术而艺术地制作，然而他不屈不挠的精神，超然物外的人格，实在是举世不多见的。

塞尚名保罗（Paul），于1839年生于普罗旺斯地区艾克斯（Aixen-Provence）。这是法国南方的一个首府。他的父亲是一位帽子匠出身的银行家，母亲是一位躁急的妇人。但她的热情，她的无名的烦闷，使她十分钟爱她的儿子，因为这儿子在先天已承受了她这部分精神的遗产，也全靠了她的庇护，塞尚才能战胜了他父亲的富贵梦，完成他做艺人的心愿。

他10岁时，就进当地的中学，和左拉[3]同学，两人的交谊一天天浓厚起来，直到左拉的小说成了名，渐渐想做一个小资产者

1 关于塞尚的画的内容，请参看"犀牛艺术文库"中《我在美术馆等你》中的《三个人的牌局》篇。
2 德拉克诺瓦（Engéne Delacroix，1798—1863），法国浪漫主义画家。
3 左拉（Émile Zola，1840—1902），法国自然主义文学奠基人。

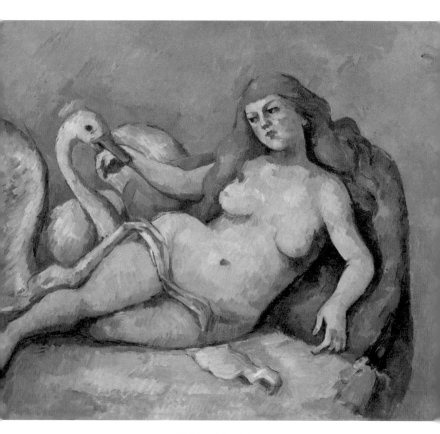

《勒达与天鹅》，塞尚，1880

的时候，才逐渐疏远。这时期，两位少年朋友在校内、课外，已开始认识大自然的壮美了。尤其是在假期，两人徜徉山巅水涯，左拉念着浪漫派诸名家的诗，塞尚滔滔地讲着韦罗内塞[1]、鲁本斯[2]、伦勃朗[3]那些大画家的作品。他终身为艺者的意念，就这样地在充满着幻想与希望的少年心中酝酿成熟了。

在中学时代，他已在当地的美术学校上课，19岁中学毕业时，他同时得到美术学校的素描（dessin）二等奖。这个荣誉使他的父亲不安起来，他对塞尚说："孩子，孩子，想想将来吧！天才是要饿死的，有钱才能生活啊！"

服从了父亲，塞尚无可奈何地在艾克斯大学法科听了两年课；终于，父亲拗他不过，答应他到巴黎去开始他的艺术生涯。他一到巴黎就去找左拉。两人形影不离地过了若干时日，但不久，他们对于艺术的意见日渐龃龉，塞尚有些厌倦巴黎，忽然动身回家去了。这一次他的父亲想可把这儿子笼络住了，既然是他自己回来的，就叫他在银行里做事。但这种枯索的生活，叫塞尚怎能忍受呢？于是账簿上、墙壁上都涂满了塞尚的速写或素描。末了，他的父亲又不得不让步，任他再去巴黎。

这回他结识了几位知己的艺友，尤其是毕沙罗与吉约曼（Guillaumin）和他最为契合。塞尚此时的绘画也颇受他们的影响。他们时常一起在巴黎近郊的欧韦（Auvers）写生。但年少气盛、野心勃勃的塞尚，忽然去投考巴黎美专；不料这位艾克斯美

1 韦罗内塞（Paolo Vèronèse，1528—1588），意大利文艺复兴后期威尼斯画派重要画家，著名的色彩大师。
2 鲁本斯（Peter Paul Rubens，1577—1640），比利时人，佛兰德斯著名画家。
3 伦勃朗（Rembrandt，1606—1669），荷兰伟大画家。

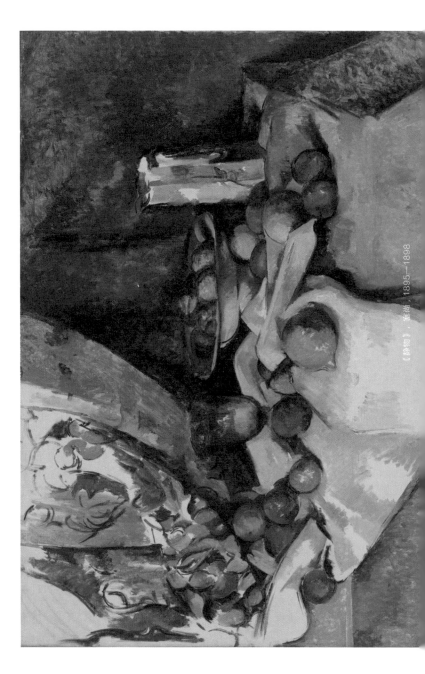

《静物》，塞尚，1895—1898

术学校的二等奖的学生在巴黎竟然落第，气愤之余，又跑回了故乡。

等到他第三次来巴黎时他换了一个研究室，一面仍在卢浮宫徜徉踯躅，站在鲁本斯或德拉克诺瓦的作品面前，不胜低回激赏。那时期，他画的几张大的构图（composition）即是受德氏作品的感应。左拉最初怕塞尚去走写实的路，曾劝过他，此刻他反觉他的朋友太倾向于浪漫主义，太为光与色所眩惑了。

然而就在此时，他的被称为太浪漫的作品，已绝不是浪漫派的本来面目了。我们只要看他临摹德拉克诺瓦的《但丁的渡舟》一画便可知道。此时，人们对他作品的批评是说他好比把一支装满了各种颜色的手枪，向着画布乱放，于此可以想象到他这时的手法及用色，已绝不是拘守绳墨而在探寻新路了。

人们曾向当时的前辈大师马奈[1]征求对于塞尚的画的意见，马奈回答说："你们能欢喜龌龊的画吗？"这里，我们又可看出塞尚的艺术，在成形的阶段中，已不为人所了解了。马奈在19世纪后叶被视为绘画上的革命者，尚且不能识得塞尚的摸索新路的苦心，一般社会，自更无从谈起了。

总之，他是从德拉克诺瓦及他的始祖威尼斯诸大家那里悟到了色的错综变化，从库尔贝[2]那里找到自己性格中固有的沉着，再加以纵横的笔触，想从印象派的单以"变幻"为本的自然中，搜求一种更为固定、更为深入、更为沉着、更为永久的生命。这是塞尚洞烛印象派的弱点，而为专主"力量""沉着"的现代艺

1 马奈（Edouard Manet，1832—1883），法国印象派画家。
2 库尔贝（Gustave Courbet，1819—1877），法国画家，现实主义绘画的开创者。

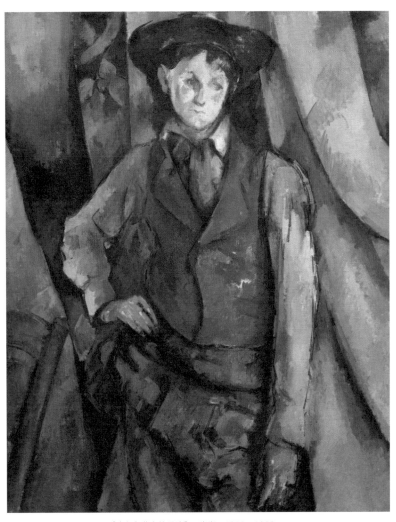

《穿红色背心的男孩》，塞尚，1888—1990

术之先声。也就为这一点，人家才称塞尚的艺术是一种回到古典派的艺术。我们切不要把"古典派"和"学院派"这两个名词相混了，我们更不要把我们的目光专注在形式上（否则，你将永远找不出古典派和塞尚的相似之处）。古典的精神，无论是文学史或艺术史都证明是代表"坚定""永久"的两个要素。塞尚采取了这种精神，站在他自己的时代思潮上为20世纪的新艺术行奠基礼，这是他尊重传统而不为传统所惑，知道创造而不以架空楼阁冒充创造的伟大的地方。

再说回来，印象派是主张单以七种原色去表现自然之变化的，他们以为除了光与色以外，绘画上几没有别的要素，故他们对于色的应用，渐趋硬化。到新印象派，即点描派，差不多用色已有固定的方式，表现自然也用不到再用自己的眼睛去分析自然了。这不但已失了印象派分析自然的根本精神，且已变成了机械、呆板、无生命的铺张。印象派的大功在于外光的发现，故自然的外形之美，到他们已表现到顶点，风景画也由他们而大成；然流弊所及，第一是主义的硬化与夸张，造成新印象派的徒重技巧；第二是印象派绘画的根本弱点，即是浮与浅，美则美矣，顾亦止于悦目而已。塞尚一生便是竭全力与此"浮浅"两字作战的。

所谓浮浅者，就是缺乏内心。缺乏内心，故无沉着之精神，故无永久之生命。塞尚看透这一点，所以用"主观地忠实自然"的眼光，把自己的强毅浑厚的人格全部灌注在画面上，于是近代艺术就于萎靡的印象派中超拔出来了。

塞尚主张绝对忠实自然，但此所谓忠实自然，绝非模仿抄袭之谓。他曾再三说过，要忠实自然，但用你自己的眼睛（不是受

过别人影响的眼睛）去观察自然。换言之，须要把你视觉净化、清新化、儿童化，用着和儿童一样新奇的眼睛去凝视自然。

大凡一件艺术品之成功，有必不可少的一个条件，即要你的人格和自然合一（这所谓"自然"是广义的，世间种种形态色相都在内），因为艺术品不特要表现外形的真与美，且要表现内心的真与美；后者是目的，前者是方法，我们绝不可认错了。要达到这目的，必要你的全人格，透入宇宙之核心，悟到自然的奥秘，再把你的纯真的视觉，抓住自然之外形，这样的结果，才是内在的真与外在的真的最高表现。塞尚平生矢口否认把自己的意念放在画布上，但他的作品，明明告诉我们不是纯客观的照相，可知人类的生命——人格——是不由你自主地、不知不觉地、无意识地，透入艺术品之心底。因为人类心灵的产物，如果灭掉了人类的心灵，还有什么呢？

以上所述是塞尚的艺术论的大概及他与现代艺术的关系。以下想把他的技巧约略说一说。

塞尚全部技巧的重心，是在于中间色。此中间色有如音乐上的半音，旋律的谐和与否，全视此半音的支配得当与否而定。绘画上的色调亦复如是。塞尚的画，不论是人物、风景、静物，其光暗之间的冷色与热色都极复杂。他不同前人般只以明暗两种色调去组成旋律，只用一两种对称或调和的色彩去分配音阶，他是用各种复杂的颜色，先是一笔一笔地并列起来，再是一笔一笔地加叠上去，于是全画的色彩愈为鲜明，愈为浓烈，愈为激动，有如音乐上和声之响亮。这是塞尚在和谐上成功之秘诀。

有人说塞尚是最主体积的，不错，但体积从什么地方来的

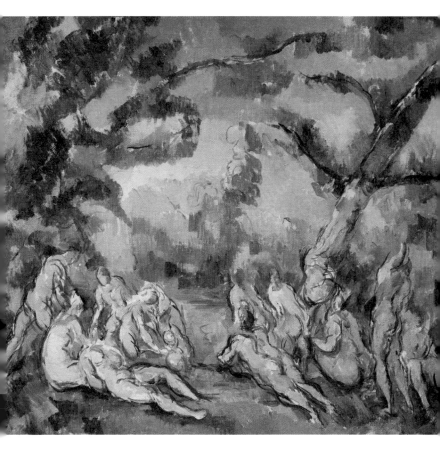

《大浴女》，塞尚，1898—1905

呢？也即因了这中间色才显出来的罢了。他并不如一般画家去斤斤于素描，等到他把颜色的奥秘抓住了的时候，素描自然有了，轮廓显著，体积也随着浮现。要之，塞尚是一个最纯粹的画家（peintre），是一个大色彩家（coloriste），而非描绘者（dessinateur），这是与他的前辈德拉克诺瓦相似之处。

至此，我们可以明了塞尚是用什么方法来达到补救印象派之弱点的目的，而建树了一个古典的、沉着的、有力的、建筑的现代艺术的。在现代艺术中，又可看出塞尚的影响之大。大战前极盛的立方派，即是得了塞尚的体积的启示，再加以科学化的理论作为一种试验（essai）。在其他各画派中，塞尚又莫不与他同时的高更[1]与凡·高[2]三分天下。

在艺术史上，他是一个承前启后的旋转中枢的画人。

这样一个奇特而伟大的先驱者，在当时之不被人了解，也是当然的事。他一生从没有正式入选过官方的沙龙。几次和他朋友们合开的或个人的画展，没有一次不是他为众矢之的。每个妇女看到他的浴女，总是切齿痛恨，说这位拙劣的画家，毁坏了她们美丽的肉体。大小报章杂志，都一致认为他是一个变相的泥水匠，把什么白垩啊，土黄啊，绿的红的乱涂一阵，又哪知10年之后，大家都把他奉为偶像，敬之如神明呢？这种无聊的毁誉，在塞尚眼里当看作同样是愚妄吧？！

要知道塞尚这般放纵大胆的笔触，绝非随意涂抹，他每下

1 高更（Paul Gauguin，1848—1903），法国后期印象派画家。
2 凡·高（Vincent van Gogh，1853—1890），伦勃朗以后荷兰最伟大的画家，后期印象派代表人物。

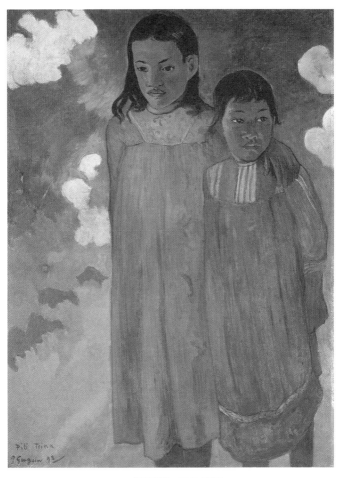

《两姐妹》，高更，1892

一笔，都经过长久的思索与观察。他画了无数的静物，但他画每一只苹果，都是画第一只苹果时一样地细心研究。他替沃拉尔[1]画像，画了一百零四次还嫌没有成功，我真不知像他这样热爱艺术、苦心孤诣的画家在全部艺术史中能有几人！然而他到死还是口口声声说："唉，我是不能实现的了，才窥到了一线光明，然而耄矣……上天不允许我了……" 话未完已老泪纵横，悲抑不胜……

1906年10月21日，他在野外写生，淋了冷雨回家，发了一晚的热，翌日支撑起来在家中作画，忽然又倒在画架前面，人们把他抬到床上，从此不起。

我再抄一个公式来做本篇的结束吧。

要了解塞尚之伟大，先要知道他是时代的人物，所谓时代的人物者，是永久的人物+当代的人物+未来的人物。

1930年1月7日
于巴黎

1 沃拉尔〔Ambriose Vollard，1865—1939〕，法国美术品商和出版商。

丹纳艺术论

丹纳（Hippolyte Adolphe Taine）是法国19世纪后半叶的一个历史学家兼批评家。他与勒南（Renan）并称为当时的两位大师。他的哲学属于奥古斯特·孔特（Auguste Comte）派的实证主义。他从极年轻的时候，就孕育了一种彻底的科学精神，以为人类的精神活动是受物质的支配与影响，故他说精神科学（包括哲学、文学、美术、宗教等）可与自然科学同样地分析。他所依据的条件便是种族、环境、时代三者。这是他的前辈批评家圣伯夫（Sainte-Beuve）所倡导而由他推之极端的学说。丹纳的代表作品，在历史方面的《现代法兰西渊源》（*Les Qrigines de la France Contemporaine*）、《大革命》（*La Révolution*）等，在哲学方面的《法国十九世纪的古典哲学》（*Les Philosophies Cassiques du XIX^{ème} Siecle en France*）与《论智力》（*De l'Intelligence*）等，在文艺批评方面的《拉封丹及其寓言》（*Essais sur les Fables de La Fontaine*）、《英国文学史》（*Histoire de la Littérature Anglaise*）及《艺术论》（*Philosophie de l'Art*）等，都充满着一贯的实证说。他把历史、文学、哲学、美术都放到它们生长的地域和时代

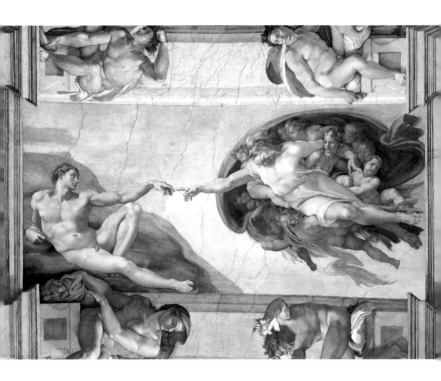

《创世记》局部之《创造亚当》，米开朗琪罗，1508—1512

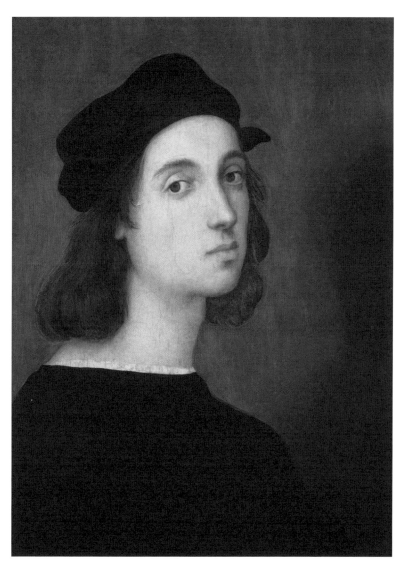

《自画像》，拉斐尔，1506

中去，搜集当时的记载社会状况的文件，想由这些纯粹科学、纯粹理智的解剖，来得到产生这些文明的定律（Loi）。这本《艺术论》便是他这种方法之应用于艺术方面的。你们可以看到他在第一章里，开宗明义地宣布他的"学说"（Système）和"方法"（Méthode），即应用于推求"艺术之定义"；在第二、三、四章里，他接着讲意大利、佛兰德斯及古希腊等几个艺术史的大宗派，最后再讲他的"艺术之理想"，这便是他——丹纳的美学了！物质方面的条件都给他搜罗尽了，谁还能比他更精密地、更详细地分析艺术品呢？然而问题来了：拉封丹的时代固然产生了拉封丹，鲁本斯时代的佛兰德斯固然产生了鲁本斯，米开朗琪罗、拉斐尔时代的意大利也固然产生了米开朗琪罗、拉斐尔，然而与他们同种族、同环境、同时代的人物，为何不尽是拉封丹、鲁本斯、米开朗琪罗、拉斐尔呢？固然"天才是不世出"的，群众永远是庸俗的；然而艺者创造过程的心理解剖为何可以全部忽略了呢？人类文明的成因是否只限于"种族、环境、时代"的纯物质条件？所谓"天才"究竟是什么东西？是否即他之所谓"锐敏的感觉"呢？这"锐敏的感觉"为什么又非常人所不能有，而具有这感觉的人又如何地把这感觉发展到成熟的地步？这些问题都有赖于心理学的解剖，而丹纳把心理学完全隶属于生理学之下，于是充其量，他只能解释艺术品之半面，还有其他更深奥的半面我们全然没有认识。这是丹纳全部学说的弱点，也就是实证主义的大缺陷。他一生的工作极为广博，他原想把这一贯的实证论来应用于精神科学的各方面，以探求人类文明的原动力，就是定律。这固然是一件伟大的理想的事业，不幸的是他只

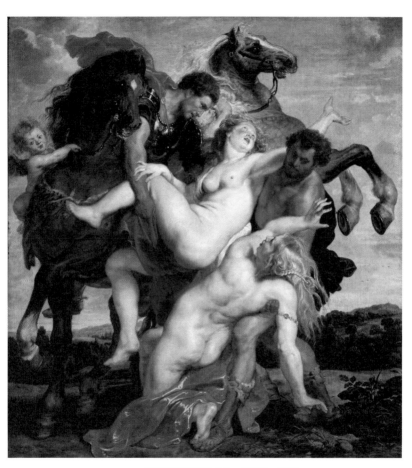

《劫夺留西帕斯的女儿》，鲁本斯，1618

看到了"人"的片面，于是他全部的工作终于没有达到他意想中的成功。

我们知道，现代文明的大关键，是在于科学万能之梦的打破。1870年左右，达尔文的进化论发表了，贝特洛的化学综合论宣布了，格喇姆的第一个引擎造好了的时候，整个欧洲都狂热地希望能用新发明的利器——科学——来打出一条新路，宇宙、人生都可得一个新的总解决。不幸，事实上1914年莱茵湖畔的一声大炮，就把这美妙的梦幻打得粉碎。原来追求人生的路还有那么遥远的途程要趱奔呢。科学只替我们加增了一件武器，根本上并没有彻底解决呢。科学即是真理，即是绝对的话，在现在谁还敢说呢？

在文学上，同样地自浪漫主义崩溃之后，由写实主义而至自然主义，左拉继承了丹纳等的学说，想以人类的精神现象都归纳到几个公式里去，然而不久也就与实证主义同其运命，发现"此路不通"了。

这样说来，丹纳的这部《艺术论》不是早已成为过去的艺术批评，且在今日的眼光中，不是成了不完全的"美学"了吗？然而我之介绍此书，正着眼在其缺点上面，因这种极端的科学精神，正是我们现代的中国最需要的治学方法。尤其是艺术常识极端缺乏的中国学术界，如果要对艺术有一个明确的认识，那么，非从这种实证主义的根本着手不可。人类文明的进程都是自外而内的，断没有外表的原因尚未明了而能直探事物之核心的事。中国学术之所以落后，之所以紊乱，也就因为我们一般祖先只知高唱其玄妙的神韵气味，而不知此神韵气味之由来。于是我们眼里

所见的"国学"只有空疏，只有紊乱，只有玄妙！

西洋人从神的世界走到人的世界（文艺复兴），由渺茫的来世回到真实的现世；更由此把"自我"在"现世"中极度扩大起来，在物质文明的最高点上，碰了壁又在另找新路了。我们东方人还是落在后面，一步也没有移动过。物质文明不是理想的文明，然而不经过这步，又哪能发现其他的新路？谁敢说人类进步的步骤是不一致的？谁敢说现代中国的紊乱不是由于缺少思想改革的准备？我们需要日夜兼程地赶上人类（l'humanité）的大队，再和他们负了同一使命去探求真理。在这时候，我们比所有的人更需要思想上的粮食和补品，我敢说，这补品中的最有力的一剂便是科学精神，便是实证主义！

因此，我还是介绍丹纳的这本《艺术论》，我愿大家先懂得了，会用了这科学精神，再来设法补救它的缺陷！

译述方面的错误，希望有人能指正我。译名不统一的地方，当于将来全部完竣后重新校订[1]。

1929年10月抄

译者于巴黎

1 1929年，21岁的傅雷意欲翻译《艺术哲学》全书，将译出的第一编第一章称为"泰纳《艺术论》"。1958至1959年间重翻全书时，将作者名译为"丹纳"。本书中统一为"丹纳"。

海粟的艺术之路

现代德国批评家李尔克作《罗丹传》有言："罗丹未显著以前是孤零的。光荣来了，他也许更孤零了吧。因为光荣不过是一个新名字四周发生的误会的总和而已。"

海粟每次念起这段文字时，总是深深地感叹。

实在，我们不能诧异海粟的感慨之深长。

他16岁时，从旧式的家庭中悄然跑到上海，纠合了几个同志学洋画。创办上海美术院——现在上海美术专门学校的前身——这算是实现了他早年的艺术梦之一步；然而心底怀着给摧残了的爱情之隐痛，独自想在美的世界中找求些许安慰的意念：慈爱的老父不能了解，即了解了亦不能为他解脱。这时候，他没有朋友，没有声名，他是孤零的。

20年后，他海外倦游归来，以数年中博得国际荣誉的作品与国人相见。学者名流，竟以一睹叛徒新作为快；达官贵人，争以得一笔一墨为荣。这时候，他战胜了道学家（1924年模特儿案），战胜了旧礼教，战胜了一切——社会上的与艺术上的敌人。他交游满天下，桃李遍中国，然而他是被误会了，不特为敌

上海美术专门学校

人所误会，尤其被朋友误会。在今日，海粟的名字不孤零了，然而世人对于海粟的艺术的认识是更孤零了。

但我决不因此为海粟悲哀，我只是为中华民族叹息。一个真实的天才——尤其是艺术的天才的被误会，是民众落伍的征象（至于为艺术家自身计，误会也许正能督促他望更高远深邃的路上趋奔）。在现在，我且不问中国要不要海粟这样一个艺术家，我只问中国要不要海粟这样一个人。因为海粟的艺术之不被人了解，正因为他的人格就没有被人参透。今春，他在德国时曾寄我一信："我们国内的艺术以至一切已混乱到不可思议的地步，一般人心风俗也丑恶到不可思议的地步……"在这种以欺诈虚伪为尚，在敷衍妥协中讨生活的社会里，哪能容得下你真诚赤裸的人格，与反映在画面上的泼辣性和革命的精神？

未出国以前，他被目为名教罪人，艺术叛徒，甚至荣膺了学阀的头衔。由这些毁辱的名称上，就可以看出海粟当时做事的勇气，而进一层懂得他那时代的艺术的渊源：他1922年去北京，画架放在前门脚下，即有那般强烈的对照，泼辣的线条，坚定的、建筑化的形式（forme constructric）的表现。翌年游西湖，站在"南天门绝顶"，就有以太阳为生命的象征，以古庙枯干为挺拔的力的表白的作品产生。他在环攻的敌人群中，喑哑叱咤，高唱着凯旋歌，在殷红、橙黄、蔚蓝的三种色调中奏他那英雄交响乐的第一段。

原来海粟艺术的"大"与"力"的表现，早已为最近惨死的薄命诗人徐志摩所认识；他在1927年《海粟近作》序文中已详细说过。他并勉励海粟："还得用谦卑的精神来体会艺术的真谛，

山外有山，海外有海……海粟是已经决定出国去几年，我们可以预期像他这样有准备地去探宝山，决不会空手归来，我们在这里等候着消息！"海粟现在是满载而归，然而等候消息的朋友，仅仅有见了海粟一面，看了他的画一次，喊一声"啊，你的力量已到画的外面去了"的机缘就飘然远行。（11月14日星期六午后一时，志摩赴辣斐德路496号B访海粟，这是他们3年长别后第一次见面。志摩在楼梯上就连呼"海粟海粟！"，一见《巴黎圣母院》那幅画，即大呼："啊，你的力量已到画的外面去了！"一会又叹说："中国只有你一个人！……然而一人亦够了！"11月19日志摩遇难，海粟在杭写生，21日噩耗传来，海粟大恸。——原注）难道他此次南来就为着要一探"探宝山"的消息吗？

可是海粟此次归来，不特可以对得住艺术，亦可以对得住他的唯一的知己——志摩了。他在欧3年，的确把志摩勉励他的话完全做到了。他的"誓必力学苦读，旷观大地"（去年致我函中语）的精神，对于艺术的谦卑虔敬的态度，实足令人感奋。

他今春寄我的某一信：

"昨天你忧形于色，大概又是为了物质的压迫吧。××来的三千方［即 Fran（法郎）］几日已分配完了。（一千还你，五百还××，二百五十方还××，色料、笔二百五十方，×××一百方，还×××一百方，东方饭票一百五十方，韵士零用一百方，二百方寄××。）没有饭吃的人很多，我们已较胜一筹了……"

我有时在午后一两点钟到他寓所去（他住得最久的要算巴黎拉丁区，Sorbonne街十八号Rollin旅馆四层楼上的一间小屋了），海粟刚从卢浮宫临画回来，一进门就和我谈他当日的工作，谈伦勃朗用色的复杂、人体的坚实以及一切画面上的新发现。半小时后，刘夫人从内面盥洗室中端出一锅开水，几片面包，一碟冷菜，我才知道他还没吃过饭，而且为了"物质的压迫"连"东方饭票"的中国馆子里的定价菜也吃不起了。

　　在这种窘迫的境遇中，真是神鉴临着他！海粟生平就有两位最好的朋友在精神上扶掖他，鼓励他：这便是他的自信力和弹力——这两点特性可说是海粟得天独厚，与他的艺术天才同时承受的。又因他的自信力的坚强，他在任何恶劣的环境中从不曾有过半些怀疑和踌躇；因了他的弹力，故愈是外界的压迫来得险恶和凶猛，愈使他坚韧。这3年的"力学苦读"把海粟的精神锻炼得愈往深处去了，他的力量也一变昔日的蓬勃与锐利，潜藏起来；好比一座火山慢慢地熄下去，蕴蓄着它的潜力，待几世纪后再喷的辰光，不特要石破天惊，整个世界为他震撼，别个星球亦将为之打战。这正如《玫瑰村的落日》在金黄的天边将降未降之际，闪耀着它沉着的光芒，暗示着明天还要以更雄伟的旋律上升，以更浑厚的力量来照临大地。也正如《向日葵》的绿叶在沉重的黄花之下，挣扎着求伸张，求发荣，宛似一条受困的蛟龙竭力想摆脱它的羁绊与重压。然而，海粟毕竟是中国人，先天就承受了东方民族固有的超脱的心魂，他在画这几朵向日葵的花和叶的挣扎与斗争的时候，他绝不肯执着，他运用翠绿的底把深黄的花朵轻轻衬托起来，霎时就给我们开拓出一个高远超脱的境界：

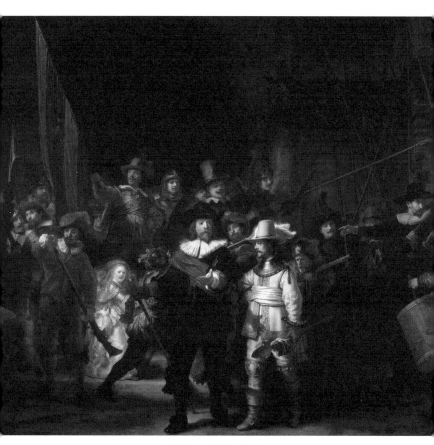

《夜巡》，伦勃朗，1642

《向日葵》，凡·高，1889

这正是受困的蛟龙终于要吐气排云、行空飞去的前讯。

1930年6月，他赴意大利旅行，到罗马的第二天来信：

> "……今天又看了两个博物馆，一个画廊，看了许多提香、拉斐尔、米开朗琪罗的杰作。这些人实是文艺复兴的精华，为表现而奋斗，他们赐予人类的恩惠真是无穷无极呀。每天看完总很疲倦，六点以后仍旧画画。光阴如逝，真使我着急……"

这时候，他徜徉于罗马郊外，在罗马广场画他凭吊唏嘘的古国的颓垣断柱，画两千年前奈龙大帝淫乐的故宫与斗兽场的遗迹。在翡冷翠，他怀念着但丁与贝亚特丽丝（Beatrix）的神秘的爱，画他俩当年邂逅的古桥。海粟的心目中，原只有荷马、但丁、米开朗琪罗、歌德、雨果、罗丹。

然而海粟这般浩荡的胸怀中，也自有其说不出的苦闷，在壮游、作画之余，不时得到祖国的急电；原来他一手扶植的爱子——美专——需要他回来。他每次接到此类的电讯，总是数日不安，徘徊终夜。他在西斯廷寺中，在拉斐尔墓旁，在威尼斯色彩的海中，更在万国艺人麕集的巴黎，所沉浸的、所熏沐的艺术空气太浓厚了。他自今而后不只要数百青年受他那广大的教化，而是要国人、要天下士、要全人类为他坚强的绝艺所感动。艺术的对象，只有无垠的宇宙与蠕蠕在地上的整个的人群（humanité），但在这人才荒落的中国，还需要海粟牺牲他艺术家的创造而努力于教育，为未来的中国艺坛确立一个伟大坚实的

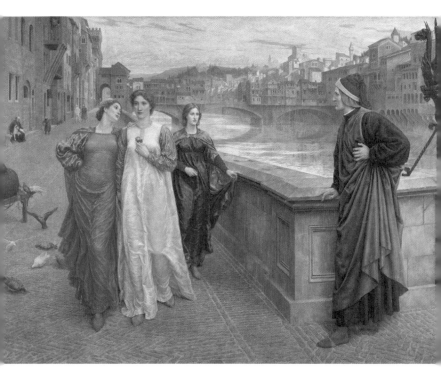

《但丁与贝亚特丽丝的相遇》，亨利·霍利迪，1883

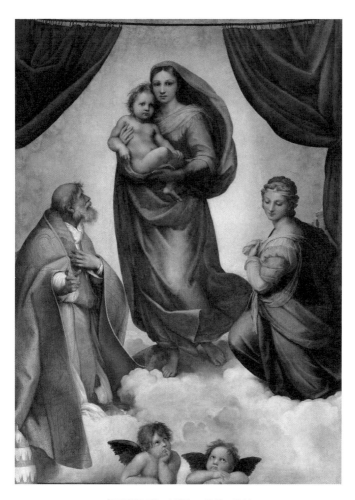

《西斯廷圣母》，拉斐尔，1513—1514

基础。结果终于他忍痛归来，暂别了他艺术的乐园——巴黎。

东归之前，他先应德国佛朗克府学院之邀请，举办一个国画展览会，以后他在巴黎又举行西画个展，我们读到文人赖鲁阿氏的序文以及德法两国的对于他艺术的批评时，不禁惶悚愧赧，至于无地。我们现代中国文艺复兴的大师还是西方的邻人先认识他的真价值。我们怎对得起这位远征绝域，以艺者的匠心为我们整个民族争得一线荣光的艺人？

现在，海粟是回来了，"探宝山"回来了。一般的恭维，我知正如一般的侮蔑与误解一样，绝不在他心头惹起丝毫影响；可是他所期待着的真切的共鸣，此刻在颤动了不？

阴霾蔽天，烽烟四起，仿佛是大时代将临的先兆，亦仿佛是尤里乌斯二世时产生米开朗琪罗、拉斐尔、达·芬奇的时代，亦仿佛是1830年前后产生德拉克诺瓦、雨果的情景。愿你，海粟，愿你火一般的颜色，燃起我们将死的心灵；愿你狂飙般的节奏，唤醒我们奄奄欲绝的灵魂。

1931年11月26日午夜

薰栞的梦

　　不知在20世纪开端后的哪一年，薰栞在烟雾缥缈、江山如画的故乡生下来了。他呱呱坠地的时辰和环境我不知道，大概总在神秘的黄昏或东方未白的拂晓、离梦境不远的时间吧！

　　从童年以至长成，他和所有的青年一样，做过许多天真神奇的梦。他那沉默的性情、幻想的风趣，使他一天一天地远离现实。若干年以前，他正在震旦大学念书，学的是医，实际却在做梦。一天，他忽然想到欧洲去，于是他就离开了战云弥漫的中国，跨入繁声杂色的西方。这于他差不多是一个极乐世界。他一开始就抛弃了烦琐的、机械的、理论的、现实的科学，沉浸到肖邦（Chopin）、门德尔松（Mendelssohn）的醉人的诗的氛围中去。贝多芬雄浑争斗的呼声、罗西尼（Rossini）狂野肉感的风格、韦伯（Weber）的熨帖细腻、华托（Wattean）的情调，轮流地幻成他绮丽、雄伟、幽怨……的梦。舒伯特（Schubert）的感伤与缪塞（Musset）的薄命，同样使他感动。

他按着披霞娜[1]，注视着布德尔[2]的贝多芬像。他在音符中寻思，假旋律以抒情。他潜在的荒诞情（fantaisie），恰找到了寄托的处所。

这是他音乐的梦。

在巴黎，破旧的、簇新的建筑，妖艳的魔女，杂色的人种，咖啡店，舞女，沙龙，jazz（爵士乐），音乐会，cinéma（电影），俊俏的侍女，可厌的女房东，大学生，劳工，地道车，烟突，铁塔，Montparnasse[3]，Halle（中央菜市场），市政厅，塞纳河畔的旧书铺，烟斗，啤酒，Porto（波特酒），comédice（喜剧）……一切新的、旧的、丑的、美的、看的、听的、古文化的遗迹、新文明的气焰，自普恩加来[4]至Joséphine Baker（约瑟芬面包房），都在他脑中旋风似的打转、打转。他，黑丝绒的上衣，帽子斜在半边，双手藏在裤袋里，一天到晚地，迷迷糊糊，在这世界最大的旋涡中梦着……

他从童年时无猜的梦，转到科学的梦非其梦，音乐的梦其所梦，至此却开始创造他"薰琹的梦"。

"人生原是梦"，人类每做梦中之梦，一梦完了再做一梦，从这一梦转到那一梦，一梦复一梦地永远梦下去：这就是苦恼的人类，得以维持生存的妙诀。所以，梦是醒不得的，梦醒就得自杀，不自杀就成了佛，否则只能自圆其梦，继续梦去。但

1 披霞娜即piano，钢琴。

2 布德尔（Antoine Bourdelle，1861—1929），法国雕刻家。

3 Montparnasse即蒙巴纳斯，是巴黎塞纳河左岸的高等区。

4 普恩加来（Raymond Poincaré，1860—1934），法国政治家。1913年至1920年任法国总统，于1912年至1913、1922年至1924年、1926年至1929年三次任法国总理。

梦有种种，有富贵的梦，有情欲的梦，有虚荣的梦，有黄粱一梦的梦，有浮士德的梦……薰琹却是艺术的梦，精神的梦（rêve spirituelle）。一般的梦是受环境支配的，故梦梦然不知其所以梦。艺术的梦是支配环境的，故是创造的、有意识的。一般的梦没有真实体验到"人生的梦"，故是愚昧的真梦。艺术的梦是明白地悟透了"人生之梦"后的梦，故是清醒的假梦。但艺人天真的热情，使他深信他的梦是真梦，是vérité（真理），因此才有中古mystisisme（神秘主义）的作品，文艺复兴时代的杰作。从希腊的维纳斯、中古的chant gregorien（格列高利圣咏）、乔托的壁画、米开朗琪罗的《摩西》、贝多芬的《第九交响乐》，一直到梅特林克的《佩利亚斯与梅丽桑德》（Pelléas et Mérisande），德彪西（Debussy）的音乐，波特莱尔的《恶之华》和马蒂斯、毕加索的作品，都无非信仰（foi）的结晶。

薰琹的梦自也不能例外。他这种无猜（innocent）的童心的再现，的确是深信不疑的、探求人生之哑谜。

他把色彩作纬，线条作经，整个的人生作材料，织成他花色繁多的梦。他观察、体验、分析如数学家，他又组织、归纳、综合如哲学家。他分析了综合，综合了又分析，演进不已；这正因为生命是流动不息、天天在演化的缘故。

他以纯物质的形和色，表现纯幻想的精神境界，这是无声的音乐。形和色的和谐，章法的构成，它们本身是一种装饰趣味，是纯粹绘画（Peinture pure）。

他变形，因为要使"形"有特种表白，这是deformisme expressive（富有表现色彩的变形）。他要给予事物以某种风格

（styliser），因为他的特种心境（état d'âme）需要特种典型来具体化。

他梦一般观察，想从现实中提炼出若干形而上的要素。他梦一般寻思、体味，想抓住这不可思议的心境。他梦一般表现，因为他要表现这颗在流动着的、超现实的心！

这重重的梦，陈陈相因，永远演不完，除非他生命告终、不能创造的时候。

薰琹的梦既然离现实很远，当然更谈不到时代。然而在超现实的梦中，就有现实的憧憬，就有时代的反映。我们一般自命为清醒的人，其实是为现实所迷惑了，为物质蒙蔽了，倒不如站在现实以外的梦中人，更能识得现实。

　　不识庐山真面目，

　　只缘身在此山中。

"薰琹的梦"正好梦在山外。这就是罗丹所谓"人世的天堂"了。薰琹，你好幸福啊！

1932年9月14日为薰琹画展开幕作

艺术的彷徨

去夏回国前2月，巴黎《L'Art Vivant》杂志编辑Feis君，嘱撰关于中国现代艺术之论文，为九月份（1931年）该杂志发刊《中国美术专号》之用，因草此篇以应。兹复根据法文稿译出，以就正于本刊读者。原题为 *La Crise de L'Art Chinois Moderne*。

附注亦悉存其旧，并以此附志。

现代中国的一切活动现象，都给恐慌笼罩住了：经济恐慌、艺术恐慌。而且在迎着西方的潮流激荡的时候，如果中国还是在它古老的面目之下，保持它的宁静和安谧，那倒反而是件令人惊奇的事了。

可是对于外国，这种情形并不明显，其实，无论在政治上或艺术上，要探索目前彷徨的原因，还得往外表以外的内部去。

第一，中国艺术是哲学的、文学的、伦理的，和现代西方艺术完全处于极端的地位。但自明末（17世纪）以来，伟大的创造力渐渐地衰退下来，雕刻久已没有人认识；装饰美术也流落到伶俐而无天才的匠人手中去了；只有绘画超生着，然而大部分的代表，只是一般因袭成法，模仿古人的作品罢了。

我们以下要谈到的两位大师，在现代复兴以前诞生了：吴昌硕（1844—1928）与陈师曾（1873—1922）这两位，在把中国绘画从画院派的颓废的风气中挽救出来这一点上，曾做出值得颂赞的功劳。吴氏的花卉与静物，陈氏的风景，都是感应了周汉两代的古石雕与铜器的产物。吴氏并且用北派的鲜明的颜色，表现纯粹南宗的气息。他毫不怀疑地把各种色彩排比成强烈的对照；而其精神的感应，则往往令人发现极度摆脱物质的境界：这就给予他的画面以一种又古朴又富韵味的气象。

然而，这两位大师的影响，对于同代的画家，并没产生相当的效果，足以撷取古传统之精华，创造现代中国的新艺术运动。那些画院派仍是继续他们的摹古拟古，一般把绘画当作消闲的画家，个个自命为诗人与哲学家，而其作品，只是老老实实地平凡而已。

这时候，"西方"，渐渐在"天国"里出现，引起艺术上一个很不小的纠纷，如在别的领域中一样。

这并非说西方术完全是簇新的东西：明末，尤其是清初，欧洲的传教士，在与中国艺术家合作经营北京圆明园的时候，已经知道用西方的建筑、雕塑、绘画，取悦中国的帝皇。当然，要谈到民众对于这种异国情调之认识与鉴赏，还相差很远。要等到19世纪末期，各种变故相继沓来的时候，西方文明才换了侵略的威势，内犯中土。

1912年，正是中国宣布共和那一年，一个最初教授油画的上海美术学校，由一个年纪轻轻的青年刘海粟氏创办了。创立之目的，在最初几年，不过是适应当时的需要，养成中等及初等学校

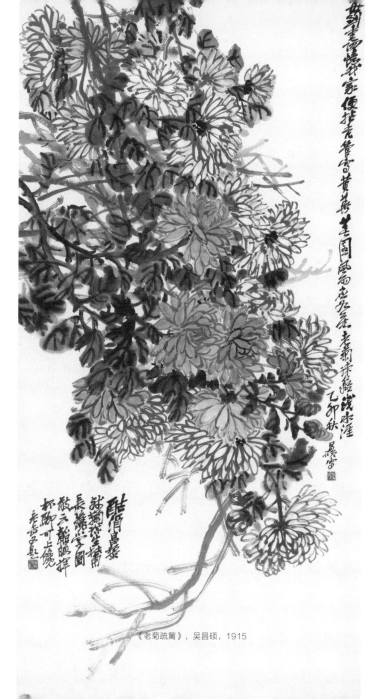

《老菊疏篱》，吴昌硕，1915

《秋山夜话图》，陈师曾

的艺术师资。及至七八年以后，政府才办了一个国立美术学校于北京。欧洲风的绘画，也因了1913、1915、1920年，刘海粟氏在北京上海举行的个人展览会，而很快地产生了不少影响。

这种新艺术的成功，使一般传统的老画家不胜惊骇，以至替刘氏加上一个从此著名的别号："艺术叛徒"。上海美术学校且也讲授西洋美术史，甚至，一天，它的校长采用裸体的模特（1918年）。

这种新设施，不料竟干犯了道德家，他们屡次督促政府加以干涉。最后而最剧烈的一次战争，是在1924年发难于上海。"艺术叛徒"对于西方美学，发表了冗长精博的辩词以后，终于获得了胜利。

从此，画室内的人体研究，得到了官场正式的承认。

这桩事故，因为他表示西方思想对于东方思想，在艺术的与道德的领域内，得到了空前的胜利，所以尤有特殊的意义。然而西方最无意味的面目——学院派艺术，也紧接着出现了。

美专的毕业生中，颇有到欧洲去，进巴黎美术学校研究的人，他们回国摆出他们的安格尔（Ingres）、大卫（David），甚至他们的巴黎的老师。他们劝青年要学漂亮（distingué）、高贵（noble）、雅致（élégant）的艺术。这些都是欧洲学院派画家的理想。可是上海美专已在努力接受印象派的艺术，凡·高、塞尚，甚至马蒂斯。（上海美专出版之《美术》杂志，曾于1921年正月发刊后期印象派专号。）

1924年，已经为大家公认为受西方影响的画家刘海粟氏，第一次公开展览他的中国画，一方面受唐宋元画的思想影响，一方

《泉》，让·奥古斯特·多米尼克·安格尔，1830—1856

《贺拉斯兄弟的宣誓》，雅克·路易·大卫，1784

面又受西方技术的影响。刘氏在短时间内研究过欧洲画史之后，他的国魂与个性开始觉醒了。

至于刘氏之外，则多少青年，过分地渴求着"新"与"西方"，而跑得离他们的时代与国家太远！有的自号为前锋的左派，模仿立体派、未来派、达达派的神怪的形式，至于那些派别的意义和渊源，他们只是一无所知地茫然。又有一般自称为人道主义派，因为他们在制造普罗文学的绘画（在画布上描写劳工、苦力等）；可是他们的作品，既没有真切的情绪，也没有坚实的技巧。他们还不时标出新理想的旗帜（宗师和信徒，实际都是他们自己），把他们作品的题目标作"摸索""苦闷的追求""到民间去"等等等等。的确，他们寻找字眼，较之表现才能，要容易得多！

1930至1931年中间，三个不同的派别在日本、比国、德国、法国举行的四个展览会[1]，把中国艺坛的现状，表现得相当准确了。

现在，我们试将东方与西方的艺术论见发生龃龉的理由，作一研究。

第一是美学。在谢赫的《画品》"六法"中，第一条最为重要，因为它是涉及技巧的其余五条的主体。这第一条便是那"气韵生动"的名句，就是说艺术应产生心灵的境界，使鉴赏者感到生命的韵律，世界万物的运行，与宇宙间的和谐的印象。这一切在中国文字中归纳在一个"道"字之中。

1 一、1930年，日本东京，西湖艺专师生合作展览会；二、1931年4月至5月，比利时布鲁塞尔，徐悲鸿个人绘画展览会；三、1931年4月，德国法兰克福，中国现代国画展览会；四、1931年6月，法国巴黎，刘海粟个人西画展览会。

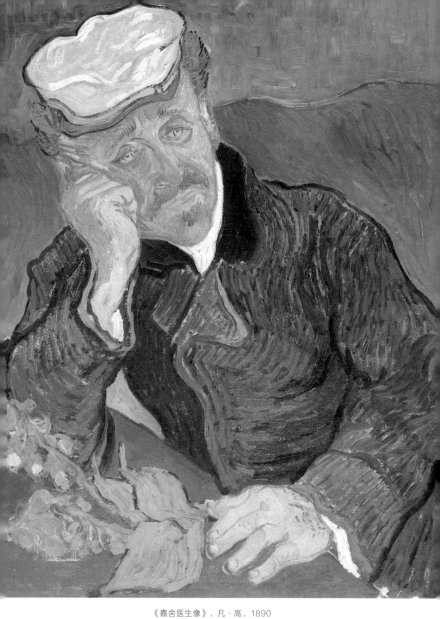

《嘉舍医生像》，凡·高，1890

美术

《杏树花开》，凡·高，1890

在中国，艺术具有和诗及伦理恰恰相同的使命。如果不能授予我们以宇宙的和谐与生活的智慧，一切的学问将成无用。故艺术家当摆脱一切物质、外表、短暂，而站在"真"的本体上，与神明保持着永恒的沟通。因为这，中国艺术具有无人格性的、非现实的、绝对"无为"的境界。〔两种不同思想支配着中国美学：一种是孔子的儒家思想，伦理的，人文的，主张取法于自然的和谐及其中庸。它的哲学基础，是把永恒的运动，当作宇宙的根本元素的宇宙观。一种是老子的道家思想，形而上的，极端派的。老子说天地之道是"无为""道常无为而无不为"，因为他假设"空虚"比"实在"先（"有之以为利，无之以为用"），而"无"乃"有"之母，"天地万物生于有，有生于无"；故欲获得尘世的幸福，须先学得"无为"。在艺术上，儒家思想引起的灵感是诗，而道家思想引起的是纯粹的精神内省与心魂超脱。——原注〕

这和基督教艺术不同。她是以对于神的爱戴与神秘的热情（passion mystique）为主体的；而中国的哲学与玄学从未把"神明"人格化，使其成为"神"，而且它排斥一切人类的热情，以期达到绝对静寂的境界。

这和希腊艺术亦有异，因为它蔑视短暂的美与异教的肉的情趣。

刘海粟氏所引起的关于"裸体"的争执，其原因不只是道德家的反对，中国美学对之亦有异议。全部的中国美术史，无论在绘画或雕刻的部分，我们从没找到过裸体的人物。

并非因为裸体是秽亵的，而是在美学，尤其在哲学的意义上

"俗"的缘故。第一，中国思想从未认为人类比其他的生物来得高卓。人并不是依了"神"的形象而造的，如西方一般，故他较之宇宙的其他的部分，并不格外完满。在这一点上，"自然"比人超越、崇高、伟大万倍了。它比人更无穷，更不定，更易导引心灵的超脱——不是超脱到一切之上，而是超脱到一切之外。

在我们这时代，清新的少年，原始作家所给予我们的心向神往的、可爱的、几乎是圣洁的天真，已经是距离得这么辽远。而在纯粹以精神为主的中国艺术，与一味寻求形与色的抽象美及其肉感的现代西方艺术，其中更刻画着不可飞越的鸿沟！

然而，今日的中国，在聪明地中庸地生活了数千年之后，对于西方的机械、工业、科学以及一切物质文明的诱惑，渐渐保持不住她深思沉默的幽梦了。

啊，中国，经过了玄妙高迈的艺术光耀着的往昔，如今反而在固执地追求那西方已经厌倦，正要唾弃的"物质"：这是何等可悲的事，然也是无可抵抗的运命之力在主宰着。

（原载于1932年10月《艺术旬刊》第1卷第4期）

艺术与自然的关系

本篇为拙著《中国画论的美学检讨》一文中之第一节，立论大体以法国现代美学家查尔斯·拉罗（Charles Lalo）之说为主。拉氏之美学主张与晚近德意诸学派皆不同，另创技术中心论，力主美的价值不应受道德、政治、宗教诸观念支配；但既非单纯的形式主义，亦非19世纪末叶之唯美主义，不失为一较为圆满之现代美学观，可作为衡量中国艺术论之标准。

一、自然主义学说概述

> 美发源于自然——艺术为自然之再现——自然美强于艺术美——大同小异的学说——绝对的自然主义：自然皆美——理想的自然主义——自然有美丑——自然的美丑即艺术的美丑。

美感的来源有二：自然与艺术。无论何派的自然主义美学者，都同意这原则，艺术的美被认为从自然的美衍化出来。当你

鉴赏人造的东西，听一曲交响乐，看一出戏剧时，或鉴赏自然的现象、产物，仰望一角美丽的天空，俯视一头美丽的动物时，不问外表如何歧异，种类如何繁多，它们的美总是一样的，引起的心理活动总是相同的。自然的存在在先，艺术的发生在后；所以艺术美是自然美的反映，艺术是自然的再现。

洛兰或透纳所描绘的落日和自然界中的落日，其动人的性质初无二致；可是以变化、富丽而论，自然界的落日，比之画上的不知要强过多少倍。拉斐尔的圣母，固是举世闻名的杰作，但比起翡冷翠当地活泼泼的少女来，又逊色得多了。故自然的美强于艺术的美。进一步的结论，便是：艺术只有在准确地模仿自然的时候才美；离开了自然，艺术便失掉了目的。这是从亚里士多德到近代，一向为多数的艺术家、批评家、美学家所奉为金科玉律的。但在同一大前提下还有许多歧义的学说和解释。

先是写实派和理想派的对立。粗疏地说，写实派认为外界事物，无须丝毫增损；理想派则认为需要加以润色。其实，在真正的艺术家中，不分派别，没有一个真能严格地模仿自然。写实派的说法："若把一个人的气质当作一幅帘幕，那么一件作品是从这帘幕中透过来的自然的一角。"（根据左拉）可知他也承认绝对地再现自然为不可能，个人的气质，自然的一角，都是选择并改变对象的意思。理想派的说法："唯有自然与真理指出对象的缺陷时，我才假艺术之功去修改对象。"（画家伦勃仑语）他为了拥护自然的尊严起见，把假助于艺术这回事，推给自然本身去负责。所以这两派骨子里并没有不可调和的异点。

其次是玄学（形而上学）家们的观点：所谓美，是对于一种

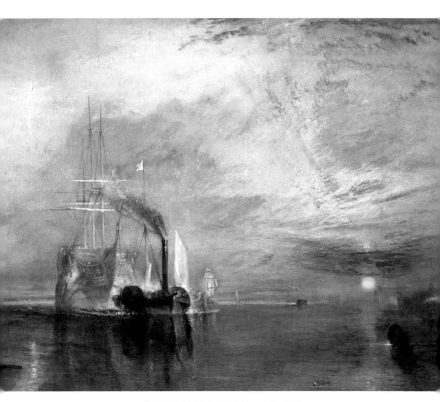

《被拖去解体的战舰无畏号》，威廉·透纳，1839

观念或一种高兴的和谐的直觉，对于一种在感官世界的帷幕中透露出来的卓越的意义（仿佛我们所说的"道"），加以直觉的体验。不问这透露是自然所自发的，抑为人类有意唤起的，其透露的要素总是相同。至多是把自然美称作"纯粹感觉的美"，把艺术的美称作"更敏锐的感觉的美"，两者只有程度之美，并无本质之异。

其次是经验派与享乐派的论调：美感是一种快感，任何种的叹赏都予人以同样的快感。一张俊俏的脸，一帧美丽的肖像，所引起的叹赏，不过是程度的强弱，并非本质的差别。并且快感的优越性，还显然属诸生动的脸，而非属诸呆板的肖像。"随便哪个希腊女神的美，都抵不上一个纯血统的英国少女的一半"，这是罗斯金的话。

和这派相近的是折中派的主张：外界事物之美，以吾人所得印象之丰富程度为比例。我们所要求于艺术品的，和要求于自然的，都是这印象的丰富，并且我们鉴赏者的想象力自会把形式的美推进为生动的美。

从这个观点更进一步，便是感伤派，在一般群众和批评家艺术家中最占势力。他们以为事物之美，由于我们把自己的情感移入事物之内，情感的种类则为对象的特质所限制。故对象的生命是主观（我）与客观（物）的共同的结晶。这是德国极流行的"感情移入"说，观照的人与被观照的物，融合一致，而后观照的人有美的体验。

综合起来，以上各派都可归在自然美一元论这个大系统之内，因为他们都认为艺术的美只是表白自然的美。

然而细细分析起来，这些表面上虽是大同小异的主张，可以演绎出显然分歧的两大原则，近代美学者称之为绝对的自然主义和理想的自然主义。

　　（一）绝对的自然主义——为神秘主义者、写实主义者、浪漫主义者所拥护。他们以为自然中一切皆美。神秘主义者说，"只要有直觉，随时随地可在深邃的、灵的生命中窥见美"；写实主义者说，"即在一切事物的外貌上面，或竟特别在最物质的方面，都有美存在"。意思是，提到艺术时才有美丑之分，提到自然时便什么都不容区别，连正常反常、健全病态都不该分。一切都站着同等的地位，因为一切都生存着；而生命本身，一旦感知之后，即是美的。哪怕是丑的事物，一旦它表白某种深刻的情绪时，就成为美的了。德国美学家苏兹说，"最强烈的审美快感，是'自由的自然'给予的欢乐"；罗斯金说，"艺术家应当说出真相。全部的真相，任何选择都是亵渎……完满的艺术，感知到并反映出自然的全部。不完满的艺术才傲慢，才有所舍弃，有所偏爱"。

　　总之，这一派的特点是：1.自然皆美；2.自然给予人的生命感即是美感；3.艺术必再现自然，方有美之可言。

　　（二）理想的自然主义者——艺术家中的古典派，理论家中的理想派，都奉此说。他们承认自然之中有美也有丑。两只燕子，飞得最快而姿态最轻盈的一只是美的。许多耕牛中，最强壮耐劳的是美的。一个少女和一个老妇，前者是美的。两个青年，一个气色红润，一个贫血早衰，壮健的是美的。总之，在生物中间，正常的和典型的为美，完满表现种族特征的为美，发展和谐

健全的为美，机能旺盛、精神饱满的为美。在无生物或自然景色中间，予人以伟大、强烈、繁荣之感的为美。反之，自然的丑是，不合于种族特征的、非典型的、畸形的、早衰的、病弱的。在精神生活方面，反乎一切正常性格的是丑的，例如卑鄙、怯懦、强暴、欺诈、淫乱。艺术既是自然的再现，凡是自然的美丑，当然就是艺术的美丑了。

二、自然主义学说批判（上）

绝对派的批判：自然皆美即否定美——自然的生命感非美感——艺术为自然再现说之不成立——自然的美假助于艺术史的考察——原始时代及其他时代的自然感——艺术与自然的分别。

我们先把绝对的自然主义，就其重要的特征来逐条检讨。

（一）自然的一切皆美——这是不容许程度等级的差别羼入自然里去，即不容许有价值问题。可是美既非实物，亦非事实；而是对价值的判断，个人对某物某现象加以肯定的一种行为：故取消价值即取消美。说自然一切皆美，无异说自然一切皆高，一切皆高，即无相对的价值——低；没有低，还会有什么高？所以说自然皆美，即是说自然无所谓美。

（二）自然所予人的生命感即是美感——这是感觉到混淆，对真实的风景感到精神爽朗，意态安闲，呼吸畅适，消化顺利，当然是很愉快而有益身心的。但这些感觉和情绪，无所谓美或

《池塘》，作者、年代均不详（埃及）

丑，根本与美无关。常人往往把爱情和情人的美感混为一谈，不知美丑在爱情内并不占据主要的地位：由于其他条件的混合，多少丑的人比美的人更能获得爱；而他的更能获得爱，并不能使他的丑变为不丑。美学家把自然的生命感当作美感，即像获得爱情的人以为是自己生得美。我们对自然所感到的声气相通的情绪，乃是人类固有的一种泛神观念，一种同情心的泛滥，本能地需要在自己和世界万物之间，树立一密切的连带关系，这种心理活动绝非美的体验。

（三）艺术应当再现自然——乃是根据上面两个前提所产生的错误。自然既无美丑，以美为目标的艺术，自无须再现自然，艺术之中的音乐与建筑，岂非绝未再现什么自然？即以模仿性最重的绘画与文学来说，模仿也绝非绝对的。

倘本色的自然有时会蒙上真正的美（即并非以自然的生命感误认的美），也是艺术美的反映，是拟人性质的语言的假借。我们肯定艺术的美与一般所谓自然的美，只在字面上相同，本质是大相径庭的。说一颗石子是美的，乃是用艺术眼光把它看作了画上的石子。艺术家和鉴赏家，把自然看作一件可能的艺术品，所以这种自然美仍是艺术美（两者之不同，待下文详及）。

倘艺术品予人的感觉，有时和自然予人的生命感相同，则纯是偶合而非必然。艺术的存在，并不依存于"和自然的生命感一致"的那个条件。两者相遇的原因，一方面是个人的倾向，一方面是社会的潮流。关于这一点，可用史的考察来说明。

在某些时代，人们很能够单为了自然本身而爱自然，无须把它与美感相混；以人的资格而非以艺术家的态度去爱自然；为了自然

供给我们以平和安乐之感而爱自然，非为了自然令人叹赏之故。

把本色的自然，把不经人工点缀的自然认为美这回事，只在极文明——或过于文明，即颓废——的时代才发生。野蛮人的歌曲、荷马的史诗、所颂赞的草原河流、英雄战士，多半是为了他们对社会有益。动植物在埃及人和叙利亚人的原始装饰上常有出现，但特别为了礼拜仪式的关系、为了信仰、为了和他们的生存有直接利害之故，不是为了动植物之美；它们是神圣之物，非美丽的模型。它们作者的祭司的气息远过于艺术家的气息。到古典时代、文艺复兴时代，便只有自然中正常的典型被认为美。但到浪漫时代，又不承认正常之美享有美的特权了，又把自然一视同仁地看待了。

艺术和自然的关系，在历史上是浮动不定的。在本质上，艺术与自然并不如自然主义者所云，有何从属主奴的必然性，它们是属于两个不同的领域的。本色的自然，是镜子里的形象。艺术是拉斐尔的画或伦勃朗的木刻。镜子所显示的形象既不美，亦不丑，只问真实不真实，是机械的问题；艺术品非美即丑，是技术的问题。

三、自然主义学说批判（下）

理想派的批判：自然美的标准为实用主义的标准——自然的美不一定是艺术的美——自然的丑可成为艺术的美，举例——自然中无技术——艺术美为表现之美——理想派自然美之由来——自然美之借重于艺术美："江山如画"——自

然美与艺术美为语言之混淆。

理想派的自然主义者，只认自然中正常的事物与现象为美——这已经容许了价值问题，和绝对派的出发点大不相同了。但他们所定的正常反常的标准，恰是日常生活的标准，绝非艺术上美丑的标准。凡有利于人类的安宁福利、繁殖健全的典型，不论是实物或现象，都名之为正常，理想派的自然主义者更名之美。其实所谓正常是生理的、道德的、社会的价值，以人类为中心的功利观念；而艺术对这些价值和观念是完全漠然的。

自然的美丑和艺术的美丑一致——这个论见是更易被事实推翻了。

一个面目俊秀的男子，尽可在社交场中获得成功，在情人眼中成为极美的对象，但在美学的见地上是平庸的、无意义的。一匹强壮的马，通常被称为"好马""美马"，然而画家并不一定挑选这种美马做模型。纵使他采取美女或好马为题材，也纯是从技术的发展上着眼，而非受世俗所谓美好的影响——这是说明自然的美（即正常的美、健康的美）并不一定为艺术美。

近代风景画，往往以特别的村落街道做对象；小说家又以日常所见所闻、无人注意的事物现象做题材。可知在自然中无所谓美丑的、中性的材料，倒反可成为艺术美。唯有寻常的群众，才爱看吉庆终场的戏剧、年轻美貌的人的肖像，爱听柔媚的靡靡之音，因为他们的智力只能限于实用世界，只能欣赏以生理、道德标准为基础的自然美。

穆里罗画上的捉虱丐童、委拉斯开兹的残废者、荷兰画家的

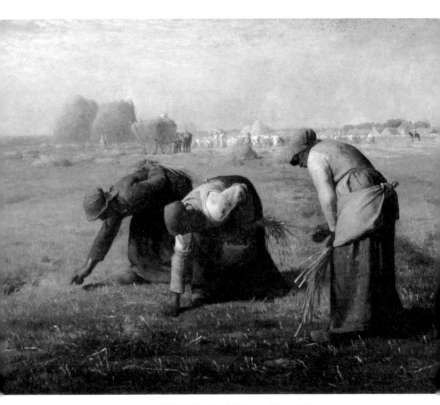

《拾穗者》，让·弗朗索瓦·米勒，1857

吸烟室、夏尔丹的厨房用具、米勒的农夫，都是我们赞赏的。但你散步的时候，遇到一个容貌怪异的人而回顾，绝非为了纯美的欣赏。农夫到处皆是，厨房用具家家具备，却只在米勒与夏尔丹的画上才美。在自然中，绝没有人说一个残废的乞丐跟一个少妇或一抹蓝天同美；但在画面上，三个对象是同样地美——这是说自然的丑可成为艺术的美。康德说："艺术的特长，是能把自然中可憎厌的东西变美。"

自然的丑可成为艺术的美，但艺术的丑永远是丑。在乐曲中，可用不谐和音来强调谐和音的价值，却不能用错误的音来发生任何作用。在一首诗里羼入平板无味的段落，也不能烘托什么美妙的意境。

以上所云，尽够说明自然的美丑与艺术的美丑完全是两个标准，但还可加以申说。

美的艺术品可能是写实的；但那实景在自然中无所谓美，或竟是老老实实的丑。你要享受美感时，会去观赏米勒的乡土画，或读左拉的小说；可决不会去寻找那些艺术品的模型，以便在自然中去欣赏它们。因为在自然中，它们并不值得欣赏。模型的确存在于自然里面；不在自然里的，是表现艺术。所以康德说："自然的美，是一件美丽之物；艺术的美，是一物的美的表现。"我们不妨补充说：所表现之物，在自然中是无美丑可言的，或竟是丑的。

我们对一件作品所欣赏的，是线条的、空间的（我们称之为虚实）、色彩的美，统称为技术的美；至于作品上的物象，和美的体验完全不涉。

即或自然美在历史上曾和艺术美一致，也不是为了纯美的缘故。如前所述，原始艺术的动机，并非为了艺术的纯美。原始人类为了宗教、政治、军事上的需要，才把崇拜的或夸耀的对象，跟纯美的作用相混。实际作用与纯美作用的分离，乃是文化史上极其晚近的事。过去那些"非美的"自然品性（例如体格的壮健、原野的富饶、春夏的繁荣等等），到了宗教性淡薄、个人主义占优势的近代人的口里，就称为"自然的美"。但所谓自然的美，依旧是以实际生活为准的估价，不过加上一个美的名字，实非以技术表现为准的纯美。因为艺术史上颇多"自然美"和"艺术美"一致的例证，愈益令人误会自然美即艺术美。古希腊、文艺复兴期三大家，以及一切古典时代的作者，几乎全都表现愉快的、健全的、卓越的对象，表现大众在自然中认为美的事物。反之，和"自然美"背驰的例证，在艺术史上同样屡见不鲜。中世纪的雕塑，文艺复兴初期、浪漫派、写实派的绘画都是不关心自然有何美丑的，反而常常表现在自然中被认为丑的东西。

周期性的历史循环，只能证明时代心理的动荡，不能摇撼客观的真理。自然无美丑，正如自然无善恶。古人形容美丽的风景时会说"江山如画"，这才是真悟艺术与自然的关系的卓识，这也真正说明自然美之借光于艺术美。具有世界艺术常识的人常常会说"好一幅提香！"来形容自然界富丽的风光，或者说"好一幅达·芬奇的肖像！"来赞赏一个女子。没有艺术，我们就不知有自然的美。自然界给人以纯洁、健康、伟大、和谐的印象时，我们指这些印象为美；欣赏名作时，我们也指为美：实际上两种美是两回事。我们既无法使"美"之一字让艺术专用，便只有尽

力防止语言的混淆，诱使我们发生错误的认识。

四、自然与艺术的真正关系

批判的结论——艺术美之来源为技术——艺术借助于自然：素材与暗示——技术是人为的、个人的、同时集体的；举例——技术在风格上的作用——自然为艺术的动力而非法则——自然的素材与暗示不影响艺术面的价值。

以上两节的批评，归纳起来是：

（一）自然予人的生命感非美感；（二）自然皆美说不成立；（三）艺术再现自然说不成立；（四）自然美非艺术美；（五）自然无艺术上之美丑，正如自然无道德上之善恶；（六）所谓自然美是：A.与美丑无关之实用价值，B.从艺术假借得来的价值；（七）自然美与艺术美之一致为偶合而非艺术的条件；（八）艺术美的来源是技术。

自然和艺术真正的关系，可比之于资源与运用的关系。艺术向自然借取的，是物质的素材与感觉的暗示：那是人类任何活动所离不开的。就因为此，自然的材料与暗示，绝非艺术的特征。艺术活动本身是一种技术，是和谐化、风格化、装饰化、理想化……这些都是技术的同义字，而意义的广狭不尽适合。人类凭了技术，才能用创造的精神，把淡漠的生命中一切的内容变为美。

技术包括些什么，很难用公式来确定。它永远在演化的长流中动荡。

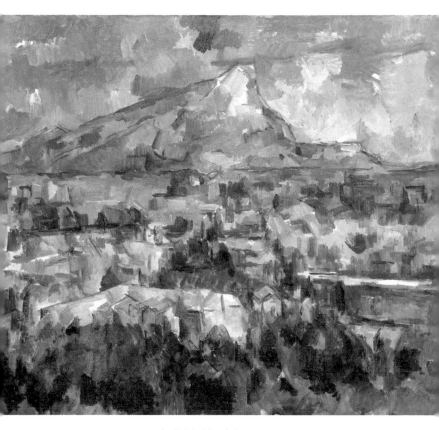

《圣维克多多山》，塞尚，1902—1904

它内在的特殊的元素，在"美"的发展过程中，常和外界的、非美的条件融合在一起。一方面，技术是过去的成就与遗产，一方面又多少是个人的发明，创造的、天才的发明。

倘若把一本古书上的插图跟教堂里的一幅壁画相比，或同一幅小型的油画相比，你是否把它们最特殊的差别归之于画中的物象？归之于画家的个性？若果如此，你只能解释若干极其皮表的外貌。因为确定它们各个的特点的，有（一）应用的材料不同：水彩，金碧，油色，羊皮纸，墙壁，粗麻布；（二）用途之各殊：书籍，建筑物，教堂，宫殿，私宅；（三）制作的物质条件有异：中古僧侣的惨淡经营，迅速的壁画手法，屡次修改的油画技巧；（四）作品产生的时代各别：原始时代，古典时代，浪漫时代，文艺复兴前期、盛期、后期。这还不过是略举技术元素中之一小部；但对于作品的技术，和画上的物象相比时，岂非显得后者的作用渺乎其小吗？

这些人为的技术条件，可以说明不同风格的产生。例如在各式各样的穹窿形中，为何希腊人采取直线的平面的天顶，为何罗马人采取圆满中空的一种，为何哥特派偏爱切碎的交错的一种，为何文艺复兴以后又倾向更复杂的曲线，所有这些曲线，在自然里毫无等差地存在着，而在艺术品的每种风格里，各个占领着领导地位。而且这运用又是集体的，因为每一种的风格，见之于某一整个的时代、某一整体的民族。作风不同的最大因素，依然是技术。

一件艺术品，去掉了技术部分，所剩下的还有什么？准确地抄袭自然的形象，和实物相比，只是一件可怜的复制品，连自

然美的再现都谈不到，遑论艺术美了。可知艺术的美绝不依存于自然，因为它不依存于表现的物象。没有技术，才会没有艺术。没有自然，照样可有艺术，例如音乐。

那么自然就和艺术不产生关系了吗？并不。上文说过，艺术向自然汲取暗示，借用素材。但这些都不是艺术活动的法则，而不过是动力。动机并不能支配活动，只能产生活动。除了自然，其他的感觉、情操、本能，或任何种的力，都能产生活动，而都不能支配活动。"暗示艺术家做技术活动的是什么"这问题，与艺术品的价值根本无关；正像电力电光的价值，与发电马达之为何（利用水力还是蒸汽）不生干系一样。

我们加之于自然的种种价值，原非自然所固有，乃具备于我们自身。自然之不理会美不美，正如它不理会道德不道德、逻辑不逻辑。自然不能把技术授予艺术家，因为它不能把自己所没有的东西授人。当然，自然之于艺术，是暗示的源泉、动机的贮藏库。但自然所暗示给艺术家的内容，不是自然的特色，而是艺术的特色。所以，自然不能因有所暗示而即支配艺术。艺术家需要学习的是技术而非自然；向自然，它只需觅取暗示——或者说觅取刺激、觅取灵感，来唤起它的想象力。

（原载于1945年12月《新语》半月刊第5期）

黄宾虹画语[1]

　　客有读黄公之画而甚惑者，质疑于愚。既竭所知以告焉；深恐盲人说象，无有是处。爰述问答之词，就正于有道君子。

　　客：黄公之画，山水为宗。顾山不似山，树不似树；纵横散乱，无物可寻。何哉？

　　曰：子观画于咫尺之内，是摩挲断碑残碣之道，非观画法也。盍远眺焉。

　　客：观画须远，亦有说乎？

　　曰：目之视物，必距离相当而后明晰。远近之差，则以物之形状大小为准。览人气色，察人神态，犹须数尺外。今夫山水，大物也；逼而视之，石不过窥一纹一理，树不过见一枝半干；何有于峰峦气势？何有于疏林密树？何有于烟云出没？此郭河阳之说，亦极寻常之理。"不见庐山真面目，只缘身在此山中"，对天地间之山水，非百里外莫得梗概；观缣素上之山水，亦非凭几伏案所能仿佛。

　　客：果也。数武外：陵乱者，井然矣；模糊者，粲然焉；片

1 原标题《观画答客问》。

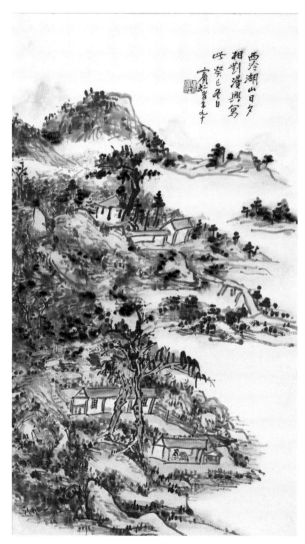

《西泠湖山》，黄宾虹，1953

黑片白者，明暗向背耳，轻云薄雾耳，暮色耳，雨气耳。子诚不我欺。然画之不能近视者，果为佳作欤？

曰：画之优拙，固不以宜远宜近分。董北苑一例，近世西欧名作又一例。况子不见画中物象，故以远观之说进。观画固远可，近亦可。视君意趣若何耳。远以瞰全局，辨气韵，玩神味；近以察细节，求笔墨。远以欣赏，近以研究。

客：笔墨者何物耶？

曰：笔墨之于画，譬诸细胞之于生物。世间万象，物态物情，胥赖笔墨以外现。六法言骨法用笔，画家莫不习勾勒皴擦，皆笔墨之谓也。无笔墨，即无画。

客：然则纵横散乱，一若乱柴乱麻者，即子之所谓笔墨乎？

曰：乱柴乱麻，固画家术语；子以为贬词，实乃中肯之言。夫笔墨畦径，至深且奥，非愚浅学可知。约言之：书画同源，法亦相通。先言用笔：笔力之刚柔，用腕之灵活，体态之变化，格局之安排，神采之讲求，衡诸书画，莫不符合。故古人善画者多善书。

若以纵横散乱为异，则岂不闻赵文敏石如飞白木如籀之说乎？又不闻董思翁作画，以奇字草隶之法，树如屈铁、山如画沙之论乎？遒劲处：力透纸背，刻入缣素；柔媚处：一波三折，婀娜多致；纵逸处：龙腾虎卧，风趋电疾。唯其用笔脱去甜俗，重在骨气，故骤视不悦人目。不知众皆密于盼际，此则离披其点画；众皆谨于象似，此则脱落其凡俗。远溯唐代，已悟此理。惟不滞于手，不凝于心，臻于解衣盘礴之致，方可言于纵横散乱，皆呈异境。若夫不中绳墨，不知方圆，向未入门，而信手涂抹，

自诩蜕化，惊世骇俗，妄謷于八大石涛：直自欺欺人，不足与语矣。此毫厘千里之差，又不可以不辨。

客：笔之道尽矣乎？

曰：未也。顷所云云，笔本身之变化也。一步图绘，犹有关乎全局之作用存焉。可谓"自始至终，笔有朝揖；连绵相属，气派不断"，是言笔纵横上下，遍于全画，一若血脉神经之贯注全身。又云"意存笔先，笔周意内；面尽意在，像尽神全"，是则非独有笔时须见生命，无笔时亦须有神机内蕴，余意不尽。以有限示无限，此之谓也。

客：笔之外现，唯墨是赖；敢问用墨之道。

曰：笔者，点也线也。墨者，色彩也。笔犹骨骼，墨犹皮肉。笔求其刚，以柔出之；求其拙，以古行之；在于因时制宜。墨求其润，不落轻浮；求其映，不同臃肿；随境参酌，要与笔相水乳。物之见出轻重向背明晦者，赖墨；表郁勃之气者，墨；状明秀之容者，墨。笔所以示画之品格，墨亦未尝不表画之品格；墨所以见画之丰神，笔亦未尝不见画之丰神。虽有内外表里之分，精神气息，初无二致。干黑浓淡湿，谓为墨之五彩；是墨之为用宽广，效果无穷，不让丹青。且唯善用墨者善敷色，其理一也。

客：听子之言，一若尽笔墨之能，即已尽绘画之能，信乎？

曰：信。夫山之奇峭耸拔，浑厚苍莽；水之深静柔滑，汪洋动荡，烟霭之浮漾；草木之荣枯；岂不胥假笔锋墨韵以尽态？笔墨愈清，山水亦随之而愈清。笔墨愈奇，山水亦与之而俱奇。

客：黄公之画甚草率，与时下作风迥异。岂必草率而后见笔墨耶？

曰：噫！子犹未知笔墨，未知画也。此道固非旦夕所能悟，更非俄顷可能辨。且草率果何谓乎？若指不工整言：须知画之工拙，与形之整齐无涉。若言形似有亏：须知画非写实。

客：山水不以天地为本乎？何相去若是之远！画非写实乎？可画岂皆空中楼阁？

曰：山水乃图自然之性，非剽窃其形。画不写万物之貌，乃传其内涵之神。若以形似为贵，则名山大川，观览不遑；真本具在，何劳图写？摄影而外，兼有电影；非唯巨纤无遗，抑且连绵不断；以言逼真，至此而极，更何贵乎丹青点染？

初民之世，生存为要，实用为先。图书肇始，或以记事备忘，或以祭天祀神，固以写实为依归。逮乎文明渐进，智慧日增，行有余力，斯抒写胸臆，寄情咏怀之事尚矣。画之由写实而抒情，乃人类进化之途程。

夫写貌物情，摅发人思：抒情之谓也。然非具烟霞啸傲之志，渔樵隐逸之怀，难以言胸襟。不读万卷书，不行万里路，难以言境界。襟怀鄙陋，境界逼仄，难以言画。作画然，观画亦然。子以草率为言，是仍囿于形迹，未具慧眼所致。若能悉心揣摩，细加体会；必能见形若草草，实则规矩森严；物形或未尽肖，物理始终在握；是草率即工也。倘或形式工整，而生机灭绝；貌或逼真，而意趣索然；是整齐即死也。此中区别，今之学人，知者绝鲜；故斤斤焉拘于迹象，唯细密精致是务；竭尽巧思，转工转远；取貌遗神，心劳日拙；尚得谓为艺术乎？

艺人何写？写意境。实物云云，引子而已，寄托而已。古人有言：掇景于烟霞之表，发兴于深山之巅。掇景也，发兴也，表

也，巅也，解此便可省画，便可悟画人不以写实为目的之理。

客：诚如君言：作画之道，旷志高怀而外，又何贵乎技巧？又何须师法古人，师法造化？黄公又何苦漫游川、桂，遍历大江南北，孜孜矻矻，搜罗画稿乎？

曰：艺术者，天然外加人工，大块复经熔炼也。人工熔炼，技术尚焉。掇景发兴，胸臆尚焉。二者相济，方臻美满。愚先言技术，后言精神；一物二体，未尝矛盾。且唯真悟技术之为用，方识性情境界之重要。

技术也，精神也，皆有赖乎长期修积。师法古人，亦修养之一阶段，不可或缺，尤不可执着！绘画传统垂2000年，技术工具，大抵详备，一若其他学艺然。接受古法，所以免暗中摸索；为学者便利，非为学鹄的。拘于古法，必自斩灵机；奉模楷为偶像，必堕入画师魔境，非庸即陋，非甜即俗矣。

即"师法造化"一语，亦未可以词害意，误为写实。其要旨固非貌其峰峦开合，状其迂回曲折已也。学习初期，诚不免以自然为粉本（犹如以古人为师），小至山势纹理，树态云影，无不就景体验，所以习状物写形也；大至山岗起伏，泉石安排，尽量勾取轮廓，所以学经营位置也。然师法造化之真义，尤须更进一步：览宇宙之宝藏，穷天地之常理，窥自然之和谐，悟万物之生机；饱游沃看，冥思遐想，穷年累月，胸中自具神奇，造化自为我有。是师法造化，不徒为技术之事，尤为修养人格之终生课业。然后不求气韵而气韵自至，不求成法而法在其中。

要之：写实可，摹古可，师法造化，更无不可！总须牢记为学阶段，绝非艺术峰巅。先须有法，终须无法。以此观念，习画

观画，均入正道矣。

客：子言殊委婉可听，无以难也。顾证诸现实，惶惑未尽释然。黄公之画纵笔清墨妙，仍不免于艰涩之感何耶？

曰：艰涩又何指？

客：不能令人一见爱悦是矣。

曰：昔人有言："看画如看美人。其风神骨相，有在肌体之外者。今人看古迹，必先求形似，次及传染，次及事实：殊非赏鉴之法。"其实作品无分今古，此论皆可通用。一见即佳，渐看渐倦：此能品也。一见平平，渐看渐佳：此妙品也。初若艰涩，格格不入，久而渐领，愈久而愈爱：此神品也，逸品也。观画然，观人亦然。美在皮表，一览无余，情致浅而意味淡；故初喜而终厌。美在其中，蕴藉多致，耐人寻味，画尽意在；故初平平而终见妙境。若夫风骨嶙峋，森森然，巍巍然，如高僧隐士，骤视若拒人千里之外，或平淡天然，空若无物，如木讷之士，寻常人必掉首弗顾，斯则必神专志一，虚心静气，严肃深思，方能于嶙峋中见出壮美，平淡中辨得隽永。唯其藏之深，故非浅尝所能获；唯其蓄之厚，故探之无尽，叩之不竭。

客：然则一见悦人之作，如北宗青绿，以及院体工笔之类，止能列入能品欤？

曰：夫北宗之作，宜于仙山楼观，海外瑶台，非写实可知。世人眩于金碧，迷于色彩，一见称善；实则云山缥缈，如梦如幻之情调，固未尝梦见于万一。俗人称誉，适与贬毁同其不当。且自李思训父子后，宋唯赵伯驹兄弟尚传衣钵，尚有士气。院体工笔至仇实父已近作家。后此庸史，徒有其工，不得其雅。前贤已

有定论。窃尝以为：是派规矩法度过严，束缚性灵过甚，欲望脱尽羁绊，较南宗为尤难。适见董玄宰曾有戒人不可学之说，鄙见适与暗合。董氏以北宗之画，譬之禅定积劫，方成菩萨。非如董、巨、米三家，可一超直入如来地。今人一味修饰涂泽，以刻板为工致，以肖似为生动，以匀净为秀雅，去院体已远，遑论艺术三昧。是即未能突破积劫之明证。

客：黄公题画，类多推崇宋元，以士夫画号召。然清初四王，亦尊元人；何黄公之作与四王不相若耶？

曰：四王论画，见解不为不当。顾其崇尚元画，仍徒得其貌，未得其意；才具所限耳。元人疏秀处，古淡处，豪迈处，试问四王遗作中，能有几分踪迹可寻？以其拘于法，役于法，故枝枝节节，气韵索然。画事至清，已成弩末。近人盲从附和，入手必摹四王，可谓取法乎下。稍迟辄仿元人，又只从皴擦下功夫；笔墨渊源，不知上溯；线条练习，从未措意；舍本逐末，求为庸史，且戛戛乎难矣。

客：然则黄氏之得力于宋元者，果何所表见？

曰：不外"神韵"二字。试以《层叠冈峦》一幅为例：气清质实，骨苍神腴，非元人风度乎？然其豪迈活泼，又出元人蹊径之外。用笔纵逸，自造法度故尔。又若《墨浓》一帧，高山巍峨，郁郁苍苍，俨然荆、关气派。然繁简大异，前人写实，黄氏写意。笔墨圆浑，华滋苍润，岂复北宋规范？凡此截长补短风格，所在皆是，难以列举。若《白云山苍苍》一幅，笔致凝练如金石，活泼如龙蛇；设色妍而不艳，丽而不媚；轮廓粲然，而无害于气韵弥漫：尤足见黄公面目。

客：世之名手，用笔设色，类皆有一面目，令人一望而知。今黄氏诸画，浓淡悬殊，犷纤迥异，似出两手，何哉？

曰：常人专宗一家，故形貌常同。黄氏兼采众长，已入化境，故家数无穷。常人足不出百里，日夕与古人一派一家相守，故一丘一壑，纯若七宝楼台，堆砌而成；或竟似益智图戏，东捡一山，西取一水，拼凑成幅。黄公则游山访古，阅数十寒暑，烟云雾霭，缭绕胸际，造化神奇，纳于腕底。故放笔为之，或收千里于咫尺，或图一隅为巨幛，或写暮霭，或状雨景，或咏春朝之明媚，或吟西山之秋爽，阴晴昼晦，随时而异，冲淡恬适，沉郁慷慨，因情而变。画面之不同，结构之多方，乃为不得不至之结果。《环流仙馆》与《虚白山衔璧月明》，《宋画多晦冥》与《三百八滩》，《鳞鳞低蹙》与《绝涧寒流》，莫不一轻一重，一浓一淡，一犷一纤，遥遥相对，宛如两极。

客：诚然，子固知画者。余当退而思之，静以观之，虚以纳之，以证吾子之言不谬。

曰：顷兹所云，不过摭拾陈言，略涉画之大较。所赞黄公之词，尤属门外皮相之见，慎勿以为定论。君深思好学，一旦参悟，愚且敛衽请益之不遑。生也有涯，知也无涯。鲁钝如余，升堂入室。渺不可期；千载之下，诚不胜与庄生有同慨焉。

（原载于1943年11月《黄宾虹书画展特刊》）

艺术哲学[1]

　　法国史学家兼批评家丹纳（Hippolyte Adolphe Taine，1828—1893）自幼博闻强记，长于抽象思维，老师预言他是"为思想而生活"的人。中学时代成绩卓越，文理各科都名列第一；1848年又以第一名考入国立高等师范，专攻哲学。1851年毕业后任中学教员，不久即以政见与当局不合而辞职，以写作为专业。他和许多学者一样，不仅长于希腊文、拉丁文，并且很早精通英文、德文、意大利文。1858至1871年间游历英、比、荷、意、德诸国。1864年起应巴黎美术学校之聘，担任美术史讲座；1871年在英国牛津大学讲学一年。他一生没有遭遇重大事故，完全过着书斋生活，便是旅行也是为研究学问搜集材料；但1870年的普法战争对他刺激很大，成为他研究"现代法兰西渊源"的主要原因。

　　他的重要著作，在文学史及文学批评方面有《拉封丹及其寓言》（1854），《英国文学史》（1864—1869），《评论集》，《评论续集》（1865），《评论后集》（1894）；在哲学方面有

1 原标题为《丹纳〈艺术哲学〉译者序》。

美 86

《十九世纪法国哲学家研究》（1857），《论智力》（1870）；在历史方面有《现代法兰西的渊源》十二卷（1871—1894）；在艺术批评方面有《意大利游记》（1864—1866）及《艺术哲学》（1865—1869）。列在计划中而没有写成的作品有《论意志》及《现代法兰西的渊源》的其他各卷，专论法国社会与法国家庭的部分。

《艺术哲学》一书原系按讲课进程陆续印行，次序及标题也与定稿稍有出入：1865年先出《艺术哲学》，1866年续出《意大利的艺术哲学》，1867年出《艺术中的理想》，1868至1869年续出《尼德兰的艺术哲学》和《希腊的艺术哲学》。

丹纳受19世纪自然科学界的影响极深，特别是达尔文的进化论。他在哲学家中服膺德国的黑格尔和法国18世纪的孔提亚克。他认为世界上一切事物，无论物质方面的或精神方面的，都可以解释；一切事物的产生、发展、演变、消灭，都有规律可循。他的治学方法是"从事实出发，不从主义出发；不是提出教训而是探求规律，证明规律"；换句话说，他研究学问的目的是解释事物。他在书中说："科学同情各种艺术形式和各种艺术流派，对完全相反的形式与派别一视同仁，把它们看作人类精神的不同的表现，认为形式与派别越多越相反，人类的精神面貌就表现得越多越新颖。植物学用同样的兴趣时而研究橘树和棕树，时而研究松树和桦树；美学的态度也一样，美学本身便是一种实用植物学。"这个说法似乎他是取的纯客观态度，把一切事物等量齐观；但事实上这仅仅指他做学问的方法，而并不代表他的人生观。他承认"幻想世界中的事物像现实世界中的一样有不同的等

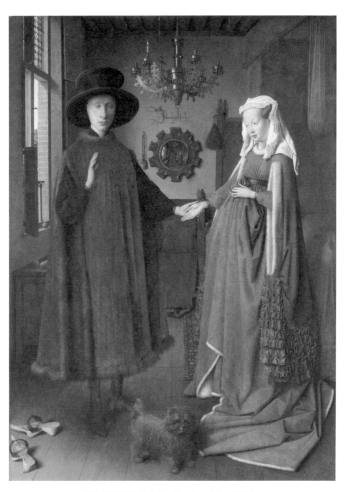

《阿尔诺芬尼夫妇像》，扬·凡·艾克，1434

《维纳斯的诞生》，波提切利，1487

级，因为有不同的价值"。他提出艺术品表现事物特征的重要程度、有益程度、效果的集中程度，作为衡量艺术品价值的尺度；特别值得注意的是特征的有益程度，因为他所谓有益的特征是指帮助个体与集体生存与发展的特征。可见他仍然有他的道德观点与社会观点。

在他看来，物质文明与精神文明的性质面貌都取决于种族、环境、时代三大因素。这个理论早在18世纪的孟德斯鸠，近至19世纪丹纳的前辈圣伯夫，都曾经提到；但到了丹纳手中才发展为一个严密与完整的学说，并以大量的史实为论证。他关于文学史、艺术史、政治史的著作，都以这个学说为中心思想；而他一切涉及批评与理论的著作，又无处不提供丰富的史料做证明。英国有位批评家说："丹纳的作品好比一幅图画，历史就是镶嵌这幅图画的框子。"因此，他的《艺术哲学》同时就是一部艺术史。

从种族、环境、时代三个原则出发，丹纳举出许多显著的例子说明伟大的艺术家不是孤立的，而只是一个艺术家家族的杰出的代表，有如百花盛开的园林中的一朵更美艳的花，一株茂盛的植物的"一根最高的枝条"。而在艺术家家族背后还有更广大的群众，"我们隔了几世纪只听到艺术家的声音；但在传到我们耳边来的响亮的声音之下，还能辨别出群众的复杂而无穷无尽的歌声，在艺术家四周齐声合唱。只因为有了这一片和声，艺术家才成其为伟大"。他又以每种植物只能在适当的天时地利中生长为例，说明每种艺术的品种和流派只能在特殊的精神气候中产生，从而指出艺术家必须适应社会的环境，满足社会的要求，否则就要被淘汰。

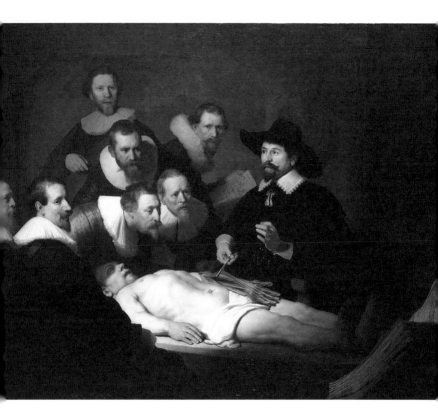

《尼古拉斯·杜尔博士的解剖学课》，伦勃朗，1632

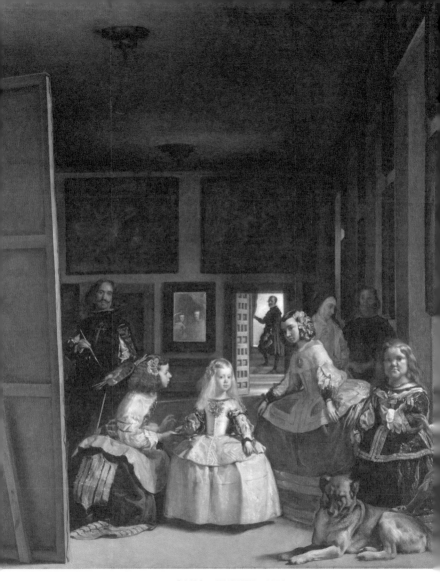

《宫娥》，委拉斯凯兹，1656

另一方面，他不承认艺术欣赏是一个见仁见智的问题。没有客观标准可言。因为"每个人在趣味方面的缺陷，由别人的不同的趣味加以补足；许多成见在互相冲突之下获得平衡，这种连续而相互的补充，逐渐使最后的意见更接近事实"。所以与艺术家同时的人的批评即使参差不一，或者赞成与反对各趋极端，也不过是暂时的现象，最后仍会归于一致，得出一相当客观的结论。何况一个时代以后，还有别的时代"把悬案重新审查；每个时代都根据它的观点审查；倘若有所修正，便是彻底地修正，倘若加以证实，便是有力地证实……即使各个时代各个民族所特有的思想感情都有局限性，因为大众像个人一样有时会有错误的判断、错误的理解，但也像个人一样，分歧的见解互相纠正，摇摆的观点互相抵消以后，会逐渐趋于固定，确实，得出一个相当可靠相当合理的意见，使我们能很有根据很有信心地接受"。

丹纳不仅是长于分析的理论家，也是一个富于幻想的艺术家，所以被称为"逻辑家兼诗人……能把抽象事物戏剧化"。他的行文不但条分缕析，明白晓畅，而且富有热情，充满形象，色彩富丽；他随时运用具体的事例说明抽象的东西，以现代与古代做比较，以今人与古人做比较，使过去的历史显得格外生动，绝无一般理论文章的枯索沉闷之弊。有人批评他只采用有利于他理论的材料，抛弃一切抵触的材料。这是事实，而在一个建立某种学说的人尤其难于避免。要把正反双方的史实全部考虑到，把所有的例外与变革都解释清楚，绝不是一个学者所能办到，而有待于几个世代的人的努力，或者把研究的题目与范围缩减到最小限度，也许能少犯一些这一类的错误。

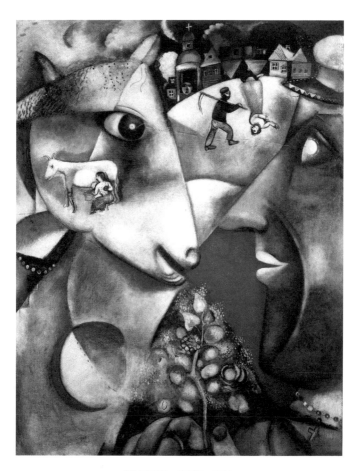

《我与村庄》，夏加尔，1911

我们在今日看来，丹纳更大的缺点倒是在另一方面：他虽则竭力挖掘精神文化的构成因素，但所揭露的时代与环境，只限于思想感情、道德宗教、政治法律、风俗人情，总之是一切属于上层建筑的东西。他没有接触到社会的基础；他考察了人类生活的各个方面，却忽略了或是不够强调最基本的一面——经济生活。《艺术哲学》尽管材料如此丰富，论证如此详尽，仍不免予人以不全面的感觉，原因就在于此。古代的希腊、中世纪的欧洲、15世纪的意大利、16世纪的佛兰德斯、17世纪的荷兰，上层建筑与社会基础的关系在这部书里没有说明。作者所提到的繁荣与衰落只描绘了社会的表面现象，他还认为这些现象只是政治、法律、宗教和民族性的混合产物；他完全没有认识社会的基本动力是在于生产力与生产关系。

但除了这些片面性与不彻底性以外，丹纳在上层建筑这个小范围内所做的研究工作，仍然可供我们作进一步探讨的根据。从历史出发与从科学出发的美学固然还得在原则上加以重大的修正与补充，但丹纳至少已经走了第一步，用他的话来说，已经做了第一个实验，使后人知道将来的工作应当从哪几点上着手，他的经验有哪些部分可以接受，有哪些缺点需要改正。我们也不能忘记，丹纳在他的时代毕竟把批评这门科学推进了一大步，使批评获得一个比较客观而稳固的基础；证据是他在欧洲学术界的影响至今还没有完全消失，多数的批评家即使不明白标榜种族、环境、时代三大原则，实际上还是多多少少应用这个理论的。

《音乐女神》，古斯塔夫·克里姆特，1895

饰、习尚、日常生活的全部，在我们眼底重新映演。一切政治革命都在艺术革命中引起反响。一国的生命是全部现象——经济现象和艺术现象——联合起来的有机体，哥特式建筑的共同点与不同点，使19世纪的维奥莱·勒·杜克[1]追寻出12世纪各国通商要道。对于建筑部分的研究，例如钟楼，就可以看出法国王朝的进步，及首都建筑对于省会建筑之影响。但是艺术的历史效用，尤在使我们与一个时代的心灵，及时代感觉的背景接触。在表面上，文学与哲学所供给我们的材料，最为明白，而它们对于一个时代的性格，也能归纳在确切不移的公式中，但它们的单纯化的功效是勉强的，不自然的，我们所得的观念，也是贫弱而呆滞；至于艺术，却是依了活动的人生模塑的。而且艺术的领域，较之文学要广大得多。法国的中古艺术所显示我们的内地生活，并没有为法国的古典文学所道及。世界上很少国家的民族，像法国那般混杂。它包含着意大利人的、西班牙人的、德国人的、瑞士人的、英国人的、佛兰德斯人的种种不同，甚至有时互相冲突的民族与传统。这些截然不同的文化都因为法国政治的统一，才融合起来，获得折中、均衡。法国文学，的确表现了这种统一的情形，但它把组成法国民族性格的许多细微的不同点，完全忽视了。我们在凝视着法国哥特式教堂的玫瑰花瓣的彩色玻璃时，就想起往常批评法国民族特性的论见之偏执了。人家说法国人是理智而非幻想，乐观而非荒诞，他们的长处是素描而非色彩。然而就是这个民族，曾创造了神秘的东方的玫瑰。

1 维奥莱·勒·杜克（Eugène Emmanuel Viollet-le-Duc，1814—1879），法国建筑家、作家和理论家。

由此可见，艺术的认识可以扩大和改换对于一个民族的概念，单靠文学史不够的。

这个概念，如果再由音乐来补充，将更怎样地丰富而完满！

音乐会把没有感觉的人弄迷糊了。它的材料似乎是渺茫得捉摸不住，而且是无可理解，与现实无关的东西。那么，历史又能在音乐中间，找到什么好处呢？

然而，第一，说音乐是如何抽象的这句话是不准确的；它和文学、戏剧、一个时代的生活，永远保持着密切的关系。歌剧史对于风化史及交际史的参证是谁也不能否认的。音乐的各种形式，关联着一个社会的形式，而且使我们更了解那个社会。在许多情形之下，音乐史并且与其他各种艺术史有十分密切的联络。各种艺术往往互相影响，甚至因了自然的演化，一种艺术常要越出它自己的范围而侵入别种艺术的领土中去。有时是音乐成了绘画，有时是绘画成了音乐。米开朗琪罗曾经说过："好的绘画是音乐，是旋律。"各种艺术，并没像理论家所说的，有怎样不可超越的樊篱。一种艺术，可以承继别一种艺术的精神，也可以在别种艺术中达到它理想的境界：这是同一种精神上的需要，在一种艺术中尽量发挥，以致打破了一种艺术的形式，而侵入其他一种艺术，以寻求表白思想的最完满的形式。因此，音乐史的认识，对于造型美术史常是很需要的。

可是，就以音乐的元素来讲，它的最大的意味，岂非因为它能使人们内心的秘密，长久地蕴蓄在心头的情绪，找到一种借以表白的最自由的言语？音乐既然是最深刻与最自然的表现，则一种倾向往往在没有言语、没有事实证明之前，先有音乐的

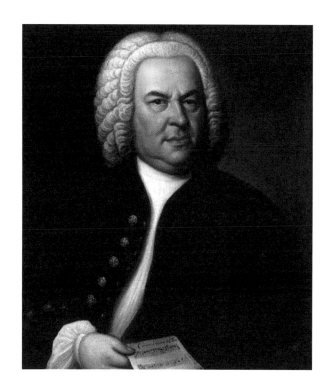

《巴赫像》，豪斯曼，1748

暗示。日耳曼民族觉醒的10年以前，就有《英雄交响曲》；德意志帝国称雄欧洲的前10年，也先有了瓦格纳的《齐格弗里德》（*Siegfried*）。

在某种情况之下，音乐竟是内心生活的唯一的表白——例如17世纪的意大利与德国，它们的政治史所告诉我们的，只有宫廷的丑史、外交和军事的失败、国内的荒歉、亲王们的婚礼……那么，这两个民族在18、19两个世纪的复兴，将如何解释？只有他们音乐家的作品，才使我们窥见他们100、200年后中兴的先兆。德国30年战争的前后，正当内忧外患、天灾人祸相继沓来的时候，约翰·克里斯托夫·巴赫（Johann Christoph Bach）、约翰·米夏埃尔·巴赫（Johann Michael Bach）［他们就是最著名的音乐家约翰·塞巴斯蒂安·巴赫（Johann Sebastian Bach）的祖先］正在歌唱他们伟大的坚实的信仰。外界的扰攘和纷乱，丝毫没有动摇他们的信心。他们似乎都感到他们光明的前途。意大利的这个时代，亦是音乐极盛的时代，它的旋律与歌剧流行全欧，在宫廷旖旎风流的习尚中，暗示着快要觉醒而奋起的心灵。

此外，还有一个更显著的例子，是罗马帝国的崩溃，野蛮民族南侵，古文明渐次灭亡的时候，帝国末期的帝王，与野蛮民族的酋长，对于音乐，抱着同样的热情。从4世纪起，开始酝酿那著名的《格列高利圣歌》（*Gregorian Chant*），这是基督教经过250年的摧残以后，终于获得胜利的凯旋歌。它诞生的确期，在公元540年至600年之间，正当高卢人与龙巴人南侵的时代。那时的历史，只是罗马与野蛮民族的不断的战争、残杀、抢掠，那些最残酷的记载；然而教皇格列高利手订的宗教音乐已在歌唱未来

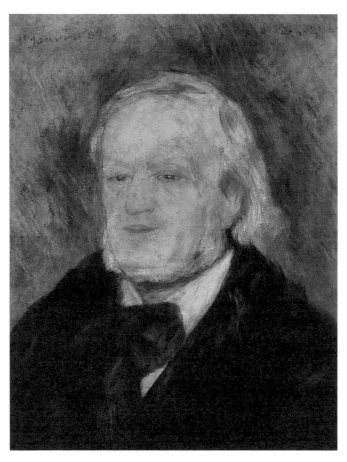

《理查德·瓦格纳画像》，皮埃尔·奥古斯特·雷诺阿，1882

的和平与希望了。它的单纯、严肃、清明的风格，简直像希腊浮雕一样的和谐与平静。瞧，这野蛮时代所产生的艺术，哪里有一份野蛮气息？而且，这不是只在寺院内唱的歌曲，它是5、6世纪以后，罗马帝国中通俗流行的音乐，它并流行到英、德、法诸国的民间。各国的皇帝，终日不厌地学习、谛听这宗教音乐。从没有一种艺术比它更能代表时代的了。

由此，文明更可懂得，人类的生命在表面上似乎是死灭了的时候，实际还是在继续活跃。在世界纷乱、瓦解，以致破产的时候，人类却在寻找文明的永久不灭的生机。因此，所谓历史上某时代的复兴或颓唐，也许只是文明依据了一部分现象而断言的。一种艺术，可以有萎靡不振的阶段，然而整个艺术绝没有一刻是死亡的。它跟了情势而变化，以找到适宜于表白自己的机会。当然，一个民族困顿于战争、疫疬之时，它的创造力很难由建筑方面表现，因为建筑是需要金钱的，而且，如果当时的局势不稳，那就绝没有新建筑的需求。即使其他各种造型美术的发展，也是需要相当的闲暇与奢侈，优秀阶级的嗜好，与当代文化的均衡。但在生活维艰、贫穷潦倒、物质的条件不容许人类的创造力向外发展时，它就深藏含蓄；而它寻觅幸福的永远的需求，却使它找到了别的艺术之路。这时候，美的性格，变成内心的了；它藏在深邃的艺术——诗与音乐中去。我确信人类的心灵是不死的，故无所谓死亡，亦无所谓再生。光焰永无熄灭之日，它不是照耀这种艺术，就是照耀那种艺术；好似文明，如果在这个民族中绝灭，就在别个民族中诞生一样。

因此，文明要看到人类精神活动的全部，必须把各种艺术

史做一比较的研究。历史的目的，原来就在乎人类思想的全部线索啊！

二

　　我们现在试把音乐之历史的发展大略说一说吧。它的地位比一般人所想象的重要得多。在远古，古老的文化中，音乐即已产生。希腊人把音乐当作与天文、医学一样可以澄清人类心魂的一种工具。柏拉图认为音乐家实有教育的使命。在希腊人心目中，音乐不只是一组悦耳的声音的联合，而且是许多具有确切内容的建筑。"最富智慧性的是什么？——数目。最美的是什么？——和谐。"并且，他们分别出某种节奏的音乐令人勇武，某一种又令人快乐。由此可见，当时人士重视音乐。柏拉图对于音乐的审美趣味尤其卓越，他认为公元前7世纪奥林匹克曲调后，简直没有好的音乐可听的了。然而，自希腊以降，没有一个世纪不产生音乐的民族；甚至我们普遍认为最缺少音乐天禀的英国人，迄1688年革命时止，也一直是音乐的民族。

　　而且，世界上除了历史的情形以外，还有什么更有利于音乐的发展？音乐的兴盛往往在别种艺术衰落的时候，这似乎是很自然的结果。我们上面讲述的几个例子，中世纪野蛮民族南侵时代，17世纪的意大利和德意志，都足令我们相信这情形。而且这也是很合理的，既然音乐是个人的默想，它的存在，只需一个灵魂与一个声音。一个可怜虫，艰苦穷困，幽锢在牢狱里，与世界隔绝了，什么也没有了，但他可以创造出一部音乐或诗的杰作。

　　但这不过是音乐的许多形式中之一种罢了。音乐固然是个人

的亲切的艺术，可也算社会的艺术。它是幽思、痛苦的女儿，同时也是幸福、愉悦，甚至轻佻浮华的产物。它能够适应、顺从每一个民族和每一个时代的性格。在我们认识了它的历史和它在各时代所取的种种形式之后，我们再不会觉得理论家所给予的定义之矛盾为可异了。有些音乐理论家说音乐是动的建筑，又有些则说音乐是诗的心理学。有的把音乐当作造型的艺术，有的当作纯粹表白精神的艺术。对于前者——音乐的要素是旋律（melodie或译曲调），后者则是和声（harmonie）。实际上，这一切都对的，它们一样有理。历史的要点，并非使人疑惑一切，而是使人部分地相信一切，使人懂得在许多相互冲突的理论中，某一种学说是对于历史上某一个时期是准确的，另一学说又是对于历史上另一时期是准确的。在建筑家的民族中，如15、16世纪的法国与佛兰德斯民族音乐是音的建筑。在具有形的感觉与素养的民族，如意大利那种雕刻家与画家的民族中，音乐是素描、线条、旋律、造型的美。在德国人那种诗人与哲学家的民族中，音乐是内心的诗、抒情的告白、哲学的幻想。在佛朗索瓦一世与查理九世的朝代（15、16世纪），音乐是宫廷中风雅与诗意的艺术。在宗教革命的时代，它是歌舞升平的艺术。18世纪则是沙龙的艺术。大革命前期，它又成了革命人格的抒情诗。总而言之，没有一种方式可以限制音乐。它是世纪的歌声、历史的花朵，它在人类的痛苦与欢乐下面同样地滋长蓬勃。

三

我们在上面已经讲过音乐在希腊时代的发展过程。它不独具有教育的功用，并且和其他的艺术、科学、文学，尤其是戏剧，发生密切的关系。渐渐地，纯粹音乐——器乐，在希腊时代占据了主要地位。罗马帝国的君主，如尼禄（Nero）、狄托（Titus）、哈德良（Hadrianus）、卡里古拉（Caligula）等都是醉心音乐的人。

随后，基督教又借了音乐的力量去征服人类的心灵。公元4世纪时的圣安布鲁瓦兹（Saint Ambroise）曾经说过："它用了曲调与圣诗的魔力去蛊惑民众。"的确，我们看到在罗马帝国的各种艺术中，只有音乐虽然经过多少变乱，仍旧完美地保存着，而且，在罗马与哥特时代，更加突飞猛进。圣多玛氏说："它在七种自由艺术中占据第一位，是人类的学问中最高贵的一种。"在沙特尔（Chartres）城，自11至14世纪，存在着一个理论的与实习的音乐学派。图卢兹（Toulouse）大学，在13世纪已有音乐的课程。13至15世纪的巴黎，为当时音乐的中心，大学教授的名单上，有多少是当代的音乐理论家！但那时音乐美与现代的当然不同，他们认为是无个性的艺术（L'art impersonnel），需要清明镇静的心神与澄澈透辟的理智。13世纪的理论家说："要写最美的音乐的最大的阻碍，是心中的烦恼。"这是遗留下来的希腊艺术理论。它的精神上的原因，是合理的而非神秘的，智慧的而非抒情的；社会的原因，是思想与实力的联合，不论是何种特殊的个人思想，都要和众人的思想提携。但对于这种古典的学说，老早

就有一种骑士式诗的艺术，一种热烈的情诗与之崛起对抗。

14世纪初，意大利已经发生文艺复兴的先声，在但丁、彼得拉克（Petratque）、乔托的时代，翡冷翠的马德里加尔（madrigal）式的情歌、猎曲，流传于欧洲全部。15世纪初叶，产生了用于伴奏的富丽的声乐。轻佻浮俗的音乐中的自由精神，居然深入宗教艺术，以致在15世纪末，音乐达到与其他的艺术同样光华灿烂的顶点。佛兰德斯的对位学家是全欧最著名的技术专家。他们的作品都是华美的音的建筑，繁复的节奏，最初并不是侧重于造型的。可是到了15世纪最后的25年，在别种艺术中已经得势的个人主义，亦在音乐中苏醒了；人格的意识，自然的景幕，一一恢复了。

自然的模仿，热情的表白：这是在当时人眼中的文艺复兴与音乐的特点，他们认为这应该是这种艺术的特殊的机能。从此以后，直至现代，音乐便继续着这条路径在发展。但那时代音乐的卓越的幽长，尤其是它的形象美除了韩德尔和莫扎特的若干作品以外，恐怕从来没有别的时代的音乐足以和它媲美。这是纯美的世纪，它到处都在，社会生活的各方面，精神科学的各门类，都讲究"纯美"。音乐与诗的结合从来没有比查理九世朝代更密切的了。16世纪的法国诗人多拉（Dorat）、若代尔（Jodelle）、贝洛（Belleau），都唱着颂赞自然的幽美的诗歌；大诗人龙萨（Ronsard）说过："没有音乐性，诗歌将失掉了它的妩媚；正如没有诗歌一般的旋律，音乐将成为僵死一样。"诗人巴伊夫（Baif）在法国创立诗与音乐学院，努力地创造一种专门歌唱的文字。用他自己用拉丁和希腊韵所作的诗来试验，他的大胆与创

造力实非今日的诗人或音乐家所能想象。法国的音乐性已经达到顶点，它不复是一个阶级的享乐，而是整个国家的艺术，贵族、知识阶级、中产阶级、平民，旧教和新教的寺院，都一致为音乐而兴奋。亨利八世和伊丽莎白女王（15—16世纪）时代的英国、马丁路德（15—16世纪）时代的德国、加尔文时代的日内瓦、利奥十世治下的罗马，都有同样昌盛的音乐。它是文艺复兴最后一枝花朵，也是最普及于欧罗巴的艺术。

情操在音乐上的表白，经过了16世纪幽美的、描写的情歌、猎曲等的试验，逐渐肯定而准确了，其结果在意大利有音乐悲剧的诞生。好像在别种意大利艺术的发展与形成中一样，歌剧也受了古希腊的影响。在创造者心中，歌剧无疑是古代悲剧的复活；因此，它是音乐的，同时亦是文学的。事实上，虽然以后翡冷翠最初几个作家在戏剧院里被遗忘了，音乐和诗的关系中断了，歌剧的影响却继续存在。关于这一点，我们对于17世纪末期起，戏剧思想所受到的歌剧的影响还没有完全考据明白。我们不应当忽视歌剧在整个欧洲风靡一时的事实，认为是毫无意义的现象。因为没有它，可以说时代的艺术精神大半要淹没；除了合理化的形象以外，将看不见其他的思想。而且，17世纪的淫邪、肉感的幻想，感伤的情调，也再没有比在音乐上表现得更明白，接触到更深奥的底蕴的了。这时候，在德国，正是相反的情况，宗教改革的精神正在长起它的坚实的深厚的根底。英国的音乐经过了光辉的时代，受着清教徒思想的束缚，慢慢地熄灭了。意大利的文艺复兴已经在迷梦中睡去，只在追求美丽而空洞的形象美。

18世纪，意大利音乐继续反映生活的豪华、温柔与空虚。在

《帕格尼尼》，欧仁·德拉克洛瓦，1831 年

德国，蕴蓄已久的内心的和谐，由于韩德尔（Handel）与巴赫，如长江大河般突然奔放出来。法国则在工作着，想继续翡冷翠人创始的事业——歌剧，以希腊古剧为模型的悲剧。欧洲所有的大音乐家都聚集在巴黎，法国人、意大利人、德国人、比国人，都想造成一种悲剧的或抒情的喜剧风格。这工作正是19世纪音乐革命的准备。18世纪德意两国的最大天才是在音乐上，法国虽然在别种艺术上更为丰富，但其成功，实在还是音乐能够登峰造极。因为，在路易十五治下的画家与雕刻家，没有一个足以与拉摩（Rameau，1683—1764）的天才相比的。拉摩不独是吕里（Lully，1633—1687）的继承者，并且奠定了法国歌剧，创造了新和音，对于自然的观察，尤有独到处。到了18世纪末叶，格鲁克（Gluck，1714—1787）的歌剧出现，把全欧的戏剧都掩蔽了。他的歌剧不独是音乐上的杰作，也是法国18世纪最高的悲剧。

18世纪终，全欧受着革命思潮的激荡，音乐也似乎苏醒了。德法两国音乐家研究的结果，与交响乐的盛行，使音乐大大地发展它表情的机能。30年中，管弦乐合奏与室内音乐产生了空前的杰作。过去的乐风由海顿和莫扎特放发了一道最后的光芒之后，慢慢地熄灭了。1792年法国革命时代的音乐家戈塞尔（Gossc）、曼于（Mehul）、勒絮尔（Lesueur）、凯鲁比尼（Cherubini）等，已在试作革命的音乐；到了贝多芬，唱出最高亢的《英雄曲》，才把大革命时代的拿破仑风的情操、悲怆壮烈的民气，完满地表现了。这是社会的改革，亦是精神的解放，大家都为狂热的战士情调所鼓动，要求自由。

《李斯特肖像》，亨利·莱曼，1839

来了，便是一片浪漫的诗的潮流。韦伯（Weber）、舒伯特（Schubert）、肖邦（Chopin）、门德尔松（Mendelssohn）、舒曼（Schumann）、柏辽兹（Berlioz）等抒情音乐家、新时代的幻梦诗人，慢慢地觉醒，仿佛为一种无名的狂乱所鼓动。古意大利，懒懒地，肉感地产生了它最后两大家——罗西尼（Rossini）与贝利尼（Bellini）；新意大利则是狂野威武的威尔地（Verdi）唱起近世意大利统一的雄壮的曲子。德国则以强力著称的瓦格纳（Wagner）预示德意志民族统治全欧的野心。德国人沉着固执、强毅不屈的精神，与幻想抑郁、神秘莫测的性格，都在瓦格纳的悲剧中具体地吐露出来了。从犷野狂乱、感伤多情的浪漫主义转变到深沉的神秘主义，这一种事实，似乎令人相信音乐上的浪漫主义的花果，较之文学上的更丰富庄实。这潮流随后即产生了法国的赛查·弗兰卡（Cesar Franck），意大利与比利时的宗教歌剧（oratorio）以及恢复古希腊与伯利恒的乐风。现代音乐，一部分虽然应用19世纪改进了的器乐，描绘快要破落的优秀阶级的灵魂，一部分却在提倡采取通俗的曲调，以创造民众音乐。自比才（Bizet）至穆索尔斯基（Moussórgsky），都是努力于表现民众情操的作家。

以上所述，只是对于广博浩瀚的音乐史的一瞥，其用意不过要借以表明音乐和社会生活等其他方面怎样地密切关联而已。

我们看到，自有史以来，音乐永远开着光华妍丽的花朵：这对于我们的精神，是一个极大的安慰，使我们在纷纭扰攘的宇宙中，获得些微安息。政治史与社会史是一片无穷尽的争斗，朝着永远成为问题的人类的进步前去，苦闷的挣扎只赢得一分一寸

的进展。然而，艺术史充满了平和与繁荣的感觉。这里，进步是不存在的。我们往后瞭望，无论是如何遥远的时代，早已到了完满的境界。可是，这也不能使我们有所失望或胆怯，因为我们再不能超越前人。艺术是人类的梦，光明、自由、清明而和平的梦。这个梦永不会中断。无论哪一个时代，我们总听到艺术家在叹说："一切都给前人说完了，我们生得太晚了。"一切都说完了，也许是吧！然而，一切还待说，艺术是发掘不尽的，正如生命一样。

（本文取材大半根据罗曼·罗兰著的《古代音乐家》"导言"）

贝多芬的作品及其精神

一、贝多芬与力

18世纪是一个兵连祸结的时代，也是歌舞升平的时代；是古典主义没落的时代，也是新生运动萌芽的时代。新陈代谢的作用在历史上从未停止，最混乱最秽浊的地方就有鲜艳的花朵在探出头来。法兰西大革命，展开了人类史上最惊心动魄的一页：19世纪！多悲壮，多灿烂！仿佛所有的天才都降生在同一时期……从拿破仑到俾斯麦，从康德到尼采，从歌德到左拉，从达维德到塞尚，从贝多芬到俄国五大家；北欧多了一个德意志，南欧多了一个意大利；民主和专制的搏斗方终，社会主义的殉难生活已经开始：人类几曾在100年中走过这么长的路！而在此波澜壮阔、峰峦重叠的旅程的起点，照耀着一颗巨星：贝多芬。在音响的世界中，他预言了一个民族的复兴——德意志联邦，他象征着一个世纪中人类活动活动的基调——力！

一个古老的社会崩溃了，一个新的社会在酝酿中。在青黄不接的过程内，第一先得解放个人[1]。反抗一切约束，争取一切

1 这是文艺复兴发轫而未完成的基业。

《贝多芬像》，霍恩曼，1803

自由的个人主义，是未来世界的先驱。各有各的时代。第一是：我！然后是：社会。

要肯定这个"我"，在帝王与贵族之前解放个人，使他们承认各个人都是帝王贵族，或个个帝王贵族都是平民，就须先肯定"力"，把它栽培，抚养，提出，具体表现，使人不得不接受。每个自由的"我"要指挥。倘他不能在行动上，至少能在艺术上指挥。倘他不能征服王国，像拿破仑，至少他要征服心灵、感觉和情操，像贝多芬。是的，贝多芬与力，这是一个天生就有的题目。我们不在这个题目上做一番探讨，就难能了解他的作品及其久远的影响。

从罗曼·罗兰所作的传记里，我们已熟知他运动家般的体格。平时的生活除了过度艰苦以外，没有旁的过度足以摧毁他的健康。健康是他最珍视的财富，因为它是一切"力"的资源。当时见过他的人说"他是力的化身"，当然这是含有肉体与精神双重的意义。他的几件无关紧要的性的冒险[1]，既未减损他对于爱情的崇高的理想，也未减损他对于肉欲的控制力。他说："要是我牺牲了我的生命力，还有什么可以留给高贵与优越？"力，是的，体格的力，道德的力，是贝多芬的口头禅。"力是那般与寻常人不同的人的道德，也便是我的道德。"[2]这种论调分明已是"超人"的口吻。而且在他30岁前后，过于充溢的力未免有不公平的滥用。不必说他暴烈的性格对身份高贵的人要不时爆发，

即对他平辈或下级的人也有枉用的时候，他胸中满是轻蔑：轻蔑弱者，轻蔑愚昧的人，轻蔑大众，然而他又是热爱人类的人！甚至轻蔑他所爱好而崇拜他的人！[1]在他青年时代帮他不少忙的李希诺夫斯基公主的母亲，曾有一次因为求他弹琴而下跪，他非但拒绝，甚至在沙发上立也不立起来。后来他和李希诺夫斯基亲王反目，临走时留下的条子是这样写的："亲王，您之为您，是靠了偶然的出身；我之为我，是靠了我自己。亲王们现在有的是，将来也有的是。至于贝多芬，却只有一个。"这种骄傲的反抗，不独用来对另一阶级和同一阶级的人，且也用来对音乐上的规律：

——"照规则是不许把这些和弦连用在一块的……"人家和他说。

——"可是我允许。"他回答。

然而读者切勿误会，切勿把常人的狂妄和天才的自信混为一谈，也切勿把力的过剩的表现和无理的傲慢视同一律。以上所述，不过是贝多芬内心蕴蓄的精力，因过于丰满之故而在行动上流露出来的一方面；而这一方面——让我们说老实话——也并非最好的一方面。缺陷与过失，在伟人身上也仍然是缺陷与过失。而且贝多芬对世俗对旁人尽管傲岸不逊，对自己却竭尽谦卑。当他对车尔尼谈着自己的缺点和教育的不够时，叹道："可是我并非没有音乐的才具！"20岁时摒弃的大师，他40岁时把一个一个的作品重新披读。晚年他更说："我才开始学得一些东西……"青年时，朋友们向他提起他的声名，他回答说："无聊！我未想到为

<hr />

1 在他致阿门达牧师信内，有两句话便是污蔑一个对他永远忠诚的朋友的。参看《贝多芬传之书信集》。

声名和荣誉而写作。我心坎里的东西要出来，所以我才写作！"[1]

可是他精神的力，还得我们进一步去探索。

大家说贝多芬是最后一个古典主义者，又是最先一个浪漫主义者。浪漫主义者，不错，在表现为先、形式其次上面，在不避剧烈的情绪流露上面，在极度的个人主义上面，他是的。但浪漫主义的感伤气氛与他完全无缘，他是生平最厌恶女性的男子。和他性格最不相容的是没有逻辑和过分夸张的幻想。他是音乐家中最男性的。罗曼·罗兰甚至不大受得了女子弹奏贝多芬的作品，除了极少的例外。他的钢琴即兴，素来被认为具有神奇的魔力。当时极优秀的钢琴家里斯和车尔尼辈都说："除了思想的特异与优美之外，表情中间另有一种异乎寻常的成分。"他赛似狂风暴雨中的魔术师，会从"深渊里"把精灵呼召到"高峰上"。听众号啕大哭，他的朋友雷夏尔特流了不少热泪，没有一双眼睛不湿……当他弹完以后看见这些泪人儿时，他耸耸肩，放声大笑道："啊，疯子！你们真不是艺术家，艺术家是火，他是不哭的。"[2]又有一次，他送一个朋友远行时，说："别动感情，在一切事情上，坚毅和勇敢才是男儿本色。"这种控制感情的力，是大家很少认识的！"人家想把他这株橡树当作萧飒的白杨，不知萧飒的白杨是听众。他是能控制感情的。"[3]

音乐家，光是做一个音乐家，就需要有对一个意念集中注意的力，需要西方人特有的那种控制与行动的铁腕；因为音乐

1 这是车尔尼的记载——这一段希望读者，尤其是音乐青年，作为座右铭。

2 以上都见车尼尔的记载。

3 罗曼·罗兰语。

是动的构造，所有的部分都得同时抓握。他的心灵必须在静止（immobilité）中做疾如闪电的动作。清明的目光、紧张的意志、全部的精神都该超临在整个梦境之上。那么，在这一点上，把思想抓握得如是紧密，如是恒久，如是超人式的，恐怕没有一个音乐家可和贝多芬相比。因为没有一个音乐家有他那样坚强的力。他一朝握住一个意念时，不到把它占有绝不放手。他自称那是"对魔鬼的追逐"——这种控制思想、左右精神的力，我们还可从一个较为浮表的方面获得引证。早年和他在维也纳同住过的赛弗里德曾说："当他听人家一支乐曲时，要在他脸上去猜测赞成或反对是不可能的；他永远是冷冷的，一无动静。精神活动是内在的，但躯壳只像一块没有灵魂的大理石。"

要是在此灵魂的探险上更往前去，我们还可发现更深邃更神化的面目。如罗曼·罗兰所说的，"提起贝多芬，不能不提起上帝"[1]。贝多芬的力不但要控制肉欲、控制感情、控制思想、控制作品，且竟与运命挑战，与上帝搏斗。"他可把神明视为平等，视为他生命中的伴侣，被他虐待的；视为磨难他的暴君，被他诅咒的；再不然把它认为他的自我之一部，或是一个冷酷的朋友，一个严厉的父亲……而且不论什么，只要敢和贝多芬对面，他就永不和它分离。一切都会消逝，他却永远在它面前。贝多芬向它哀诉，向它怨艾，向它威逼，向它追问。内心的独白永远是两个声音的。从他初期的作品[2]起，我们就听见这些两重灵魂的对白，时而协和，时而争执，时而扭殴，时而拥抱……但其中之

1 此处所谓上帝系指18世纪泛神论中的上帝。
2 作品第九号之三的三重奏的allegro，作品第十八号之四的四重奏的第一章，及《悲怆奏鸣曲》等。

一总是主子的声音，决不会令你误会。"[1]倘没有这等持久不屈的"追逐魔鬼"，挝住上帝的毅力，他哪还能在"海林根施塔特遗嘱"之后再写《英雄交响曲》和《命运交响曲》？哪还能战胜一切疾病中最致命的……耳聋？

耳聋，对平常人是一部分世界的死灭，对音乐家是整个世界的死灭。整个的世界死灭了而贝多芬不曾死！并且他还重造那已经死灭的世界，重造音响的王国，不但为他自己，而且为着人类，为着"可怜的人类"！这样一种超生和创造的力，只有自然界里那种无名的、原始的力可以相比。在死亡包裹着一切的大沙漠中间，唯有自然的力才能给你一片水草！

1800年，19世纪第一页。那时的艺术界，正如行动界一样，是属于强者而非属于奥妙的机智的。谁敢保存他本来面目，谁敢威严地主张和命令，社会就跟着他走。个人的强项，直有吞噬一切之势；并且有甚于此的是：个人还需要把自己溶化在大众里，溶化在宇宙里。所以罗曼·罗兰把贝多芬和上帝的关系写得如是壮烈，绝不是故弄玄妙的文章，而是窥透了个人主义的深邃的意识。艺术家站在"无意识界"的最高峰上，他说出自己的胸怀，结果是唱出了大众的情绪。贝多芬不曾下功夫去认识时代意识，时代意识就在他自己的思想里。拿破仑把自由、平等、博爱当作幌子踏遍了欧洲，实在还是替整个时代的"无意识界"做了代言人。感觉早已普遍散布在人们心坎间，虽有传统、盲目的偶像崇拜，竭力高压也是徒然，艺术家迟早会来揭幕！《英雄交响

1 罗曼·罗兰语。

曲》！即在1800年以前，少年贝多芬的作品，对于当时的青年音乐界，也已不下于《少年维特之烦恼》那样地诱人[1]，然而《第三交响曲》是第一声洪亮的信号。力解放了个人，个人解放了大众——自然，这途程还长得很，有待于我们，或以后几代的努力；但力的化身已经出现过，悲壮的例子写定在历史上，目前的问题不是否定或争辩，而是如何继续与完成……

当然我不否认力是巨大无比的，巨大到可怕的东西。普罗米修斯的神话存在了已有20余世纪。使大地上五谷丰登、果实紧累的，是力；移山倒海，甚至使星球击撞的，也是力！在人间如在自然界一样，力足以推动生命，也能促进死亡。两个极端摆在前面：一端是和平、幸福、进步、文明、美；一端是残杀、战争、混乱、野蛮、丑恶。具有"力"的人宛如执握着一个转折乾坤的钟摆，在这两极之间摆动。往哪儿去？……瞧瞧先贤的足迹吧。贝多芬的力所推动的是什么？锻炼这股力的熔炉又是什么？——受苦、奋斗、为善。没有一个艺术家对道德的修积，像他那样地兢兢业业；也没有一个音乐家的生涯，像贝多芬这样地酷似一个圣徒的行述。天赋给他的狂野的力，他早替它定下了方向。它是应当奉献于同情、怜悯、自由的；它是应当教人隐忍、舍弃、欢乐的。对苦难、命运，应当用"力"去反抗和征服；对人类，应当用"力"去鼓励，去热烈的爱——所以《弥撒曲》里的泛神气息，代卑微的人类呼吁，为受难者歌唱……《第九交响曲》里的欢乐颂歌，又从痛苦与斗争中解放了人，扩大了人。解放与扩大

1 莫舍勒斯说，他少年时在音乐院里私下向同学借抄贝多芬《悲怆奏鸣曲》，因为教师是绝对禁止"这种狂妄的作品"的。

的结果是人与神明迫近，与神明合一。那时候，力就是神，力就是力，无所谓善恶，无所谓冲突，力的两极性消灭了。人已超临了世界，跳出了万劫，生命已经告终，同时已经不朽！这才是欢乐，才是贝多芬式的欢乐！

二、贝多芬的音乐建树

现在，我们不妨从高远的世界中下来，看看这位大师在音乐艺术内的实际成就。

在这件工作内，最先仍须从回顾以往开始。一切的进步只能从比较上看出。18世纪是讲究说话的时代，在无论何种艺术里，这是一致的色彩。上一代的古典精神至此变成纤巧与雕琢的形式主义，内容由微妙而流于空虚，由富丽而陷于贫弱。不论你表现什么，第一要"说得好"，要巧妙、雅致。艺术品的要件是明白、对称、和谐、中庸，最忌狂热、真诚、固执，那是"趣味恶劣"的表现。海顿的宗教音乐也不容许有何种神的气氛，它是空洞的、世俗气极浓的作品。因为时尚所需求的弥撒曲，实际只是一个变相的音乐会；由歌剧曲调与悦耳的技巧表现混合起来的东西，才能引起听众的趣味。流行的观念把人生看作肥皂泡，只顾享受和鉴赏他的五光十色，而不愿参透生与死的神秘。所以海顿的旋律是天真地、结实地构成的，所有的乐句都很美妙和谐；它特别魅惑你的耳朵，满足你的智的要求，却从无深切动人的言语诉说。即使海顿是一个善良的、虔诚的"好爸爸"，也逃不出时代感觉的束缚：缺乏热情。幸而音乐在当时还是后起的艺术，连当时那么浓厚的颓废色彩都阻遏不了它的生机。18世纪最精神

的面目和最可爱的情调，还找到一个旷世的天才做代言人：莫扎特。他除了歌剧以外，在交响乐方面的贡献也不下于海顿，且在精神方面还更走前了一步。音乐之作为心理描写是从他开始的。他的《g小调交响曲》在当时批评界的心目中已是艰涩难解之作。但他的温柔与妩媚、细腻入微的感觉、匀称有度的体裁，我们仍觉是旧时代的产物。

而这是不足为奇的。时代精神既还有最后几朵鲜花需要开放，音乐曲体大半也还在摸索着路子。所谓古典奏鸣曲的形式，确定了不过半个世纪。最初，奏鸣曲的第一章只有一个主题（théme），后来才改用两个基调（tonalité）不同而互有关联的两个主题。当古典奏鸣曲的形式确定以后，就成为三鼎足式的对称乐曲，主要以三章构成，即快—慢—快。第一章allegro[1]本身又含有三个步骤：（一）破题（exposition），即披露两个不同的主题；（二）发展（développement），把两个主题做种种复音的配合，做种种的分析或综合——这一节是全曲的重心；（三）复题（récapitulation），重行披露两个主题，而第二主题[2]以和第一主题相同的基调出现，因为结论总以第一主题基调为本[3]。第二章andante[4]或adagio[5]，或larghetto[6]，以歌体（lied）或变奏曲（variation）写成。第三章allegro或presto[7]，和第一章同样用两句

1 编者注——快板。

2 亦称副句，第一主题亦称主句。

3 这第一章部分称为奏鸣曲典型：forme—sonate。

4 编者注——行板。

5 编者注——柔板。

6 编者注——小丁板。

7 编者注——急板。

三段组成；再不然是rondo[1]，由许多复奏（répétition）组成，而用对比的次要乐句作穿插。这就是三鼎足式的对称。但第二与第三章间，时或插入menuet舞曲[2]。

这个格式可说完全适应着时代的趣味。当时的艺术家首先要使听众对一个乐曲的每一部分都感兴味，而不为单独的任何部分着迷[3]。第一章allegro的美的价值，特别在于明白、均衡和有规律：不同的乐旨总是对比的，每个乐旨总在规定的地方出现，它们的发展全在典雅的形式中进行。

第二章andante，则来抚慰一下听众微妙精练的感觉，使全曲有些优美柔和的点缀；然而一切剧烈的表情是给庄严稳重的menuet挡住去路的——最后再来一个天真的rondo，用机械式的复奏和轻盈的爱娇，使听的人不致把艺术当真，而明白那不过是一场游戏。渊博而不迂腐，敏感而不着魔，在各种情绪的表皮上轻轻拂触，却从不停留在某一固定的感情上：这美妙的艺术组成时，所模仿的是沙龙里那些翩翩蛱蝶，组成以后所供奉的也仍是这般翩翩蛱蝶。

我所以冗长地叙述这段奏鸣曲史，因为奏鸣曲[4]是一切交响曲、四重奏等纯粹音乐的核心。贝多芬在音乐上的创新也是由此开始。而且我们了解了他的奏鸣曲组织，对他一切旁的曲体也就有了纲领。古典奏鸣曲虽有明白与构造结实之长，但有呆滞单调之弊。乐旨（motif）与破题之间，乐节（période）与复题之间，

1 编者注—— 回旋曲。
2 编者注——小步舞曲。
3 所以特别重视均衡。
4 尤其是其中奏鸣曲典型的那部分。

凡是专司联络之职的过板（conduit）总是无美感与表情可言的。当乐曲之始，两个主题一经披露之后，未来的结论可以推想而知：起承转合的方式，宛如学院派的辩论一般有固定的线索，一言以蔽之，这是西洋音乐上的八股。

贝多芬对奏鸣曲的第一件改革，便是推翻它刻板的规条，给以范围广大的自由与伸缩，使它施展雄辩的机能。他的三十二阕钢琴奏鸣曲中，十三阕有四章，十三阕只有三章，六阕只有两章，每阕各章的次序也不依"快—慢—快"的成法。两个主题在基调方面的关系，同一章内各个不同的乐旨间的关系，都变得自由了。即是奏鸣曲的骨干——奏鸣曲典型——也被修改。连接各个乐旨或各个小段落的过板，到贝多芬手里大为扩充，且有了生气，有了更大的和更独立的音乐价值，甚至有时把第二主题的出现大为延缓，而使它以不重要的插曲的形式出现。前人作品中纯粹分立而仅有乐理关系[1]的两个主题，贝多芬使它们在风格上统一，或者出之以对照，或者出之以类似。所以我们在他作品中常常一开始便听到两个原则的争执，结果是其中之一获得了胜利；有时我们却听到两个类似的乐旨互相融合[2]，例如作品第七十一号之一的《告别奏鸣曲》，第一章内所有旋律的元素，都是从最初三音符上衍变出来的。奏鸣曲典型部分原由三个步骤[3]组成，贝多芬又于最后加上一节结局（coda），把全章乐旨作一有力的总结。

贝多芬在即兴（improvisation）方面的胜长，一直影响到他

1 即副句与主句互有关系，例如以主句基调的第五度音作为副句的主调音等等。

2 这就是上文所谓的两重灵魂的对白。

3 详见前文。

秦鸣曲的曲体。据约翰·桑太伏阿纳[1]的分析，贝多芬在主句披露完后，常有无数的延音（point d'orgue），无数的休止，仿佛他在即兴时继续寻思，犹疑不决的神气。甚至他在一个主题的发展中，会插入一大段自由的诉说，缥缈的梦境，宛似替声乐写的旋律一般。这种作风不但加浓了诗歌的成分，且加强了戏剧性。特别是他的adagio，往往受着德国歌谣的感应——莫扎特的长句令人想起意大利风的歌曲（aria），海顿的旋律令人想起节奏空灵的法国的歌（romance），贝多芬的adagio却充满着德国歌谣（lied）所特有的情操：简单纯朴，亲切动人。

在贝多芬心目中，秦鸣曲典型并非不可动摇的格式，而是可以用作音乐上的辩证法的：他提出一个主句，一个副句，然后获得一个结论，结论的性质或是一方面胜利，或是两方面调和。在此我们可以获得一个理由，来说明为何贝多芬晚年特别运用赋格曲[2]。由于同一乐旨以音阶上不同的等级三四次地连续出现，由于参差不一的答句，由于这个曲体所特有的迅速而急促的演绎法，这赋格曲的风格能完满地适应作者的情绪；或者，原来孤立的一缕思想慢慢地渗透了心灵，终而至于占据全意识界；或者，凭着意志之力，精神必然而然地获得最后胜利。

总之，由于基调和主题的自由的选择，由于发展形式的改变，贝多芬把硬性的秦鸣曲典型化为表白情绪的灵活的工具。他依旧保存着乐曲的统一性，但他所重视的不在于结构或基调之统一，而在于情调和口吻（accent）之统一；换言之，这统一是内

1 近代法国音乐史家。

2 Fugue，巴赫以后在秦鸣曲中一向遭受摒弃的曲体，贝多芬中年时亦未采用。

《贝多芬像》，马勒，1805

在的而非外的。他是用内容来确定形式的；所以当他觉得典雅庄重的menuet束缚难忍时，他根本换上了更快捷、更欢欣、更富于诙谐性、更宜于表现放肆姿态的scherzo[1]。当他感到原有的奏鸣曲体与他情绪的奔放相去太远时，他在题目下另加一个小标题：*Quasi una Fantasia*[2]（作品第二十七号之一、之二——后者即俗称《月光曲》）。

此外，贝多芬还把另一个古老的曲体改换了一副新的面目。变奏曲在古典音乐内，不过是一个主题周围加上无数的装饰而已。但在五彩缤纷的衣饰之下，本体[3]的真相始终是清清楚楚的。贝多芬却把它加以更自由地运用[4]，甚至使主体改头换面，不复可辨。有时旋律的线条依旧存在，可是节奏完全异样。有时旋律之一部被作为另一个新的乐思的起点。有时，在不断地更新的探险中，单单主题的一部分节奏或是主题的和声部分，仍和主题保持着渺茫的关系。贝多芬似乎想以一个题目为中心，把所有的音乐联想被搜罗净尽。

至于贝多芬在配器法（orchestration）方面的创新，可以粗疏地归纳为三点：（一）乐队更庞大，乐器种类也更多[5]；（二）全部乐器的更自由地运用——必要时每种乐器可有独立的效能[6]；

1 此字在意大利语中意为joke，贝多芬原有粗犷的滑稽气氛，故在此体中的表现尤为酣畅淋漓。

2 意为"近于幻想曲"。

3 即主题。

4 后人称贝多芬的变奏曲为大变奏曲，以别于纯属装饰味的古典变奏曲。

5 但庞大的程度最多不过68人：弦乐器54人，管乐、铜乐、敲击乐器14人。这是从贝多芬手稿上——现存柏林国家图书馆———录下的数目。现代乐队演奏他的作品时，人数往往远过于此，致为批评家诟病。桑太伏阿纳有言，"扩大乐队并不使作品增加伟大"。

6 以《第五交响曲》为例，在andante里有一段，basson占着领导地位。在allegro内有一段，大提琴与doublebasse又当着主要角色。素不被重视的鼓，在此交响曲中的作用，尤为人所共识。

（三）因为乐队的作用更富于戏剧性，更直接表现感情，故乐队的音色不独变化迅速，且臻于前所未有的富丽之境。

在归纳他的作风时，我们不妨从两方面来说：素材[1]与形式[2]。前者极端简单，后者极端复杂，而且有不断的演变。

以一般而论，贝多芬的旋律是非常单纯的；倘若用线来表现，那是没有多少波浪，也没有多大曲折的。往往他的旋律只是音阶中的一个片段（afragment of scale），而他最美最知名的主题即属于这一类；如果旋律上行或下行，也是用自然音音程（diatonic interval）的。所以音阶组成了旋律的骨干。他也常用完全和弦的主题和转位法（inverting）。但音阶、完全和弦、基调的基础，都是一个音乐家所能运用的最简单的元素。在旋律的主题（melodic theme）之外，他亦有交响的主题（symphonic theme）作为一个"发展"的材料，但仍是绝对地单纯。随便可举的例子，有《第五交响曲》最初的四音符，sol-sol-sol-mi♭，或《第九交响曲》开端的简单的下行五度音。因为这种简单，贝多芬才能在"发展"中间保存想象的自由，尽量利用想象的富藏。而听众因无须费力就能把握且记忆基本主题，所以也能追随作者最特殊最繁多的变化。

贝多芬的和声，虽然很单纯很古典，但较诸前代又有很大的进步。不和谐音的运用是更常见更自由了：在《第三交响曲》《第八交响曲》《告别奏鸣曲》等某些大胆的地方，曾引起当时人的毁谤。他的和声最显著的特征，大抵在于转调

1 包括旋律与和声。

2 即曲体。

（modulation）之自由。上面已经述及他在奏鸣曲中对基调间的关系，同一乐章内各个乐旨间的关系，并不遵守前人规律。这种情形不独见于大处，亦且见于小节。某些转调是由若干距离远的音符组成的，而且由之以突兀的方式，令人想起大画家所常用的"节略"手法，色彩掩盖了素描，旋律继续被遮蔽了。

至于他的形式，因繁多与演变的迅速，往往使分析的工作难于措手。19世纪中叶，若干史家把贝多芬的作风分成三个时期[1]，这个观点至今非常流行，但时下的批评家均嫌其武断笼统。1852年12月2日，李斯特答复主张三期说的史家兰兹时，曾有极精辟的议论，足资我们参考，他说：

"对于我们音乐家，贝多芬的作品仿佛云柱与火柱，领导着以色列人在沙漠中前行——在白天领导我们的是云柱，在黑夜中照耀我们的是火柱，使我们夜以继日地趱奔。他的阴暗与光明同样替我们划出应走的路；他们俩都是我们永久的领导，不断的启示。倘使我要把大师在作品里表现的题旨不同的思想，加以分类的话，我决不采用现下流行[2]而为您采用的三期论法，我只直截了当地提出一个问题，那是音乐批评的轴心，即传统的、公认的形式，对于思想的机构的决定性，究竟到什么程度？

"用这个问题去考查贝多芬的作品，使我自然而然地把它们分作两类：第一类是传统的公认的形式包括控制作者的思想的；第二类是作者的思想扩张到传统形式之外，依着他的需要与灵感

1 大概把《第三交响曲》以前的作品列为第一期，钢琴奏鸣曲至作品第二十二号为止，两部奏鸣曲至作品第三十号为止。第三至第八交响曲被列入第二期，又称为贝多芬盛年期，钢琴奏鸣曲至作品第九十号为止。作品第一百号以后至贝多芬去世的作品为第三期。

2 按系指当时。

131

而把形式与风格或是破坏，或是重造，或是修改。无疑地，这种观点将使我们涉及'权威'与'自由'这两个大题目。但我们无须害怕。在美的国土内，只有天才才能建立权威，所以权威与自由的冲突，无形中消灭了，又恢复了它们原始的一致，即权威与自由原是一件东西。"

这封美妙的信可以列入音乐批评史上最精彩的文章里。由于这个原则，我们可说贝多芬的一生是从事于以自由战胜传统而创造新的权威的。他所有的作品都依着这条路线进展。

贝多芬对整个19世纪所产生的巨大的影响，也许至今还未告终。上一百年中面目各异的大师，门德尔松、舒曼、勃拉姆斯、李斯特、柏辽兹、瓦格纳、布鲁克纳、弗兰克，全都沾着他的雨露。谁曾想到一个父亲能有如许精神如是分歧的儿子？其缘故就是有些作家在贝多芬身上特别关切权威这个原则，例如门德尔松与勃拉姆斯；有些则特别注意自由这个原则，例如李斯特与瓦格纳。前者努力维持古典的结构，那是贝多芬在未曾完全摒弃古典形式以前留下最美的标本的。后者，尤其是李斯特，却继承着贝多芬在交响曲方面未完成的基业，而用着大胆和深刻的精神发现交响诗的新形体。自由诗人如舒曼，从贝多芬那里学会了可以表达一切情绪的弹性的音乐语言。最后，瓦格纳不但受着《菲岱里奥》的感应，且从他的奏鸣曲、四重奏、交响曲里提炼出"连续的旋律"（mélodie-continue）和"领导乐旨"（leitmotiv），把纯粹音乐搬进了乐剧的领域。

由此可见，一个世纪的事业，都是由一个人撒下种子的。固然，我们并未遗忘18世纪的大家所给予他的粮食，例如海顿老人

的主题发展，莫扎特的旋律的广大与丰满。但在时代转折之际，同时开下这许多道路，为后人树立这许多路标的，的确除贝多芬外无第二人。所以说贝多芬是古典时代与浪漫时代的过渡人物，实在是估低了他的价值，估低了他的艺术的独立性与特殊性。他的行为的光轮，照耀着整个世纪，孵育着多少不同的天才！音乐，由贝多芬从刻板严格的枷锁之下解放了出来，如今可自由地歌唱每个人的痛苦与欢乐了。由于他，音乐从死的学术一变而为活的意识。所有的来者，即使绝对不曾模仿他，即使精神与气质和他的相反，实际上也无疑是他的门徒，因为他们享受着他用痛苦换来的自由！

三、重要作品浅释

为完成我这篇粗疏的研究起计，我将选择贝多芬最知名的作品加一些浅显的注解。当然，以作者的外行与浅学，既谈不到精密的技术分析，也谈不到美妙的心理解剖。我不过撷拾几个权威批评家的论见，加上我十余年来对贝多芬作品亲炙所得的观念，作一个概括的叙述而已。我的希望是爱好音乐的人能在欣赏时有一些启蒙式的指南，在探宝山时稍有凭借；专学音乐的青年能从这些简单的引子里，悟到一件作品的内容是如何情深磅礴，如何在手与眼的训练之外，需要加以深刻的体会，方能仰攀创造者的崇高的意境——我国的音乐研究，十余年来尚未走出幼稚园；向升堂入室的路出发，现在该是时候了吧！

（一）钢琴奏鸣曲

作品第十三号：《悲怆奏鸣曲》（*Sonate "Pathétique" in c*

min.）——这是贝多芬早年奏鸣曲中最重要的一阕，包括allegro-adagio-rondo 三章。第一章之前冠有一节悲壮严肃的引子，这一小节，以后又出现了两次：一在破题之后，发展之前；一在复题之末，结论之前。更特殊的是，副句与主句同样以小调为基础。而在小调的allegro之后，rondo仍以小调演出。第一章表现青年的火焰，热烈的冲动；到第二章，情潮似乎安定下来，沐浴在宁静的气氛中；但在第三章泼辣的rondo内，激情重又抬头，光与暗的对照，似乎象征着悲欢的交替。

作品第二十七号之二：《月光奏鸣曲》［*Sonate "quasi una fantasia"（"Moonlight"）in c#min.*］——奏鸣曲体制在此不适用。原应位于第二章的adagio，占了最重要的第一章。开首便是单调的、冗长的、缠绵无尽的独白，赤裸裸地吐露出凄凉幽怨之情。紧接着的是allegretto，把前章痛苦的悲吟挤逼成紧张的热情。然后是激昂急促的presto，以奏鸣曲典型的体裁，如古悲剧般作一强有力的结论：心灵的力终于镇服了痛苦，情操控制着全局，充满着诗情与戏剧式的波涛，一步紧似一步[1]。

作品第三十一号之二：《暴风雨奏鸣曲》（*Sonate "Tempest" in d min.*）——1802年至1803年间，贝多芬给友人的信中说："从此我要走上一条新的路。"这支乐曲便可说是证据。音节、形式、风格，全有了新面目，全用着表情更直接的语言。第一章末戏剧式的吟诵体（récitatif），宛如庄重而激昂的歌唱。Adagio尤

1 十几年前，国内就流行着一种浅薄的传说，说这曲奏鸣曲完全是即兴之作，而且是在小说式的故事中组成的。这完全是荒诞不经之说。贝多芬作此曲时绝非出于即兴，而是经过苦心的经营而成。这有他遗下的稿本为证。

其美妙，兰兹说："它令人想起韵文体的神话；受了魅惑的蔷薇，不，不是蔷薇，而是被女巫的魅力催眠的公主……"那是一片天国的平和，柔和黝黯的光明。最后的allegretto则是泼辣奔放的场面，一个"仲夏夜之梦"，如罗曼·罗兰所说。

作品第五十三号：《黎明奏鸣曲》（*Sonate "I'Aurore" in C maj.*）——黎明这个俗称，和月光曲一样，实在并无确切的根据。也许开始一章里的crescendo，也许rondo之前短短的adagio——那种曙色初现的气氛、莱茵河上舟子的歌声，约略可以唤起"黎明"的境界。然而可以肯定的是：在此毫无贝多芬悲壮的气质，他仿佛在田野里闲步，悠然欣赏着云影、鸟语、水色，怅惘地出神着。到了rondo，慵懒的幻梦又转入清明高远之境。罗曼·罗兰说这支奏鸣曲是《第六交响曲》之先声，也是田园曲[1]。

作品第五十七号：《热情奏鸣曲》（*Sonate "Appassionnata" in f min.*）——壮烈的内心的悲剧，石破天惊的火山爆裂，莎士比亚的《暴风雨》式的气息，伟大的征服……在此我们看到了贝多芬最光荣的一次战争。从一个乐旨上演化出来的两个主题：狂野而强有力的"我"，命令着，威镇着；战栗而怯弱的"我"，哀号着，乞求着。可是它不敢抗争，追随着前者，似乎坚忍地接受了运命[2]，然而精力不继，又倾倒了，在苦痛的小调上忽然停住……再起……再仆……一大段雄壮的"发展"，力的主题重又出现，滔滔滚滚地席卷着弱者——它也不复中途蹉跌了，随

1 通常称为田园曲的奏鸣曲，是作品第十四号；但那是除了一段乡妇的舞蹈以外，实在并无旁的田园气息。

2 一段大调的旋律。

后是英勇的结局（coda）。末了，主题如雷雨一般在辽远的天际消失，神秘的pianissimo。第二章，单纯的andante，心灵获得须臾的休息，两片巨大的阴影[1]中间透露一道美丽的光。然而休战的时间很短，在变奏曲之末，一切重又骚乱，吹起终局（finale rondo）的旋风……在此，怯弱的"我"虽仍不时发出悲怆的呼吁，但终于被狂风暴雨[2]淹没了。最后的结论，无殊一片沸腾的海洋……人变了一颗原子，在吞噬一切的大自然里不复可辨。因为狂野而有力的"我"就代表着原始的自然。在第一章里挣扎的弱小的"我"，此刻被贝多芬交给了原始的"力"。

作品第八十一号之A：《告别奏鸣曲》[3]（*Sonate "Les Adieux" in Eb maj.*）——第一乐章全部建筑在sol-fa-mi三个音符之上，所有的旋律都从这简单的乐旨出发[4]；复题之末的结论中，告别[5]更以最初的形式反复出现——同一主题的演变，代表着同一情操的各种区别：在引子内，"告别"是凄凉的，但是镇静的，不无甘美的意味；在allegro之初[6]，它又以击撞抵触的节奏与不和谐弦重现：这是匆促的分手。末了，以对白方式再三重复的"告别"几乎合为一体地以diminuento[7]告终。两个朋友最后的扬巾示意，愈离愈远，消失了。"留守"是短短的一章adagio，彷徨，问询，焦灼，朋友在期待中。然后是vivacissimamente，热烈轻快

1 第一章与第三章。

2 狂野的我。

3 本曲印行时就刊有告别、留守、重叙这三个标题。所谓告别系指奥太子鲁道夫1809年5月之远游。

4 这一点加强了全曲情绪之统一。

5 即前述的三音符。

6 第一章开始时为一段迟缓的引子，然后继以allegro。

7 编者注——渐弱。

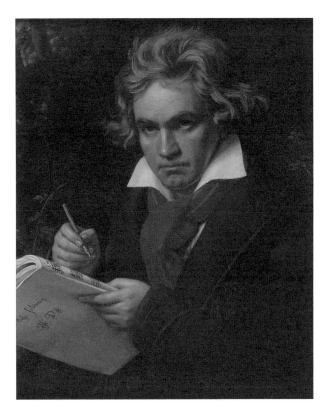

《贝多芬像》，斯蒂勒，1820

的篇章，两个朋友互相投在怀抱里。自始至终，诗情画意笼罩着乐曲。

作品第九十号：《e小调奏鸣曲》（*Sonate in e min.*）——这是题赠李希诺夫斯基伯爵的，他不顾家庭的反对，娶了一个女伶。贝多芬自言在这支乐曲内叙述这桩故事。第一章题作"头脑与心的交战"，第二章题作"与爱人的谈话"。故事至此告终，音乐也至此完了。而因为故事以吉庆终场，故音乐亦从小调开始，以大调结束。再以乐旨而论，在第一章内的戏剧情调和第二章内恬静的倾诉，也正好与标题相符。诗意左右着乐曲的成分，比《告别奏鸣曲》更浓厚。

作品第一〇六号：《降B大调奏鸣曲》（*Sonate in Bb maj.*）——贝多芬写这支乐曲时是为了生活所迫；所以一开始便用三个粗野的和弦，展开这首惨痛绝望的诗歌。"发展"部分是头绪万端的复音配合，象征着境遇与心绪的艰窘[1]。"发展"中间两次运用赋格曲体式（fugato）的作风，好似要寻觅一个有力的方案来解决这堆乱麻。一会儿是光明，一会儿是阴影。随后是又古怪又粗犷的scherzo，噩梦中的幽灵。意志的超人的努力，引起了痛苦的反省：这是adagio apassionnato，慷慨的陈词，凄凉的哀吟。三个主题以大变奏曲的形式铺叙，当受难者悲痛欲绝之际，一段largo引进了赋格曲，展开一个场面伟大、经纬错综的"发展"，运用一切对位与轮唱曲（canon）的巧妙，来陈诉心灵的苦恼。接着是一段比较宁静的插曲，预先唱出了《D调弥撒曲》内谢神的

[1] 作曲年代是1818年，贝多芬正为了侄儿的事焦头烂额。

歌。最后的结论，宣告患难已经克服，命运又被征服了一次。在贝多芬全部奏鸣曲中，悲哀的抒情成分、痛苦的反抗的吼声，从没有像在这件作品里表现得惊心动魄。

（二）提琴与钢琴奏鸣曲

在"两部奏鸣曲"[1]中，贝多芬显然没有像钢琴奏鸣曲般成功。软性与硬性的两种乐器，他很难觅得完善的驾驭方法。而且十阕提琴与钢琴奏鸣曲内，九阕是《第三交响曲》以前所作；九阕之内五阕又是《月光奏鸣曲》以前的作品。1812年后，他不再从事于此种乐曲。在此我只介绍最突出的两曲。

作品第三十号之二：《c小调奏鸣曲》[2]（Sonate in c min.）——在本曲内，贝多芬的面目较为显著。暴烈而阴沉的主题，在提琴上演出时，钢琴在下面怒吼。副句取着威武而兴奋的姿态，兼具柔媚与遒劲的气概。终局的激昂奔放，尤其标明了贝多芬的特色。赫里欧[3]有言，"如果在这件作品里去寻找胜利者[4]的雄姿与战败者的哀号，未免穿凿的话，我们至少可认为它也是英雄式的乐曲，充满着力与欢畅，堪与《第五交响曲》相比"。

作品第四十七号：《克勒策奏鸣曲》[5]（Sonate à Kreutzer in A maj.）——贝多芬一向无法安排的两种乐器，在此被他找到了一个解决的途径：它们俩既不能调和，就让它们冲突；既不能携手，就让它们争斗。全曲的第一与第三乐章，不啻钢琴与提琴

1 即提琴与钢琴，或大提琴与钢琴奏鸣曲。
2 题赠俄皇亚历山大二世。
3 法国现代政治家兼音乐批评家。
4 按系指俄皇。
5 克勒策为法国人，为皇家教堂提琴手，曾随军至维也纳与贝多芬相遇。贝多芬遇之甚善，以此曲题赠。但克氏始终不愿演奏，因他的音乐观念迂腐守旧，根本不了解贝多芬。

的肉搏。在旁的"两部奏鸣曲"中，答句往往是轻易的、典雅的美；这里对白却一步紧似一步，宛如两个仇敌的短兵相接。在andante的恬静的变奏曲后，争斗重新开始，愈加紧张了，钢琴与提琴一大段急流奔泻的对位，由钢琴的洪亮的呼声结束。"发展"奔腾飞纵，忽然凝神屏息了一会，经过几节adagio，然后消没在目眩神迷的结论中间。这是一场决斗，两种乐器的决斗，两种思想的决斗。

（三）四重奏

弦乐四重奏是以奏鸣曲典型为基础的曲体，所以在贝多芬的四重奏里，可以看到和他在奏鸣曲与交响曲内相同的演变。它的趋向是旋律的强化，发展与形式的自由；且在弦乐器上所能表现的复音配合，更为富丽，更为独立。他一共制作十六阕四重奏，但在第十一与第十二阕之间，相隔有14年[1]之久，故最后五阕形成了贝多芬作品中的一个特殊面目，显示他最后的艺术成就。当第十二阕四重奏问世之时，《D调弥撒曲》与《第九交响曲》都已诞生。他最后几年的生命是孤独[2]、疾病、困穷、烦恼[3]煎熬他最甚的时代。他慢慢地隐忍下去，一切悲苦深深地沉潜到心灵深处。他在乐艺上表现的，是更为肯定的个性。他更求深入，重爱分析，尽量汲取悲欢的灵泉，打破形式的桎梏。音乐几乎变成歌词与语言一般，透明地传达着作者内在的情绪，以及起伏微妙的心理状态。一般人往往只知鉴赏贝多芬的交响曲与奏鸣曲；四重

1 1810年至1824年。

2 尤其是艺术上的孤独，连亲近的友人都不了解他。

3 侄子的不长进。

奏的价值，至近数十年方始被人赏识。因为这类纯粹表现内心的乐曲，必须内心生活丰富而深刻的人才能体验；而一般的音乐修养也须到相当的程度方不致在森林中迷路。

作品第一二七号：《降E大调四重奏》［*Quatuor in Eb maj.*（第十二阕）］——第一章里的"发展"，着重于两个原则：一是纯粹节奏的[1]，一是纯粹音阶的[2]。以静穆的徐缓的调子出现的adagio包括六支连续的变奏曲，但即在节奏复杂的部分内，也仍保持默想的气息。奇谲的scherzo以后的"终局"，含有多少大胆的和声，用节略手法的转调。最美妙的是那些adagio[3]，好似一株树上开满着不同的花，各有各的姿态。在那些吟诵体内，时而清明，时而绝望——清明时不失激昂的情调，痛苦时并无疲倦的气色。作者在此的表情，比在钢琴上更自由：一方面传统的形式似乎依然存在，一方面给人的感应又极富于启迪性。

作品第一三〇号：《降B大调四重奏》［*Quatuor in Bb maj.*（第十三阕）］——第一乐章开始时，两个主题重复演奏了四次——两个在乐旨与节奏上都相反的主题：主句表现悲哀，副句[4]表现决心。两者的对白引入奏鸣曲典型的体制。在诙谐的*presto*之后，接着一段插曲式的*andante*：凄凉的幻梦与温婉的惆怅，轮流控制着局面。此后是一段古老的*menuet*，予人以古风与现代风交错的韵味。然后是著名的*cavatinte—adagio molto espressivo*，为贝多芬流着泪写的：第二小提琴似乎模仿着起伏不已的胸脯，因

1 一个强毅的节奏与另一个柔和的节奏对比。
2 两重节奏从Eb转到明快的G，再转到更加明快的C。
3 包含着adagio ma non troppo、andante con motto、adagio molto espressivo。
4 由第二小提琴等演出的。

为它满贮着叹息；继以凄厉的悲歌，不时杂以断续的呼号……受着重创的心灵还想挣扎起来飞向光明——这一段倘和终局作对比，就愈显得惨恻。以全体而论，这支四重奏和以前的同样含有繁多的场面[1]，但对照更强烈，更突兀，而且全部的光线也更神秘。

作品第一三一号：《升c小调四重奏》[*Quatuor in c# min.* （第十四阕）]——开始是凄凉的adagio，用赋格曲写成的，浓烈的哀伤气氛，似乎预告着一篇痛苦的诗歌。瓦格纳认为这段adagio是音乐上从来未有的最忧郁的篇章。然而此后的allegro molto vivace又是典雅又是奔放，尽是出人不意的快乐情调。andante及变奏曲，则是特别富于抒情的段落，中心感动的，微微有些不安的情绪。此后是presto、adagio、allegro，章节繁多，曲折特甚的终局。这是一支千绪万端的大曲，轮廓分明的插曲即已有十三四支之多，仿佛作者把手头所有的材料都集合在这里了。

作品第一三二号：《a小调四重奏》[*Quatuor in a min.* （第十五阕）]——这是有名的"病愈者的感谢曲"。贝多芬在allegro中先表现痛楚与骚乱[2]，然后阴沉的天边渐渐透露光明，一段乡村舞曲代替了沉闷的冥想，一个牧童送来柔和的笛声。接着是allegro，四种乐器合唱着感谢神恩的颂歌。贝多芬自以为病愈了。他似乎跪在地下，合着双手。在赤裸的旋律之上，我们听见从徐缓到急促的言语，如大病初愈的人试着软弱的步子，逐渐恢复了精力。多兴奋！多快慰！合唱的歌声再起，一次热烈一次。

1 allegro里某些句子充满着欢乐与生机，presto富有滑稽意味，andante笼罩在柔和的微光中，menuet借用着古德国的民歌的调子，终局则是波希米亚人放肆的欢乐。
2 第一小提琴的兴奋和对位部分的严肃。

虔诚的情意，预示瓦格纳的《帕西发尔》歌剧。接着是allegro alla marcia，激发着青春的冲动。之后是终局。动作活泼，节奏明朗而均衡，但小调的爱律依旧很凄凉。病是愈了，创痕未曾忘记。直到旋律转入大调，低音部乐器繁杂的节奏慢慢隐灭之时，贝多芬的精力才重新获得了胜利。

作品第一三五号：《F大调四重奏》[1]（*Quatuor in F maj.*）——第一章allegretto天真、巧妙，充满着幻想，年代久远的海顿似乎复活了一刹那：最后一朵蔷薇，在萎谢之前又开放了一次。Vivace是一篇音响的游戏，一幅纵横无碍的素描。而后是著名的lento，原稿上注明着"甘美的休息之歌，或和平之歌"，这是贝多芬最后的祈祷，最后的颂歌，照赫里欧的说法，是他精神的遗嘱。他那种特有的清明的心境，实在只是平复了的哀痛。单纯而肃穆、虔敬而和平的歌，可是其中仍有些急促的悲叹，最后更高远的和平之歌把它抚慰下去，而这缕恬静的声音，不久也朦胧入梦了。终局是两个乐句剧烈争执以后的单方面的结论，乐思的奔放、和声的大胆，是这一部分的特色。

（四）协奏曲

贝多芬的钢琴与乐队合奏曲共有五支，重要的是第四与第五支。提琴与乐队合奏曲共只一阕，在全部作品内不占任何地位，因为国人熟知，故亦选入。

作品第五十八号：《G大调钢琴协奏曲》[2]（*Concerto pour Piano et Orchestre in G maj.*）——单纯的主题先由钢琴提出，然

1 这是贝多芬一生最后的作品〔未完成的稿本不计在内〕。

2 第四协奏曲，1806年作。

后继以乐队的合奏，不独诗意浓郁，且气势雄伟，有交响曲之格局。"发展"部分由钢琴表现出一组轻盈而大胆的面目，再以飞舞的线条（arabesque）作为结束。但全曲最精彩的当推短短的andante con molto，全无技术的炫耀，只有钢琴与乐队剧烈对垒的场面。乐队奏出威严的主题，肯定是强暴的意志；胆怯的琴声，柔弱地、孤独地，用着哀求的口吻对答、对话，久久持续，钢琴的呼吁越来越迫切，终于获得了胜利。全场只有它的声音，乐队好似战败的敌人般，只在远方发出隐约叫吼的回声。不久琴声也在悠然神往的和弦中缄默。此后是终局，热闹的音响中杂有大胆的碎和声（arpeggio）。

作品第七十三号：《帝皇钢琴协奏曲》[1]（Concerto "Empereur" in Eb maj.）——滚滚长流的乐句，像瀑布一般，几乎与全乐队的和弦同时揭露了这件庄严的大作。一连串的碎和音，奔腾而下，停留在$A^\#$的转调上。浩荡的气势，雷霆万钧的力量，富丽的抒情成分，灿烂的荣光，把作者当时的勇敢、胸襟、怀抱、骚动[2]，全部宣泄了出来。谁听了这雄壮瑰丽的第一章不联想到《第三交响曲》里的crescendo？由弦乐低低唱起的adagio，庄严静穆，是一股宗教的情绪。而adagiogn与finale之间的过渡，尤令人惊叹。在终局的rondo内，豪华与温情、英武与风流，又奇妙地融冶于一炉，完成了这部大曲。

作品第六十一号：《D大调提琴协奏曲》（Concerto pour Violon et Orchestre in D maj.）——第一章adagio，开首一段柔媚

1 第五协奏曲，1809年作。"帝皇"两字为后人所加的俗称。

2 1809年为拿破仑攻入维也纳之年。

144

的乐队合奏，令人想起《第四钢琴协奏曲》的开端。两个主题的对比内，一个C#音的出现，在当时曾引起非难。Larghetto的中段一个纯朴的主题唱着一支天真的歌，但奔放的热情不久替它展开了广大的场面，增加了表情的丰满。最后一章rondo则是欢欣的驰骋，不时杂有柔情的倾诉。

（五）交响曲

作品第二十一号：《第一交响曲》[1]（in C maj.）——年轻的贝多芬在引子里就用了F的不和谐弦，与成法背驰[2]。虽在今日看来，全曲很简单，只有第三章的menuet及其三重奏部分较为特别；以allegro molto vivace奏出来menuet实际已等于scherzo。但当时批评界觉得刺耳的，尤其是管乐器的运用大为推广。Timbale在莫扎特与海顿，只用来产生节奏，贝多芬却用以加强戏剧情调。利用乐器个别的音色而强调它们的对比，可说是从此奠定的基业。

作品第三十六号：《第二交响曲》[3]（in D maj.）——制作本曲时，正是贝多芬初次的爱情失败、耳聋的痛苦开始严重地打击他的时候。然而作品的精力充溢饱满，全无颓丧之气。引子比《第一交响曲》更有气魄：先由低音乐器演出的主题，逐渐上升，过渡到高音乐器，终于由整个乐队合奏。这种一步紧一步的手法，以后在《第九交响曲》的开端里简直达到超人的伟大。Larghetto显示清明恬静、胸境宽广的意境。Scherzo描写兴奋的对

1 1800年4月2日初次演奏。

2 照例这引子是应该肯定本曲的基调的。

3 1801年至1802年作，1803年4月5日演奏。

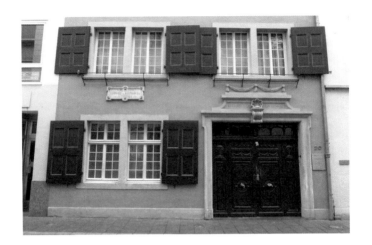

贝多芬故居

话，一方面是弦乐器，一方面是管乐和敲击乐器。终局与rondo相仿，但主题之骚乱，情调之激昂，是与通常流畅的rondo大相径庭的。

作品第五十五号：《第三交响曲》[1]［《英雄交响曲》（*in E^b maj.*）］——巨大的迷宫，神秘的丛林。剧烈的对照，不但是音乐史上划时代的建筑[2]，抑且是空前绝后的史诗。可是当心啊，初步的听众多容易在无垠的原野中迷路！控制全局的乐句，实在只是：

不问次要的乐句有多少，它的巍峨的影子始终矗立在天空。罗曼·罗兰把它当作一个生灵、一缕思想、一个意志、一种本能。因为我们不能把英雄的故事过于看得现实，这并非叙事或描写的音乐。拿破仑也罢，无名英雄也罢，实际只是一个因子，一个象征。真正的英雄还是贝多芬自己。第一章通篇是他双重灵魂的决斗，经过三大回合（第一章内的三大段）方始获得一个综合的结论：钟鼓齐鸣，号角长啸，狂热的群众拥着英雄欢呼。然而其间的经过是何等曲折：多少次的颠扑与多少次的奋起[3]。这是浪与浪的冲击，巨人式的战斗！发展部分的庞大，是本曲最显著的特征，而这庞大与繁杂是适应作者当时的内心富藏的。第二章，英雄死了！然而英雄的气息仍留在送葬者的行列间。谁不记得这幽怨而凄惶的主句：

1 1803年作，1805年4月7日初次演奏。

2 回想一下海顿和莫扎特吧。

3 多少次的crescendo。

当它在大调上时，凄凉之中还有清明之气，酷似古希腊的薤露歌。但回到小调上时，变得阴沉、凄厉、激昂，竟是莎士比亚式的悲怆与郁闷了，挽歌又发展成史诗的格局。最后，在pianssimo的结局中，呜咽的葬曲在痛苦的深渊内静默。Scherzo开始时是远方隐约的波涛似的声音，继而渐渐宏大，继而又由朦胧的号角[1]吹出无限神秘的调子。终局是以富有舞曲风味的主题作成的变奏曲，仿佛是献给欢乐与自由的。但第一章的主句，英雄，重又露面，而死亡也重现了一次：可是胜利之局已定，剩下的只有光荣的结束了。

作品第六十号：《第四交响曲》[2]（*in B♭ maj.*）——贝多芬和特雷泽·布伦瑞克订婚的一年，诞生了这件可爱的、满是笑意的作品。引子从B♭小调转到大调，遥远的哀伤淡忘了。活泼而有飞纵跳跃之态的主句，由大管（basson）、双簧管（hautbois）与长笛（flûte）高雅的对白构成的副句，流利自在的"发展"，所传达的尽是快乐之情。一阵模糊的鼓声，把开朗的心情微微搅动了一下，但不久又回到主题上来，以强烈的欢乐结束。至于adagio的旋律，则是徐缓的、和悦的，好似一叶扁舟在平静的水上滑过。而后是menuet，保存着古称而加速了节拍。号角与双簧管传达着缥缈的诗意。最后是allegro ma non troppo，愉快的情调重复控制全局，好似突然露脸的阳光；强烈的生机与意志，在乐队中

1 通常的三重奏部分。

2 1806年作。

间作了最后一次爆发。在这首热烈的歌曲里，贝多芬泄露了他爱情的欢欣。

作品第六十七号：《第五交响曲》[1]（in c min.）——开首的sol-sol-sol-mi[b]是贝多芬特别爱好的乐旨，在《第五奏鸣曲》[2]《第三四重奏》[3]《热情奏鸣曲》中，我们都曾见过它的轮廓。他曾对申德勒说："命运便是这样地来叩门的。"[4]它统率着全部乐曲。渺小的人得凭着意志之力和它肉搏，在命运连续呼召之下，回答的永远是幽咽的问号。人挣扎着，抱着一腔的希望和毅力。但命运的口吻愈来愈威严，可怜的造物似乎战败了，只有悲叹之声之后，残酷的现实暂时隐灭了一下，andante从深远的梦境内传来一支和平的旋律。胜利的主题出现了三次，接着是行军的节奏，清楚而又坚定，扫荡了一切矛盾。希望抬头了，屈服的人恢复了自信。然而scherzo使我们重新下地去面对阴影。命运再现，可是被粗野的舞曲与诙谐的staccati和pizziccati挡住。突然，一片黑暗，唯有隐约的鼓声，乐队延续奏着七度音程的和弦，然后迅速的crescendo唱起凯旋的调子[5]。命运虽再呼喊[6]，不过如噩梦的回忆，片刻即逝。胜利之歌再接再厉地响亮。意志之歌切实宣告了终篇。在全部交响曲中，这是结构最谨严、部分最均衡、内容最凝练的一阕。批评家说："从未有人以这么少的材料表达

1 俗称《命运交响曲》。1807至1808年间作，1808年12月20日初次演奏。

2 作品第九号之一。

3 作品第十八号之三。

4 "命运"两字的俗称及渊源于此。

5 这时已经到了终局。

6 Scherzo的主题又出现了一下。

过这么多的意思。"

作品第六十八号：《第六交响曲》[1]（《田园交响曲》in F maj.）——这阕交响曲是献给自然的。原稿上写着："纪念乡居生活的田园交响曲，注重情操的表现而非绘画式的描写。"由此可见作者在本曲内并不想模仿外界，而是表现一组印象。第一章allegro，题为"下乡时快乐的印象"。在提琴上奏出的主句，轻快而天真，似乎从斯拉夫民歌上采来的。这个主题的冗长的"发展"，始终保持着深邃的平和、恬静的节奏、平衡的转调；全无次要乐典的羼入。同样的乐旨和面目来回不已，这是一个人面对着一幅固定的图画悠然神往的印象。第二章andante，"溪畔小景"，中音弦乐[2]，象征着潺潺的流水，是"逝者单如斯，往者如彼，而盈虚者未尝往也"的意境。林间传出夜莺[3]、鹌鹑[4]、杜鹃[5]的啼声，合成一组三重奏。第三章scherzo，"乡人快乐的宴会"，先是三拍子的华尔兹——乡村舞曲，继以二拍子的粗野的蒲雷舞[6]。突然远处一阵隐雷[7]，一阵静默……几道闪电[8]。俄而是暴雨和霹雳一齐发作。然后雨散云收，青天随着C大调的上行音阶[9]——而后是第四章allegretto，"牧歌，雷雨之后的快慰与感激"。一切重归宁谧：潮湿的草原上发出清香，牧人们歌唱，互

1 1807年至1808年间作。

2 第二小提琴，次高音提琴，两架大提琴。

3 长笛表现。

4 双簧管表现。

5 单簧管表现。

6 法国一种地方舞。

7 低音弦乐。

8 小提琴上短短的碎和音。

9 还有笛音点缀。

相应答，整个乐曲在平和与喜悦的空气中告终。贝多芬在此忘记了忧患，心上反映着自然界的甘美与闲适，抱着泛神的观念，颂赞着田野和农夫牧子。

作品第九十二号：《第七交响曲》[1]（*in A maj.*）——开首一大段引子，平静的、庄严的，气势是向上的，但是有节度的。多少的和弦似乎推动着作品前进。用长笛奏出的主题，展开了第一乐章的中心：vivace。活跃的节奏控制着全曲，所有的音域，所有的乐器，都由它来支配。这儿分不出主句或副句；参加着奔腾飞舞的运动的，可说有上百的乐旨，也可说只有一个。Allegretto却把我们突然带到另一个世界。基本主题和另一个忧郁的主题轮流出现，传出苦痛和失望之情。然后是第三章，在戏剧化的scherzo以后，紧接着美妙的三重奏，似乎均衡又恢复了一刹那。终局则是快乐的醉意，急促的节奏，再加一个粗犷的旋律，最后达于crescendo这紧张狂乱的高潮。这支乐曲的特点是：一些单纯而显著的节奏产生出无数的乐旨；而其兴奋动乱的气氛，恰如瓦格纳所说的，有如"祭献舞神"的乐曲。

作品第九十三号：《第八交响曲》[2]（*in F maj.*）——在贝多芬的交响曲内，这是一支小型的作品，宣泄着兴高采烈的心情。短短的allegro，纯是明快的喜悦、和谐而自在的游戏。在scherzo部分[3]，作者故意采用过时的menuet，来表现端庄娴雅的古典美。到了终局的allegro vivace，则通篇充满着笑声与平民的幽

1 1812年作。

2 1812年作。

3 第三章内。

默。有人说，是"笑"产生这部作品的。我们在此可发现贝多芬的另一副面目，像儿童一般，他做着音响的游戏。

作品第一二五号：《第九交响曲》[1]（《合唱交响曲》，*Choral Symphony in D min.*）——《第八》之后11年的作品，贝多芬把他过去在音乐方面的成就做了一个综合，同时走上了一条新路。乐曲开始时（allegro ma non troppo），la-mi的和音，好似从远方传来的呻吟，也好似从深渊中浮起来的神秘的形象，直到第17节，才响亮地停留在d小调的基调上。而后是许多次要的乐旨，而后是本章的副句（B♭大调）……《第二》《第五》《第六》《第七》《第八》各交响曲里的原子，迅速地露了一下脸，回溯着他一生的经历，把贝多芬完全笼盖住的阴影，在作品中间移过。现实的命运重新出现在他脑海里。巨大而阴郁的画面上，只有若干简短的插曲映入些微光明。第二章molto vivace，实在便是scherzo。句读分明的节奏，在《弥撒曲》和《菲岱里奥序曲》内都曾应用过，表示欢畅的喜悦。在中段，单簧管与双簧管引进一支细腻的牧歌，慢慢地传递给整个的乐队，使全章都蒙上明亮的色彩。第三章sdagio似乎使心灵远离了一下现实。短短的引子只是一个梦，接着便是庄严的旋律，虔诚的祷告逐渐感染了热诚与平和的情调。另一旋律又出现了，凄凉的、惘怅的，然后远处吹起号角，令你想起人生的战斗。可是热诚与平和未曾消灭，最后几节的pianissimo把我们留在甘美的凝想中。但幻梦终于像水泡似的隐灭了，终局最初七节的presto又卷起激情与冲突的旋涡。

1 1822至1824年作。

全曲的元素一个一个再现，全溶解在此最后一章内[1]。从此起，贝多芬在调整你的情绪，准备接受随后的合唱了。大提琴为首，渐渐领着全乐队唱起美妙的精纯的乐句，铺陈了很久；于是狂野的引子又领出那句吟诵体，但如今非复最低音提琴，而是男中音的歌唱了："噢，朋友，无须这些声音，且来听更美更愉快的歌声。"[2]接着，乐队与合唱同时唱起《欢乐颂》的"欢乐，神明的美丽的火花，天国的女儿……"每节诗在合唱之前，先由乐队传出诗的意境。合唱是由四个独唱员和四部男女合唱组成的。欢乐的节奏由远而近，然后大众唱着："拥抱啊，千千万万的生灵……"当乐曲终了之时，乐器的演奏者和歌唱员似两条巨大的河流，汇合成一片音响的海。

在贝多芬的意念中，欢乐是神明在人间的化身，它的使命是把习俗和刀剑分隔的人群重行结合，它的口号是友谊与博爱。它的象征是酒，是予人精力的旨酒。由于欢乐，我们方始成为不朽。所以要对天上的神明致敬，对使我们入于更苦之域的痛苦致敬。在分裂的世界之上，有一个以爱为本的神。在分裂的人群之中，欢乐是唯一的现实。爱与欢乐合为一体。这是柏拉图式的又是基督教式的爱。除此以外，席勒的《欢乐颂》，在19世纪初期对青年界有着特殊的影响[3]。第一是诗中的民主与共和色彩在德国自由思想者的心目中，无殊《马赛曲》之于法国人。无疑地，这也是贝多芬的感应之一。其次，席勒诗中颂扬着欢乐、友爱、夫妇之爱，都是

1 先是第一章的神秘的影子，继而是scherzo的主题，adagio的乐旨，但都被doublebasse上吟诵体的问句阻住去路。

2 这是贝多芬自作的歌词，不在席勒原作之内。

3 贝多芬属意此诗篇，前后共有20年之久。

贝多芬一生渴望而未能实现的，所以尤有共鸣作用。最后，我们更当注意，贝多芬在此把字句放在次要地位；他的用意是要使器乐和人声打成一片——而这人声既是他的，又是我们大众的——使音乐从此和我们的心融和为一，好似血肉一般不可分离。

（六）宗教音乐

作品第一二三号：《D调弥撒曲》（*Missa Solemnis in D maj.*）——这件作品始于1817年，成于1823年。当初是为奥皇太子鲁道夫兼任大主教的典礼写的，结果非但失去了时效，作品的重要也远远地超过了酬应的性质。贝多芬自己说这是他一生最完满的作品。以他的宗教观而论，虽然生长在基督旧教的家庭里，他的信念可不完全合于基督教义，他心目之中的上帝是富有人间气息的，他相信精神不死须要凭着战斗、受苦与创造，与以皈依、服从、忏悔为主的基督教哲学相去甚远。在这一点上他与米开朗琪罗有些相似。他把人间与教会的篱垣撤去了，他要证明"音乐是比一切智慧与哲学更高的启示"。在写作这件作品时，他又说："从我的心里流出来，流到大众的心里。"

全曲依照弥撒祭曲礼的程序[1]分成五大颂曲：①吾主怜我（*Kyrie*）；②荣耀归主（*Gloria*）；③我信我主（*Credo*）；④圣哉圣哉（*Sanctus*）；⑤神之羔羊（*Agnus Dei*[2]）。第一部以热诚的祈祷开始，继以andante奏出"怜我怜我"的悲叹之声，对基督

1 按弥撒祭曲的词句，皆有经文——拉丁文的——规定，任何人不能更易一字，各段文字大同小异，而节目繁多，谱为音乐时部门尤为庞杂。凡不解经典及不知典礼的人较难领会。

2 全曲以四部独唱与管弦乐队及大风琴演出。乐队的构成如下：2 flutes、2 hautbois、2 clarinettes、2 bassons、1 contrebasse、4 cors〔horns〕、2 trompettes、2 trombones、timbale外加弦乐五重奏。人数之少非今人想象所及。

的呼吁，在各部合唱上轮流唱出[1]。第二部表示人类俯伏卑恭，颂赞上帝，歌颂主荣，感谢恩赐。第三部，贝多芬流露出独有的口吻了。开始时的庄严巨大的主题，表现他坚决的信心。结实的节奏、特殊的色彩、trompette的运用，作者用全部乐器的机能来证实他的意念。他的神是胜利的英雄，是半世纪后尼采所宣扬的"力"的神，贝多芬在耶稣的苦难上发现了他自身的苦难。在受难、下葬等壮烈悲哀的曲调以后，接着是复活的呼声，英雄的神明胜利了！第四部，贝多芬参见了神明，从天国回到人间，散布一片温柔的情绪。然后如《第九交响曲》一般，是欢乐与轻快的爆发，紧接着祈祷，苍茫的、神秘的。虔诚的信徒匍匐着，已经蒙到主的眷顾。第五部，他又代表着遭劫的人类祈求着"神之羔羊"，祈求"内的和平与外的和平"，像他自己所说。

（七）其他

作品第一三八号之三：《雷奥诺序曲第三》[2]（*Ouverture de Leonore No.3*）——脚本出于一极平庸的作家，贝多芬所根据的乃是原作的德译本。事述西班牙人弗洛雷斯当向法官唐·法尔南控告毕萨尔之罪，而反被诬告，蒙冤下狱。弗妻雷奥诺化名菲

1 五大部每部皆如奏鸣曲分成数章，兹不详解。

2 贝多芬完全的歌剧只此一出。但从1803年起到他死为止，24年间他一直断断续续地为这件作品花费着心血。1805年11月初次在维也纳上演时，剧名叫作《菲岱里奥》，演出的结果很坏。1806年3月，经过修改后，换了《雷奥诺》的名字再度出演，仍未获得成功。1807年5月，又经一次大修改，仍用《菲岱里奥》之名上演。从此，本剧才算正式列入剧院的戏目里。但1827年，贝多芬去世前数星期，还对朋友说他有一部《菲岱里奥》的手稿压在纸堆下。可知他在1814年后仍在修改。现存的《菲岱里奥》，共只两幕，为1814年稿本，目前戏院已不常演。在音乐会中不时可以听到的，只是片段的歌唱。至今仍为世上熟知的，乃是它的序曲——因为名字屡次更易，故序曲与歌剧之名今日已不统一。普通于序曲多称《雷奥诺》，于歌剧多称《菲岱里奥》，但亦不一定如此。再，本剧序曲共有四支，以后贝多芬每改一次，即另作一次序曲。至今最著名的为第三序曲。

155

岱里奥[1]入狱救援，终获释放。故此剧初演时，戏名下另加小标题："一名夫妇之爱"。序曲开始时（adagio），为弗洛雷斯当忧伤的怨叹，继而引入allegro，在trompette宣告释放的信号。法官登场一场之后，雷奥诺与弗洛雷斯当先后表示希望、感激、快慰等各阶段的情绪。结束一节，尤暗示全剧明快的空气。

在贝多芬之前，格鲁克与莫扎特，固已在序曲与歌剧之间建立密切的关系；但把戏剧的、发展的路线归纳起来，而把序曲构成交响曲式的作品，确从《雷奥诺》[1]开始。以后韦伯、舒曼、瓦格纳等在歌剧方面，李斯特在交响诗方面，皆受到极大的影响，称《雷奥诺》为"近世抒情剧之父"，它在乐剧史上的重要，正不下于《第五交响曲》之于交响乐史。

附录：

（一）贝多芬另有两支迄今知名的序曲：一是《科里奥兰序曲》[2] Ouverture de Coriolan，把两个主题做成强有力的对比：一方面是母亲的哀求，一方面是儿子的固执。同时描写这顽强的英雄在内心里的争斗。另一支是《哀格蒙特序曲》[3]（ *Ouverture de Egmont* ）作品第八十五号，描写一个英雄与一个民族为自由而争战，而高歌胜利。

（二）在贝多芬所作的声乐内，当以歌（lied）为最著名。如《悲哀的快感》，传达亲切深刻的诗意；如《吻》，充满着幽

1 西班牙文，意为忠贞。

2 作品第六十二号，根据莎士比亚的故事，述一罗马英雄名科里奥兰者，因不得民众欢心，愤而率领异族攻略罗马，及抵城下，母妻遮道泣谏，卒以罢兵。

3 根据歌德的悲剧，述16世纪荷兰贵族哀格蒙特伯爵，领导民众反抗西班牙统治之史实。

默；如《鹌鹑之歌》，纯是写景之作。至于《弥侬》[1]热烈的情调，尤与诗人原作吻合。此外尚有《致久别的爱人》[2]、四部合唱的《挽歌》[3]，与以歌德的诗谱成的《平静的海》与《快乐的旅行》等，均为知名之作。

1943年作

1 歌德原作。
2 作品第九十八号。
3 作品第——八号。

肖邦的少年时代

从18世纪末期起，到20世纪第一次大战为止，差不多一个半世纪，波兰民族都是在亡国的惨痛中过日子。1772年，波兰被俄罗斯、普鲁士、奥地利三大强国第一次瓜分；1793年，又受到第二次瓜分。1807年，拿破仑把波兰改作一个"华沙公国"。1815年，拿破仑失败，波兰又被分作4个部分，最大的一部分受俄国沙皇的统治，这是弗雷德里克·肖邦出生前后的祖国的处境。

1810年，贝多芬正在写他的《第十弦乐四重奏》和《告别奏鸣曲》，他已经发表了《第六交响曲》《热情奏鸣曲》《克勒策奏鸣曲》。1810年，舒伯特13岁，舒曼还差10个月没有出世，李斯特、瓦格纳都快要到世界上来了。1810年，歌德还活着；拜伦还发表了他早期的诗歌；雪莱刚刚在动笔；巴尔扎克、雨果、柏辽兹，正坐在小学校里的凳子上念书。而就在这1810年2月22日的下午6时，在华沙附近的乡下，一个叫作热拉佐瓦·沃拉——为了方便起见，我们以下简称为沃拉——的村子里，弗雷德里克·肖邦诞生了。

1886年出版的一部肖邦传记，有一段描写沃拉的文字，说

道："波兰的乡村大致都差不多。小小的树林，环抱着一座贵族的宫堡。谷仓和马房，围成一个四方的大院子；院子中央有几口井，姑娘们头上绕着红布，提着水桶到这儿来打水。大路两旁种着白杨，沿着白杨是一排草屋；然后是一片麦田，在太阳底下给微风吹起一阵阵金黄色的波浪。再远一点田里一望无尽的都是油菜、金花菜、紫云英，开着黄的、紫的小花。无边是黑压压的森林，远看只是一长条似蓝非蓝的影子——这便是沃拉的风光。"作者又说："离开宫堡不远，有一所小屋子，顶上盖着石板用的瓦片，门前有几级木头的阶梯。进门是一条黝黑的过道；左手是佣人们纺纱的屋子；右手三间是正房；屋顶很矮，伸手出去可以碰到天花板——这便是肖邦诞生的老家。"这就是现在的肖邦纪念馆，当然是修得更美丽了；它离开华沙54公里，每年都有从波兰各地来的以及从世界各国来的游客和艺术家，到这儿来凭吊瞻仰。

弗雷德里克·肖邦的父亲叫作米克瓦伊·肖邦，是法国东北部的苏兰省人，1787年到华沙，先在一个法国人办的烟草工厂里当出纳员，后来改当教员，在波兰住下了；1806年娶了一个波兰败落贵族的女儿，生了一个女孩子卢德维卡，第二个便是我们的音乐家，以后还生了两个女儿，伊扎贝拉和爱弥莉亚。肖邦一家人都很聪明，很有文艺修养。11岁的爱弥莉亚和14岁的弗雷德里克合作，写了一出喜剧，替父亲祝寿。长姐卢德维卡和妹妹伊扎贝拉，也写过儿童读物。弟兄姐妹还常在家里演戏。

1810年10月，米克瓦伊·肖邦搬到华沙城里，除了在学校里教法语，还在家里办了一个学生寄宿舍。肖邦小时候性情温和、活泼，同时又像一个女孩子一般敏感。他只有两股热情：热爱母

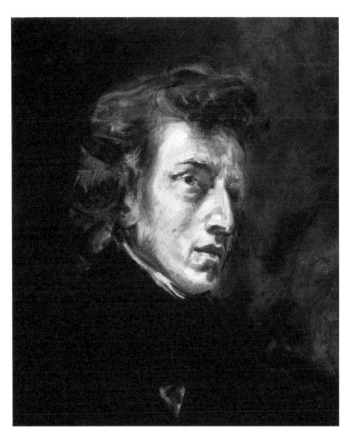

《肖邦肖像》，欧仁·德拉克洛瓦，1838

亲和热爱音乐。到了6岁，正式跟一个捷克籍的音乐家齐夫尼学琴。8岁，第一次出台演奏。14岁，进了华沙中学，同时也换了一个音乐教师，叫作埃斯纳；他不但教钢琴，还教和声跟作曲。这个老师有个很大的功劳，就是绝对尊重肖邦的个性。他说："假如肖邦越出规矩，不走从前人的老路，尽管由他去好了；因为他有他自己的路。终有一天，他的作品会证明他的特点是前无古人的。他有的是与众不同的天赋，所以他自己就走着与众不同的路。"

1825年，肖邦15岁，在华沙音乐院参加了两次演奏会，印出了一支《回旋曲》，这是他的作品第一号。17岁中学毕业。到18岁为止，他陆续完成的作品有：一支两架钢琴合奏的《回旋曲》，一支《波洛奈兹》，一支《奏鸣曲》，还有根据莫扎特的歌剧的曲调写的《变奏曲》。19岁写了《e小调钢琴协奏曲》。20岁写了《f小调钢琴协奏曲》、一支《圆舞曲》、几支《夜曲》和一部分《练习曲》。

少年时代的肖邦，是非常快乐、开朗、讨人喜欢的：天生地爱打趣、说笑话、作打油诗、模仿别人的态度动作。这个脾气他一直保持到最后，只要病魔不把他折磨得太厉害。但是快乐和欢谑，在肖邦身上是跟忧郁的心情轮流交替着。那是斯拉夫民族所独有的，一种莫名其妙的悲哀。他在乡下过假期的时候，一忽儿嘻嘻哈哈，拿现成的诗歌改头换面，作为游戏；一忽儿沉思默想地出神。他也跟乡下人混在一起，看民间的舞蹈，听民间的歌谣。这里头就包含着波兰民族独特的诗意，而肖邦就是这样一点一滴地、无形之中积聚这个诗意的宝库，成为他全部创作的主要

材料。

一位叫伏秦斯基的波兰作家曾经说过："我们对诗歌的感觉完全是特殊的，和别的民族不同。我们的土地有一股安闲恬静的气息。我们的心灵可不受任何约束，只管逞着自己的意思，在广大的平原上飞奔跳跃；阴森可怖的岩石、明亮耀眼的天空、灼热的阳光，都不会引起我们心灵的变化。面对着大自然，我们不会感到太强烈的情绪，甚至也不完全注意大自然；所以我们的精神常常会转向别的方面，追问生命的神秘。因为这缘故，我们的诗歌才这样率直，这样不断地追求美，追求理想。我们的诗的力量，是在于单纯朴素，在于感情真实，在于它的永远崇高的目标，同时也在于奔放不羁的想象力。"这一段关于波兰诗歌的说明，正好拿来印证肖邦的作品。

肖邦与自然界的关系，他自己说过一句话："我不是一个适合过乡间生活的人。"的确，他不像贝多芬和舒曼那样，在痛苦的时候会整天在山林之中散步、默想，寻求安慰。肖邦以后写的《玛祖卡》或《波洛奈兹》中间所描写的自然界，只限于童年的回忆和对波兰乡土的回忆，而且仿佛是一幅画的背景，作用是在于衬托主题，创造气氛。例如他的《升f调夜曲》（作品第十五号第二首），并不描写什么明确的境界，只是用流动的、灿烂的音响，给你一个黄昏的印象，充满着神秘气息。

伏秦斯基还有一段讲到风格的朴素的话，也可以帮助我们了解肖邦的艺术特色。他说："我们的风格是那样地朴素，好比清澈无比的水里的珍珠……这首先需要你有一颗朴素和纯洁的心，一种富于诗意的想象力和细腻微妙的感觉。"

正如波兰的风景和波兰民族的灵魂一样，波兰的舞蹈也是一个重要的因素，促成肖邦的音乐风格。他不但接受了民间的玛祖卡舞、克拉可维克舞、波洛奈兹舞的节奏，并且他的旋律的线条也带着舞蹈的姿态，迂回曲折的形式，均衡对称的动作，使我们隐隐约约有舞蹈的感觉，但是步伐的缓慢，乐句的漫长，节奏跟和声方面的修饰，教人不觉得肖邦的音乐是真的舞蹈，而是带有一种理想的、神秘的哑剧意味。

可是波兰的民间舞蹈在肖邦的音乐中成为那么重要的因素，我们不能不加几句说明。玛祖卡原是一种集体与个人交错的舞蹈，伴奏的音乐还由舞蹈的人用合唱表演，肖邦不但拿这个舞曲的节奏来尽量变化，还利用原来的合唱的观念，在《玛祖卡》中插入抒情的段落。18世纪的波兰舞的音乐，是庄重的、温和的，有些又像送葬的挽歌。后来的作者加入一种凄凉的柔情。到了肖邦，又充实了它的和声，使内容更动人，更适合于诉说亲切的感情；他大大地减少了集体舞蹈音乐的性质，只描写其中几个人物突出的面貌。另外一种古代波兰舞蹈叫作克拉可维克，是四分之二的拍了，重拍在第二拍上。肖邦的作品第十四号《回旋舞》部和作品第十一号《e小调钢琴协奏曲》的第三乐章，都是利用这个节奏写的。

1828年，肖邦18岁，到柏林旅游一次。1829年到维也纳住了一个多月，开了两次音乐会，受到热烈的欢迎。报上谈论说："他的触键微妙到极点，手法巧妙，层次的细腻反映出他感觉的敏锐，加上表情的明确，无疑是个天才的标记。"

18岁去柏林以前，便写了以莫扎特的歌剧《唐璜》中的歌

词为根据的《变奏曲》。关于这个少年时代的作品，舒曼有一段很动人的叙述。他说："前天，我们的朋友于赛勃轻轻地溜进屋子，脸上浮着那副故弄玄虚的笑容。我正坐在钢琴前面，于赛勃把一份乐谱放在我们面前，说道：'把帽子脱下来，诸位先生，一个天才来了！'他不让我们看到题目。我漫不经心地翻看乐谱，体会没有声音的音乐，是另有一种迷人的乐趣。而且我觉得，每个作曲家所写的音乐，都有一个特殊的面目：在乐谱上，贝多芬的外貌就跟莫扎特不同……但是那天我觉得从谱上瞧着我的那双眼睛完全是新的：一双像花一般的、蜥蜴一般的、少女一般的眼睛，表情很神妙地瞅着我。在场的人一看到题目："肖邦：作品第二号"，都大大地觉得惊奇，肖邦，肖邦？我从来没听过这个名字。"

近代的批评家，认为那个时期肖邦的作品已经融合了强烈的个性和鲜明的民族性。舒曼还说他受到了几个最好的大师的影响：贝多芬、舒伯特和斐尔德。"贝多芬培养了他大胆的精神，舒伯特培养了他温柔的心，斐尔德培养了他灵巧的手。"大家知道，斐尔德是18世纪的爱尔兰作曲家，"夜曲"这个体裁，就是经他提倡而风行到现在的。

肖邦19岁那一年，爱上了华沙音乐院的一个学生，女高音康斯坦斯·葛拉各夫斯加。爱情给了他很多痛苦，也给了他很多灵感。1829年9月，他在写给好朋友蒂图斯的信中说："我找到了我的理想，而这也许就是我的不幸。但是我的确很忠实地崇拜她，这件事已经有6个月了，我每夜梦见她有6个月了，可是我连一个字都没出口。我的《协奏曲》中间的《慢板》，还有我这次

肖邦故居

寄给你的《圆舞曲》，都是我心里想着那个美丽的人而写的。你该注意《圆舞曲》上画着十字记号的那一段。除了我自己，谁也不知道那一段的意义。好朋友，要是我能把我的新作品弹给你听，我会多么高兴啊！在《三重奏》里头，低音部分的曲调，一直过渡到高音部分的降E。其实我用不着和你说明，你自己会发觉的。"这里说的《协奏曲》，就是《f小调钢琴协奏曲》；《圆舞曲》是遗作第七十号第三首；《三重奏》是作品第八号的《钢琴三重奏》。

就在1829年的9月里，有一天中午，他连衣服也没穿，连那天是什么日子都不知道，给蒂图斯写了一封极痛苦的信，说道："我的念头越来越疯狂了。我恨自己，始终留在这儿，下不来决心离开。我老是有个预感：一朝离开华沙，就一辈子也不能回来的了。我深深地相信，我要走的话，便是和我的祖国永远告别。噢！死在出生以外的地方，真是多伤心啊！在临终的床边，看不见亲人的脸。只有一个漠不关心的医生，一个出钱雇用的仆人，岂不惨痛？好朋友，我常常想跑到你的身边，让我这悲痛的心得到一点儿安息。既然办不到，我就莫名其妙地，急急忙忙地冲到街上去。胸中的热情始终压不下去，也不能把它转向别的方面；从街上回来，我仍旧浸在这个无名的、深不可测的欲望中间煎熬。"

法国有一位研究肖邦的专家说道："我们不妨用音乐的思考，把这封信念几遍。那是由好几个相互联系，反复来回的主题组织成功的：有徬徨无助的主题，有孤独与死亡的主题，有友谊的主题，有爱情的主题，忧郁、柔情、梦想，一个接着一个在其中出现。这封信已经是活生生的一支肖邦的乐曲了。"

1829年10月，肖邦给蒂图斯的信中又说："一个人的心受着压迫，而不能向另一颗心倾吐，那真是惨呢！不知道有多少回，我把我要告诉你的话，都告诉了我的琴。"

华沙对于肖邦已经太狭小了，他需要见识广大的世界，需要为他的艺术另外找一个发展的天地。第一次的爱情没有结果，只有在他浪漫的青年时代，挑起他更多的苦闷、更多的骚动。终于他鼓足勇气，在1830年11月1日，从华沙出发，往维也纳去了。送行的人一直陪他到华沙郊外的一个小镇上，大家都在那儿替他饯行。他的老师埃斯纳，特意写了一支歌，由一班音乐院的学生唱着。他们又送他一只银杯，里面装着祖国的泥土。肖邦哭了。他预感到这一次的确是一去不回的了。多少年以后，他听到他的学生弹他的作品第十号第三首《练习曲》的时候，叫了声："噢！我的祖国！"

当时的维也纳也是欧洲的音乐中心，也是一个浮华轻薄的都会。一年前招待肖邦的热情已冷下去了。肖邦虽然受到上流社会的邀请，到处参加晚会；可是没有一个出版商肯印他的作品，也没有人替他发起音乐会。在茫茫的人海中，远离乡井的肖邦又尝到另外一些辛酸的滋味。在本国，他急于往广阔的天空飞翔，因为下不了决心高飞远走而苦闷；一朝到了国内，斯拉夫人特别浓厚的思乡病，把一个敏感的艺术家的心刺伤得更厉害了。1830年11月29日，华沙民众反抗俄国专制统治的革命爆发了。肖邦一听到消息，马上想回去参加这个英勇的斗争。可是雇了车出了维也纳，绕了一圈又回来了；父亲也写信来要他留在国外，说他们为他所做的牺牲，至少要得到一点收获。但是肖邦整天整夜地想念

肖邦故居

亲友，为他们的生命操心，常常以为他们是在革命中牺牲了。

1831年7月20日，他离开维也纳往南去，护照上写的是：经过巴黎，前往伦敦。出发前几天，他收到了一个老世交的信，那是波兰的一个作家，叫作维脱维基，他信上的话正好说中了肖邦的心事。他说："最要紧的是民族性，民族性，最后还是民族性！这个词儿对一个普通的艺术家差不多是空空洞洞的，没有什么意义的，但对一个像你这样的人才，可并不是。正如祖国有祖国的水土与气候，祖国也有祖国的曲调。山岗、森林、水流、草原，自有它们本土的声音，内在的声音；虽然那不是每个心灵都能抓住的。我每次想到这问题，总抱着一个希望，亲爱的弗雷德里克，你，你一定是第一个会在斯拉夫曲调的无穷无尽的财富中间，汲取材料的人，你得寻找斯拉夫的民间曲调，像矿物学家在山顶上，在山谷中，采集宝石和金属一样……听说你在外边很烦恼，精神萎靡得很。我设身处地为你想过：没有一个波兰人，永别了祖国能够心中平静的。可是你该记住，你离开乡土，不是到外边去萎靡不振的，而是为培养你的艺术，来安慰你的家属，你的祖国，同时为他们增光的。"

1831年9月8日，正当肖邦走在维也纳到巴黎去的半路上，听到俄国军队进攻华沙的消息。于是全城流血，亲友被杀戮、同胞被屠杀的一幅惨不忍睹的画面，立刻摆在他眼前。他在日记上写道："噢！上帝，那你在哪里呢？难道你眼看着这种事，不出来报复吗？莫斯科人这样地残杀，你还觉得不满足吗？也许，也许，你自己就是一个莫斯科人吧？"那支有名的《革命练习曲》，作品第十号第十二首的初稿，就是那个时候写的。

就在这种悲愤、焦急、无可奈何的心情中，肖邦结束了少年时代，也就在这种国破家亡的惨痛中，像巴特洛夫斯基说的，"这个贩私货的天才"，在暴虐的敌人铁蹄之下，做了漏网之鱼，挟着他的音乐手稿，把在波兰被禁止的爱国主义，带到国外去发扬光大了。

1956年1月4日作

肖邦的壮年时代

1831年，法国的政局和社会还是动荡不定的。经过1830年的七月革命，新型的布尔乔亚夺取了政权，可是极右派的保皇党、失势的贵族、始终受着压迫的平民，都在那里挣扎，反抗政府。各党各派经常在巴黎的街上游行示威。偶尔还听得见"波兰万岁"的口号。因为有个拿破仑的旧部，意大利籍的将军拉慕里奴，正在参加华沙革命。在这种人心骚动的情况之下，肖邦在1831年的秋天到了巴黎。

那个时期，凯鲁比尼、贝里尼、罗西尼、梅耶贝尔都集中在巴黎。号称钢琴之王的卡克勃兰纳，号称钢琴之狮的李斯特，还有许多当年红极一时而现在被时间淘汰了的演奏家，也都在巴黎。肖邦写信给朋友，说："我不知道世界上还有什么地方，会比巴黎的钢琴家更多。"

法国的文学家勒哥回，跟着柏辽兹去访问肖邦以后，写道："我们走上一家小旅馆的3楼，看见一个青年脸上苍白，忧郁，举动文雅，说话带一点外国的口音；棕色的眼睛又明净又柔和，栗色的头发几乎跟柏辽兹的一样长，也是一绺一绺地挂在脑门

上。这便是才到巴黎不久的肖邦。他的相貌，跟他的作品和演奏非常调和，好比一张脸上的五官一样分不开。他从琴上弹出来的音，就像从他眼睛里放射出来的眼神。有点儿病态的、细腻娇嫩的天性，跟他《夜曲》中间的富于诗意的悲哀，是融合一致的；身上的装束那么讲究，使我们了解到，为什么有些作品在风雅之中带着点浮华的气息。"

同是那个时代，李斯特也替肖邦留下一幅写照，他说："肖邦的眼神，灵秀之气多于沉思默想的成分。笑容很温和，很俏皮，可没有挖苦的意味。皮肤细腻，好像是透明的。略微弯曲的鼻子，高雅的姿态，处处带着贵族气味的举动，使人不由自主地会把他当作王孙公子一流的人物。他说话的音调很低，声音很轻；身量不高，手脚都长得很单薄。"

凭了以上两段记载，我们对于二十多岁的肖邦，大概可以有个比较鲜明的印象了。

到了巴黎四个月以后，1832年1月，他举行了第一次音乐会，听众不多，收入还抵不了开支。可是批评界已经承认，他把大家追求了好久而没有追求到的理想，实现了一部分。李斯特尤其表示钦佩，他说："最热烈的掌声，也不足以表示我心中的兴奋。肖邦不但在艺术的形式方面，很成功地开辟了新的境界，同时还在诗意的体会方面，把我带进了一个新的天地。"

肖邦在巴黎遇到很多祖国的同胞。从华沙革命失败以后，亡命来法国的波兰人更多了。在政治上对于波兰的同情，连带引起了巴黎人对波兰艺术的好感。波兰的作家开始把本国的诗歌译成法文。肖邦由于流亡贵族的介绍，很快踏进了法国的上流社会，

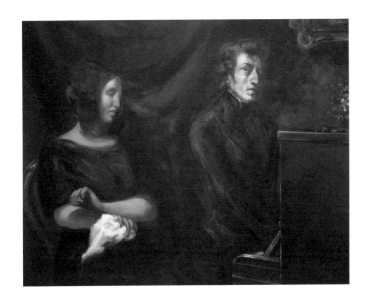

《肖邦和乔治·桑的肖像》，欧仁·德拉克洛瓦，1838

受到他们的尊重，被邀请在他们的晚会上演奏。请他教钢琴的学生也很多，一天甚至要上四五节课。1833年，他和李斯特及另一个钢琴家希勒分别开了两次演奏会。1834年，他到德国，遇到了门德尔松；门德尔松在家信中称他为当代第一个钢琴家。1835年，柏辽兹在报纸上写的评论说："不论作为一个演奏家还是作曲家，肖邦都是一个绝无仅有的艺术家。不幸得很，他的音乐只有他自己所表达出的那种特殊的、意想不到的妙处。他的演奏，自有一种变化无穷的波动，而这是他独有的秘诀，没法指明的。他的《玛祖卡》中间，又有多多少少难以置信的细节。"

虽然肖邦享了这样的大名，他自己可并不喜欢在大庭广众之间露面。他对李斯特说："我天生不宜于登台，群众使我胆小。他们急促的呼吸，教我透不过气来。好奇的眼睛教我浑身发抖，陌生的脸教我开不得口。"的确，从1835年4月以后，好几年他没有登台。

1832年至1834年间，肖邦把华沙时期写的、维也纳时期写的和到法国以后写的作品，陆续印出来了，包括作品第六号到第十九号。种类有《圆舞曲》《回旋曲》《钢琴三重奏》、13支《玛祖卡》、6支《夜曲》、12支《练习曲》。

在不熟悉音乐的人看来，《练习曲》毫无疑问只是练习曲，但熟悉音乐的人都知道，肖邦采用这个题目实在是非常谦虚的。在音乐史上，有教育作用而同时成为不朽的艺术品的，只有巴赫的48首《平均律钢琴曲集》可以和肖邦的《练习曲》媲美。因为巴赫也只说，他写那些乐曲的目的，不过是为训练学生正确的演奏，使他们懂得弹琴像唱歌一样。在巴赫过世以后70年，肖邦为钢琴

技术开创了一个新的学派，建立了一套新的方法，来适应钢琴在表情方面的新天地。所以我们不妨反过来说，一切艰难的钢琴技巧，只是肖邦《练习曲》的外貌，只是学者所能学到的一个方面；《练习曲》的精神和初学者应当吸收的另一个方面，却是各式各样的新的音乐内容：有的是像磷火一般的闪光，有的是图画一样幽美的形象，有的是凄凉哀怨的抒情，有的是慷慨激昂的呼号。

另外一种为肖邦喜爱的形式是《夜曲》。那个体裁是18世纪爱尔兰作曲家斐尔德第一个用来写钢琴曲的。肖邦一生写了不少《夜曲》，一般群众对肖邦的认识与爱好，也多半是凭了这些比较浅显的作品。近代的批评家们都认为，《夜曲》的名气之大，未免损害了肖邦的艺术价值；因为那些音乐只代表作者一小部分的精神，而且那种近于女性的、感伤的情调，是很容易把肖邦的真面目混淆的。

1835年夏天，肖邦到德国的一个温泉浴场去，跟他的父母相会；秋天到德累斯顿，在一个童年的朋友伏秦斯基家里住了几天，伏秦斯基伯爵和肖邦两家，是多年的至交。他们的小女儿玛丽，还跟肖邦玩过捉迷藏呢。1835年的时候，玛丽对于绘画、弹琴、唱歌、作曲都能来一点。

在德累斯顿的几天相会，她居然把肖邦的心俘虏了。临别的前夜，玛丽把一朵玫瑰递在肖邦的手里；肖邦立刻坐在钢琴前面，当场作了一支《f小调圆舞曲》。某个批评家认为，其中有絮絮叨叨的情话，有一下又一下的钟声，有车轮在石子路上碾过的声音，把两人竭力压着的抽噎声盖住了。

肖邦回到法国，继续和伏秦斯基一家通信。玛丽对他表示非

常怀念。第二年（1836年）7月，肖邦又到奥国的一个避暑胜地和玛丽相会，8月里陪着她回德累斯顿。9月7日，告别的前夜，肖邦正式向玛丽求婚，并且征求伯爵夫人的同意。伯爵夫人同意了，但是要他严守秘密；因为她说，要父亲让步，必须有极大的耐性和相当的时间。肖邦回去的路上，在莱比锡和舒曼相见，给他看一支从爱情中产生的作品——《g小调叙事曲》，作品第二十三号。

叙事曲原来是替歌唱作伴奏的一种曲子，到肖邦手里才变作纯粹的钢琴乐曲，可是原有的叙事性质和重唱的形式，都给保存了。作者借着古代的传说或故事的气氛，表达胸中的欢乐和痛苦。肖邦的传记家尼克斯认为，《g小调叙事曲》含有最强烈的感情的波动，充满着叹息、哭泣、抽噎和热情的冲动。舒曼也肯定这是一个大天才的最好的作品。

1835年2月，肖邦发表了第一支《诙谐曲》，作品第二十号。诙谐曲的体裁，当然不是肖邦首创的，但在贝多芬的笔下，表现的是健康的幽默，快乐的兴致，嬉笑的游戏；在门德尔松的笔底下，是一种轻松愉快的心情，灵动活泼，秀美无比的节奏；到了肖邦手里，却变成了内心的戏剧，表现的多半是情绪骚动，痛苦狂乱的境界。关于他的第一支《诙谐曲》，两个传记家有两种不同的了解：尼克斯认为开头的两个不协和弦，大概是绝望的叫喊；后面的骚动的一段，是一颗被束缚的灵魂拼命要求解放。相反，伏秦斯基觉得这支《诙谐曲》应当表现肖邦在维也纳的苦闷与华沙隐落的悲痛以后，一个比较平静时期的心境。因为第一个狂风暴雨般的主题，忽然之间停下来，过渡到一段富于诗意

的、温柔的歌唱，描写他童年时代所爱好的草原风景。但是肖邦所要表现的，究竟是什么心情，恐怕永远是一个谜了。

1836年，爱情的梦做得最甜蜜的一年，肖邦还发表了两支《夜曲》，两支《波洛奈兹》。从1837年春天起，伏秦斯基伯爵夫人心中的态度，越来越暧昧了，玛丽本人的口气也越来越冷淡。快到夏天的时候，隔年订的婚约，终于以心照不宣、不了了之的方式给毁掉了。为什么呢？为了门第的关系吗？为了当时的贵族和布尔乔亚对一般艺术家的偏见吗？这两点当然是毁约的原因。但主要还在于玛丽本人，她一开头就没有像肖邦一样真正地动情。跟肖邦整个做人的作风一样，失恋的痛苦在他面上是看不出的，可是心里永远留下了一个深刻的伤痕。他死了以后，人家发现一叠玛丽写给他的信，扎着粉红色的丝带，上面有肖邦亲手写的字："我的苦难。"

1837年7月，他上伦敦去了一次；1838年2月，又在伦敦出现。不久回到法国，在里昂城由一个波兰教授募捐，开了一个音乐会。勒哥回写道："肖邦！肖邦！别再那么自私了，这一回的成功应该使你打定主意，把你美妙的天才献给大众了吧？所有的人都在争论，谁是欧洲第一个钢琴家？是李斯特还是塔尔堡？只要让大家像我们一样地听到你，他们就会毫不迟疑地回答：是肖邦！"同时，德国的大诗人海涅在德国的杂志上写道："波兰给了他骑士的心胸和年深月久的痛苦，法国给了他潇洒出尘、温柔蕴藉的风度，德国给了他幻想的深度，但是大自然给了他天才和一颗最高尚的心。他不但是个大演奏家，同时是个诗人，他能把他灵魂深处的诗意，传达给我们。他的即兴演奏给我们的享受是

无可比拟的。那时他已不是波兰人，也不是法国人，也不是德国人，他的出身比这一切都要高贵得多：他是从莫扎特、从拉斐尔、从歌德的国土中来的，他的真正的家乡是诗的家乡。"

就在那段时间，1838年的夏天，失恋的肖邦和另外一个失恋的艺术家乔治·桑交了了朋友。奇怪的是，1836年年底，肖邦第一次见到她以后和朋友说："乔治·桑真是一个讨厌的女人。她能不能算一个真正的女人，我简直有点怀疑。"可是，友谊也罢，爱情也罢，最初的印象，往往并不能决定以后的发展。隔了一年的时间，肖邦居然和乔治·桑来往了，不久又从朋友进到了爱人的阶段。肖邦第三次，也是最后一次恋爱，维持了9年。

乔治·桑是个非常男性的女子，心胸宽大豪爽，热情真诚，纯粹是艺术家本色；又是酷爱自由平等，醉心民主，赞成革命的共和党人。巴尔扎克说过："她的优点都是男人的优点，她不是一个女子，而且她有意要做男子。"关于她和肖邦的恋爱，肖邦的传记家和乔治·桑的传记家，都写过不少文章讨论，可以说议论纷纷，莫衷一是。我们现在不需要，也没有能力来追究这桩文艺史上的公案。但有一点是肯定的：这9年的罗曼史并没给肖邦什么坏影响，不论在身心的健康方面，还是在写作方面；相反，在肖邦身上开始爆发的肺病，可能还因为受到看护而延缓了若干时候呢。

1839年冬天，肖邦跟着乔治·桑和她的两个孩子，到地中海里的一个西班牙属的玛略卡岛上去养病。不幸，他们的地理知识太差了：岛上的冬天正是气候恶劣的雨季。不但病人的身体受到严重的损害，神经也变得十分紧张，往往看到一些可怕的幻象。

有一天，乔治·桑带着孩子们在几十里以外的镇上买东西，到晚上还不回来；外边是大风大雨，山洪暴发。肖邦一个人在家，伏在钢琴上，一会儿担心朋友一家的生命，一会儿被种种可怖的幽灵包围。久而久之，他仿佛觉得自己已经死了，沉在一口井里，一滴一滴的凉水掉在他身上。等到乔治·桑回来，肖邦面无人色站起来说："啊！我知道你们已经死了！"原来他以为这是死人的幽灵出现呢！那天晚上作的乐曲，有的音乐学家说是第六首《前奏曲》，有的说是第十五首，李斯特说是第八首。今天我们所能肯定的，只是作品第二十号的二十四首《前奏曲》中一大部分，的确是在玛略卡岛上作的。这部作品，被公认为肖邦艺术的精华，因为音乐史上没有一个人能够用这么少的篇幅，包括这么丰富的内容。固然，《前奏曲》是肖邦个人最复杂、最戏剧化的情绪的自由，但也是大众的感情的写照，因为他在表白自己的时候，也说出了我们的心中的苦闷、惆怅、悔恨、快乐和兴奋。

1839年春天，他们离开了玛略卡岛，回到法国。肖邦病得很重，几次吐血，不得不先在马赛休养。到夏天，大家才回到乔治·桑的乡间别庄，就在法国中部偏西的诺昂。从那时起，7年功夫，肖邦的生活过得相当平静。冬天住巴黎，夏天住诺昂。乔治·桑给朋友的信中提到他说："他身体一忽儿好，一忽儿坏；可是从来不完全好，或者完全坏。我看这个可怜的孩子要一辈子这样憔悴的了。幸而精神并没受到影响，只要略微有点力气，他就很快活了。不快活的时候，他坐在钢琴前面，作出一些神妙的乐曲。"的确，那时的医生也没有把肖邦的病看得严重，而肖邦的工作也没有间断：7年之中发表的，有24支《前奏曲》，3

首《即兴曲》，不少的《圆舞曲》《玛祖卡》《波洛奈兹》《夜曲》，2首《奏鸣曲》，3支《诙谐曲》，3支《叙事曲》，1支《幻想曲》。

可是，7年平静的生活慢慢地有了风浪。早在1844年，父亲米克瓦伊死了，这个75岁的老人的死讯，给了肖邦一个很大的打击。他的健康始终没有恢复，心情始终脱不了斯拉夫族的那种矛盾：跟自己从来不能一致，快乐与悲哀会同时在心里存在，也能够从忧郁突然变而为兴奋。1846年下半年，他和乔治·桑的感情不知不觉地有了裂痕。比他大7岁的乔治·桑，多少年来已经只把他当作孩子看待，当作小病人一般地爱护和照顾，那在乔治·桑也是一个沉重的负担。何况她的儿女都已长大，到了婚嫁的年龄；家庭变得复杂了，日常琐碎的纠纷和不可避免的摩擦，势必牵涉到肖邦。肖邦的病一天一天在暗中发展，脾气越变越坏，也在意料之中。1847年5月，为了不和乔治·桑跟新出嫁的女儿、女婿的冲突，肖邦终于离开了诺昂。多少年的关系斩断了，根深蒂固的习惯不得不跟着改变，而肖邦的脆弱的生命线也从此斩断了。

1847年，肖邦发表了最后几部作品，从作品第六十三号的《玛祖卡》起，到六十五号的《钢琴与大提琴奏鸣曲》为止。从此以后，他搁笔了。凡是第六十六号起的作品，都是他死后由他的朋友冯塔那整理出来的。他的病一天天地加重，上下楼梯连气都喘不过来。李特斯说，那时候的肖邦只剩下个影子了。可是，1848年2月16日，他还在巴黎举行了最后一次音乐会。1848年4月，他到英国去，在伦敦、爱丁堡、曼彻斯特各地的私人家里演

奏。这次旅行把他最后的精力消耗完了。1849年1月回到巴黎。6月底，他写信给姐姐卢德维卡，要她来法国相会。姐姐来了，陪了他一个夏天。可是一个夏天，病状只有恶化。他很少说话，只用手势来表示意思。10月中旬，他进入弥留状态。10月15日，他要波托茨卡伯爵夫人为他唱歌，他是一向喜欢伯爵夫人的声音的。大家把钢琴从客厅推到卧房门口，波托茨卡夫人迸着抽搐的喉咙唱到一半，病人的痰涌上来了，钢琴立刻推开，在场的朋友都跪在地下祷告。16日整天他都很痛苦，晕过去几次。在一次清醒的时候，他要朋友们把他未完成的乐稿全部焚毁。他说："因为我尊重大众。我过去写完的作品，都是尽了我的能力的。我不愿意有辜负群众的作品散播在人间。"然后他向每个朋友告别。17日清早两点，他的学生兼好友古特曼喂他喝水，他轻轻地叫了声"好朋友！"，过了一会儿，就停止了呼吸。

在玛格达兰纳教堂举行的丧礼弥撒，由巴黎最著名的四个男女歌唱家领唱，唱了莫扎特的《安魂曲》，大风琴上奏着肖邦自己作的《葬礼进行曲》，第四和第六两首《前奏曲》。

正当灵柩在拉希士公墓上给放下墓穴的时候，一个朋友捧着19年前的那只银杯，把里头的波兰土倾倒在灵柩上。这个祖国的象征，追随了肖邦19年，终于跟着肖邦找到了最后的归宿，完成了它的使命。另一方面，葬在巴黎地下的，只是肖邦的身体，他的心脏被送到了华沙，保存在圣十字教堂。这个美妙的举动当然是符合这位大诗人的愿望的，因为19年如一日，他永远是身在异国，心在祖国。

第二次世界大战期间，波兰国土被希特勒匪徒占领了，波兰

人民把肖邦的心从教堂里拿出来，藏在别处。直到1949年10月17日，肖邦逝世100周年纪念日，才由波兰人民共和国当时的部长会议主席贝鲁特，把珍藏肖邦心脏的匣子，交给华沙市长，由华沙市长送到圣十字教堂。可见波兰人民的心，在最危急的关头，也没有忘了这颗爱国志士的心！

1956年作

肖邦与波兰灵魂之乐《玛祖卡》

为了使爱好音乐的听众对于肖邦的《玛祖卡》有个比较清楚的观念，我们今天在播送傅聪弹的七支《玛祖卡》以前，先把作品的来源和内容介绍一下。

玛祖卡是波兰民间最风行的一种舞蹈，也是一种很复杂的舞蹈。跳这个舞的时候，开头由一对一对的男女舞伴，手拉着手绕着大圈儿打转。接着，大家散开来，由一对舞伴带头，其余的跟在后面，在观众前面排着队走。然后，每一对舞伴分开来轮流跳舞。女的做着各式各样花腔的舞蹈姿势；男的顿着脚，加强步伐，好像在那里鼓舞女的；一会儿，男的又放开女的手，站在一边去欣赏他的舞伴，接着那男的也拼命打转，表示他快乐得像发狂一般；转了一会，男的又非常热烈地向女的扑过去，两个人一块儿跳舞。这样跳了一两个钟点以后，大家又围成一个大圈儿打转，作为结束。伴奏的乐队所奏的曲调，往往由全体舞伴合唱出来，因为民间的玛祖卡音乐，是有歌词的。歌词中间充满了爱情的倾诉，也充满了国家的遭难、民族被压迫的呼号。匈牙利的大作曲家兼大钢琴家李斯特和肖邦是好朋友，他说："玛祖卡的音

乐与歌词，就是有这两种相反的情绪：一方面是爱情的欢乐，一方面是民族的悲伤，仿佛要把心中的痛苦，细细体味一番，从发泄痛苦上面得到一些快感。那种效果又是悲壮，又是动人。"正当一对舞伴在场子里单独表演的时候，其余的舞伴都在旁边谈情说爱，可以说，同时有许多小小的戏剧在那里扮演。肖邦一生所写的56支《玛祖卡》，就是把这种小小的戏剧作为内容的。

在形式方面，《玛祖卡》是三拍子的舞曲，动作并不很快；重拍往往在第二拍上，但第一拍也常常很突出，或是分作长短不同的两个音。这是《玛祖卡》的基本节奏；肖邦用自然而巧妙的手法，把这个节奏尽量变化，使古老的舞曲恢复了它的梦境与诗意。肖邦年轻的时代，在华沙附近的农民中间，收集了很多玛祖卡的音乐主题，以后他就拿这些主题作为他写作的骨干。可是正如李斯特说过的，"肖邦尽管保存了民间玛祖卡的节奏，却把曲调的境界和格调都变得高贵了，精炼了，把原来的比例扩大了，还加入忽明忽暗的和声，跟题材一样新鲜的和声"。李斯特又说："肖邦把这个舞蹈作成一幅图画，写出跳舞的时候，在人们心里波动的、无数不同的情绪。"

可是所有这种舞曲的色调、情感、精神，基本上都是斯拉夫民族所独有的；所以肖邦的《玛祖卡》的特色，可以说是民族的诗歌，不但表现作曲家具备了诗人的灵魂，而且具备了纯粹波兰民族的灵魂。同时，要没有肖邦那样细微到极点的感觉，那样精纯的艺术修养和那种高度的艺术手腕，也不可能使那些单纯的民间音乐的素材，一变而为登峰造极的艺术品。因为肖邦在《玛祖卡》中所表现的情感是多种多样的，有讥讽，有忧郁，有温柔，

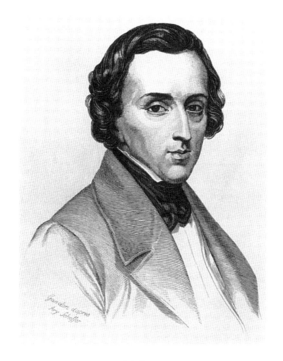

肖邦像

有快乐，有病态的郁闷，有懊恼，有意气消沉的哀叹，有愤怒，也有精神奋发的表现。总而言之，波兰人复杂的性格，和几百年来受着外来民族的统治，受封建地主、贵族阶级压迫的悲愤的心情，都被肖邦借了这些短短的诗篇表白出来了。肖邦所以是个伟大的、爱国的音乐家，这就是一个最有力的证明。

以上我们说明了《玛祖卡》的来源，和肖邦的《玛祖卡》的特色。以下我们谈谈傅聪对《玛祖卡》的体会，和外国音乐界对傅聪演奏的评论。

表达《玛祖卡》，首先要掌握它复杂的节奏、复杂的色调，要体会到它丰富多彩的诗意和感情。傅聪到了波兰两个月以后，在1954年的10月，就说："《玛祖卡》里头那种微妙的节奏，只可以心领神会，而无法用任何规律把它肯定的。既要弹得完全像一首诗一般，又要处处显出节奏来，真是难。而这个难是难在不是靠苦练练得出的，只有心中有了那境界才行。这不但是音乐的问题，而是跟波兰的气候、风土、人情，整个波兰的气息有关。"傅聪又说："肖邦的《玛祖卡》，一部分后期作品特别有种哲学意味，有种沉思默想的意味。演奏《玛祖卡》就得把节奏、诗意、幽默、典雅、哲学气息，全部融合在一起，而且要融合得恰到好处。"

今天播送的《玛祖卡》，头上几支，傅聪特别有些体会。他说："作品第五十六号第三首，哲学气息极重，作品大，变化多，不容易领会，因此也是最难弹的一首《玛祖卡》。作品五十九号第一首，好比一个微笑，但是带一点忧郁的微笑。作品第六十八号第四首，是肖邦临终前的作品，整个曲子极其凄怨，充满了一

种绝望而无力的情感。只有中间一句，音响是强的，好像透出了一点生命的亮光，闪过一些美丽的回忆，但马上又消失了，最后仍是一片黯淡的境界。作品六十三号第二首和这一首很像，而且同是f小调。作品四十一号第二首，开头好几次，感情要冒上来了，又压下去了，最后是极其悲怆地放声恸哭。但这首《玛祖卡》主要的境界也是回忆，有时也有光明的影子，那都是肖邦年轻时代，还没有离开祖国的时代的那些日子。"以上是傅聪对他弹的7首《玛祖卡》中的5首的说明，就是今天播的前面的五首。最初3首也就是他去年比赛时弹的。五首以外的两首，是《我们的时代》第二首，作品第三十三号第一首。

在第五届肖邦国际钢琴比赛的时候，苏联评判员、著名钢琴家奥勃林，很赞成傅聪的肖邦风格。巴西评判、年龄很大的女钢琴家塔里番洛夫人说："傅聪的音乐感，异乎寻常地敏感，同时他具备一种热情的、戏剧式的气质，对于悲壮的境界，体会得非常深刻，还有一种微妙的对于音色的感受能力；而最可贵的是那种细腻的、高雅的趣味，在傅聪演奏《玛祖卡》的时候，表现得特别明显。我从1932年起，参加了第二、第三、第四、第五前后四届比赛会的评判，从来没有听到这样纯粹的、货真价实的《玛祖卡》。一个中国人创造了真正《玛祖卡》的演奏水平，不能不说是有历史意义的。"

英国的评判、钢琴家路易士·坎特讷对他自己的学生说："傅聪弹的《玛祖卡》，对我简直是一个梦，不大能相信那是真的。我想象不出，他怎么能弹得这样奇妙，有那么浓厚的哲学气息，有那么多细腻的层次，那么典雅的风格，那么完满的节奏，

典型的波兰《玛祖卡》的节奏。"

匈牙利的评判、钢琴家思格说："在所有的选手中，没有一个有傅聪的那股吸引力，那种突出的个性。最难得的是他的创造性。傅聪的演奏处处教人觉得是新的，但仍然是合于逻辑的。"

意大利的评判、老教授阿高斯蒂说："只有一个古老的文化，才能给傅聪这么多难得的天赋。肖邦的艺术的格调，是和中国艺术的格调相近的。"

现在我们再介绍一支肖邦的《摇篮曲》。这个曲子大家是比较熟悉的，很多学音乐的人都弹过。傅聪对这个曲子也有一些体会，他说："我弹《摇篮曲》和我在国内弹的完全变了，应该说我以前的风格是错误的。这个乐曲应该从头至尾，维持同样的速度，右手的伸缩性（就是音乐术语说的rubato，读如"罗巴多"）要极其微妙、细微，绝不可过分。开头的旋律尤其要简单朴素。这曲子难就难在这里：要极单纯朴素，又要极有诗意。"

<div style="text-align: right">（1956年春为上海电台播送傅聪演奏唱片撰写的说明）</div>

独一无二的艺术家莫扎特

在整部艺术史上，不仅仅在音乐史上，莫扎特是独一无二的人物。

他的早慧是独一无二的。

4岁学钢琴，不久就开始作曲；就是说他写音乐比写字还早。5岁那年，一天下午，父亲利奥波德带了一个小提琴和一个吹小号的朋友回来，预备练习6支三重奏。孩子挟着他儿童用的小提琴也要加入。父亲呵斥道："学都没学过，怎么来胡闹！"孩子哭了。吹小号的朋友过意不去，替他求情，说让他在自己身边拉吧，好在他音响不大，听不见的。父亲还咕噜着说："要是听见你的琴声，就得赶出去。"孩子坐下来拉了，吹小号的乐师慢慢地停止了吹奏，流着惊讶和赞叹的眼泪；孩子把6支三重奏从头至尾都很完整地拉完了。

8岁，他写了第一支交响乐；10岁写了第一出歌剧。14至16岁之间，在歌剧的发源地意大利（别忘了他是奥地利人），写了3出意大利歌剧在米兰上演，按照当时的习惯，由他指挥乐队。10岁以前，他在日耳曼十几个小邦的首府和维也纳、巴黎、伦敦

各大都市做巡回演出，轰动全欧。有些听众还以为他神妙的演奏有魔术帮忙，要他脱下手上的戒指。

正如他没有学过小提琴而就能参加三重奏一样，他写意大利歌剧也差不多是无师自通的。童年时代常在中欧西欧各地旅行，孩子的观摩与听的机会多于正规学习的机会，所以莫扎特的领悟与感受的能力，吸收与消化的迅速，是近乎不可思议的。我们古人有句话，说："小时了了，大未必佳。"欧洲人也认为早慧的儿童长大了很少有真正伟大的成就。的确，古今中外，有的是神童；但神童而卓然成家的并不多，而像莫扎特这样出类拔萃、这样早熟的天才而终于成为不朽的大师，为艺术界放出万丈光芒的，至此为止还没有第二个例子。

他的创作数量的巨大、品种的繁多、质地的卓越，是独一无二的。

巴赫、韩德尔、海顿，都是多产的作家；但韩德尔与海顿都活到70以上的高年，巴赫也有65岁的寿命；莫扎特却在35年的生涯中完成了大小622件作品，还有132件未完成的遗作，总数是754件。举其大者而言，歌剧有22出，单独的歌曲、咏叹调与合唱曲67支，交响乐49支，钢琴协奏曲29支，小提琴协奏曲13支，其他乐器的协奏曲12支，钢琴奏鸣曲及幻想曲22支，小提琴奏鸣曲及变体曲45支，大风琴曲17支，三重奏、四重奏、五重奏47支。没有一种体裁他没有登峰造极的作品，没有一种乐器没有他的经典文献：在170年后的今天，他还像灿烂的明星一般照耀着乐坛。他在音乐方面这样全能，乐剧与其他器乐的制作都有这样高的成就，毫无疑问是绝无仅有的。莫扎特的音乐灵感简直是一

个取之不竭、用之不尽的水源，随时随地都有甘泉飞涌，飞涌的方式又那么自然，安详，轻快，妩媚。没有一个作曲家的音乐比莫扎特的更近于"天籁"了。

融和拉丁精神与日耳曼精神，吸收最优秀的外国传统而加以丰富与提高，为民族艺术形式开创新路而树立几座光辉的纪念碑：在这些方面，莫扎特又是独一无二的。

文艺复兴以后的两个世纪中，欧洲除了格鲁克为法国歌剧辟出一个途径以外，只有意大利歌剧是正宗的歌剧。莫扎特却做了双重的贡献：他既凭着客观的精神、细腻的写实手腕、刻画性格的高度技巧，创造了《费加罗的婚礼》与《唐璜》，使意大利歌剧达到空前绝后的高峰；又以《后宫诱逃》[1]与《魔笛》两件杰作为德国歌剧奠定了基础，预告了贝多芬的《菲岱里奥》、韦柏的《自由射手》和瓦格纳的《歌唱大师》。

他在1783年的书信中说："我更倾向于德国歌剧，虽然写德国歌剧需要我费更多气力，我还是更喜欢它。每个民族有它的歌剧，为什么我们德国人就没有呢？难道德文不像法文、英文那么容易唱吗？"1785年，他又写道："我们德国人应当有德国式的思想，德国式的说话，德国式的演奏，德国式的歌唱。"所谓德国式的歌唱，特别是在音乐方面的德国式的思想，究竟是指什么呢？据法国音乐学者加米叶·裴拉格的解释，在《后宫诱逃》中，男主角倍尔蒙唱的某些咏叹调，就是第一次充分运用了德国人谈情说爱的语言。同一歌剧中奥斯门的唱词，轻快的节奏与小

1 《后宫诱逃》的译名与内容不符，兹为从俗起见，袭用此名。

《13 岁的莫扎特》，吉安贝蒂诺·西格纳罗利，1732

调（mode mineure）的混合运用，富于幻梦情调而甚至带点凄凉的柔情，和笑盈盈的天真的诙谐的交错，不是纯粹德国式的音乐思想吗？"（见裴拉格著《莫扎特》，巴黎，1927年版）和意大利人的思想相比，德国人的思想也许没有那么多光彩，可是更有深度，还有一些更亲切、更通俗的意味。在纯粹音响的领域内，德国式的旋律不及意大利的流畅，但更复杂、更丰富，更需要和声（以歌唱而言是乐队）的衬托。以乐思本身而论，德国艺术不求意大利艺术的整齐的美，而是逐渐以思想的自由发展，代替形式的对称与周期性的重复。这些特征在莫扎特的《魔笛》中都已经有端倪可寻。

交响乐在音乐艺术里是典型的日耳曼品种。虽然一般人称海顿为交响乐之父，但海顿晚年的作品深受莫扎特的影响；而莫扎特的降E大调、g小调、C大调（朱庇特）交响曲，至今还比海顿的那组《伦敦交响曲》更接近我们。而在交响乐中，莫扎特也同样完满地冶拉丁精神（明朗、轻快、典雅）与日耳曼精神（复杂、谨严、深思、幻想）于一炉。正因为民族精神的觉醒和对于世界性艺术的领会，在莫扎特心中同时并存，互相攻错，互相丰富，他才成为音乐史上承前启后的巨匠。以现代辞藻来说，在音乐领域之内，莫扎特早就结合了国际主义与爱国主义，虽是不自觉的结合，但确是最和谐最美妙的结合。当然，在这一点上，尤其在追求清明恬静的境界上，我们没有忘记伟大的歌德。但歌德是经过了60年的苦思冥索（以《浮士德》的著作年代计算），经过了狂飙运动和骚动的青年时期而后获得的；莫扎特却是自然而然的，不需要做任何主观的努力，就达到了拉斐尔的境界，以及

古希腊的雕塑家菲狄阿斯的境界。

莫扎特之所以成为独一无二的人物，还由于这种清明高远、乐天愉快的心情，是在残酷的命运不断摧残之下保留下来的。

大家都熟知贝多芬的悲剧而寄以极大的同情；关心莫扎特的苦难的，便是音乐界中也为数不多。因为贝多芬的音乐几乎每页都是与命运肉搏的历史，他的英勇与顽强对每个人都是直接的鼓励；莫扎特却是不声不响地忍受鞭挞，只凭着坚定的信仰，像殉道的使徒一般唱着温馨甘美的乐句安慰自己，安慰别人。虽然他的书信中常有怨叹，也不比普通人对生活的怨叹有什么更尖锐更沉痛的口吻。可是他的一生，除了童年时期饱受宠爱，比贝多芬的只有更艰苦。《费加罗的婚礼》与《唐璜》在布拉格所博得的荣誉，并没给他任何物质的保障。两次受雇于萨尔茨堡的两任大主教，结果受了一顿辱骂，被人连推带踢地逐出宫廷。从25岁到31岁，6年中间没有固定的收入。他热爱维也纳，维也纳只报以冷淡、轻视、嫉妒；音乐界还用种种卑鄙的手段打击他几出最优秀的歌剧的演出。1787年，奥皇约瑟夫终于任命他为宫廷作曲家，年俸还不够他付房租和仆役的工资。

为了婚姻，他和最敬爱的父亲几乎决裂，至死没有完全恢复感情。而婚后的生活又是无穷无尽的烦恼：9年之中搬了12次家；生了6个孩子，夭殇了4个。康斯坦斯·韦柏产前产后老是闹病，需要名贵的药品，需要到巴登温泉去疗养。分娩以前要准备迎接婴儿，接着又往往要准备埋葬。当铺是莫扎特常去的地方，放高利贷的债主成为他唯一的救星。

在这样悲惨的生活中，莫扎特还是终身不断地创作。贫穷、

《莫扎特全家福》，约翰·内波穆可·克罗齐，约 1780

疾病、妒忌、倾轧，日常生活中一切琐琐碎碎的困扰都不能使他消沉；乐天的心情一丝一毫都没受到损害。所以他的作品从来不透露他的痛苦的消息，非但没有愤怒与反抗的呼号，连挣扎的气息都找不到。后世的人单听他的音乐万万想象不出他的遭遇而只能认识他的心灵——多么明智、多么高贵、多么纯洁！音乐史家都说莫扎特的作品所反映的不是他的生活，而是他的灵魂。是的，他从来不把艺术作为反抗的工具，作为受难的证人，而只借来表现他的忍耐与天使般的温柔。他自己得不到抚慰，却永远在抚慰别人。但最可欣幸的是他在现实生活中得不到的幸福，他能在精神上创造出来，甚至可以说他先天就获得了这幸福，所以他反复不已地传达给我们。精神的健康，理智与感情的平衡，不是幸福的先决条件吗？不是每个时代的人都渴望的吗？以不断地创造征服不断的苦难，以永远乐观的心情应付残酷的现实，不就是以光明消灭黑暗的具体实践吗？有了视患难如无物，超临于一切考验之上的积极的人生观，就有希望把艺术中美好的天地变为美好的现实。假如贝多芬给我们的是战斗的勇气，那么莫扎特给我们的是无限的信心。把他清明宁静的艺术和侘傺一世的生涯对比之下，我们更确信只有热爱生命才能克服忧患。莫扎特几次说过："人生多美啊！"这句虽然根据史实，莫扎特在言行与作品中并没表现出法国大革命以前的民主精神（他的反抗萨尔茨堡大主教只能证明他艺术家的傲骨），也谈不到人类大团结的理想，像贝多芬的《合唱交响曲》所表现的那样；但一切大艺术家都受时代的限制，同时也有不受时代限制的普遍性——人间性。莫扎特以他朴素天真的语调和温婉蕴藉的风格，所歌颂的和平、友

爱、幸福的境界，正是全人类自始至终向往的最高目标，尤其是生在今日的我们所热烈争取，努力奋斗的目标。

因此，我们纪念莫扎特200周年诞辰的意义绝不止一个：不但他的绝世的才华与崇高的成就使我们景仰不止，他对德国歌剧的贡献值得我们创造民族音乐的人揣摩学习，他的朴实而又典雅的艺术值得我们深深地体会；而且他的永远乐观、始终积极的精神，对我们是个极大的鼓励；而他追求人类最高理想的人间性，更使我们和以后无数代的人民把他当作一个忠实的、亲爱的、永远给人安慰的朋友。

1956年7月18日作

莫扎特的二十七乐章[1]

现在音乐学者一致认为，莫扎特艺术的最高成就是在歌剧与钢琴协奏曲方面。他写的二十七支钢琴协奏曲大半都是杰作。

内容复杂的协奏曲是奏鸣曲、大协奏曲（concertogrosso）和间奏曲（ritornello）的混合品。莫扎特把这个形式尽量发展，使乐队与钢琴各司其职，各尽其妙。在他以后，有多少美妙的作品称为钢琴协奏曲；但除了勃拉姆斯的以外，大多建筑在两个主题的奏鸣曲形式上，结构也就比较简单。莫扎特从成熟时期起，在钢琴协奏曲中至少用到4个重要的主题，多则6个8个不等；有些主题仅仅由钢琴奏出，有些仅仅由乐队奏出；各个主题的衔接与相互关系都用巧妙的手腕处理。所以莫扎特的协奏曲，与贝多芬、舒曼等的协奏曲，在组织上可以说属于两种不同的类型。

音乐学者哈钦斯认为莫扎特兼擅歌剧与协奏曲的创作，不是一件偶然的事：歌剧里有众多的人物，既需要从头至尾保持各人的个性，又需要共同合作，帮助整个剧情的发展；协奏曲中的许多主题也需要用同样的手法处理。

1 编者注——原标题为《乐曲说明（之二）》。

《莫扎特像》，芭尔芭拉·克拉夫，1821

二十余支钢琴协奏曲所表达的意境与情绪各个不同：有的温婉熨帖，有的典雅华瞻（如降E大调），有的天真活泼（如降B大调），有的聪明机智（如G大调），有的诙谐幽默（如F大调），有的极热情（如d小调），有的极悲壮（如c小调），总之，处处显出歌剧家莫扎特的心灵。一个长于戏剧音乐的作曲家必然是感觉敏锐，观察深刻，懂得用音乐来描写人物的心理的；所以莫扎特的协奏曲绝不限于主观情绪的流露，而往往以广大的群众作为刻画的对象。这也是他的协奏曲内容丰富、面目众多的原因之一。

　　但19世纪的演奏家是不大能欣赏机智、幽默、细腻、含蓄等的妙处的；风气所趋，除了d小调、D大调、A大调、c小调等35支以外，莫扎特其余的协奏曲都不为世人所熟知，直到最近才有人重视那些湮没的宝藏。著名的音乐学者阿尔弗雷德·爱因斯坦[1]说："就因为莫扎特是古典的，又是现代的，才更显出他的不朽与伟大。"在举世纪念莫扎特诞生200周年的时节，介绍这3支在国内都是首次演出的协奏曲（F大调、G大调、降B大调），也是我们对莫扎特表示一些敬意。

　　1784年年终（莫扎特28岁）写成的《F大调协奏曲》(KV459)，是一件轻松愉快的作品。3个乐章都很精致完美：快乐而不流于甜俗，抒情而没有多余的眼泪。充沛的元气与妩媚的风度交错之下，使全曲都有一股健康的气息。

　　第一乐章快板：前奏部分即包括6个主题，以后又陆续加入4个主题，而以第一主题的强烈的节奏控制全章。这种节奏虽是进行曲式的，但作者表现的音乐是婀娜多姿、流畅自如的。

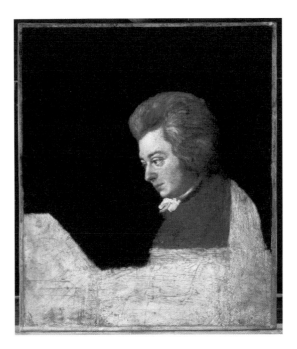

《未完成的莫扎特肖像》，约瑟夫·朗热，1789

第二乐章小快板：用单纯的A-B主题构成。第一主题像一个温柔的微笑，第二主题则颇有沉思与惆怅的意味。

第三乐章加快板：是莫扎特所写的最活泼的回旋曲。借用莫扎特自己的话，其中"有些段落只有识者能欣赏，但写作的方式使一般的听众也能莫名其妙地感到满足"。结尾部分在欢乐中常常露出嘲弄的口吻与俏皮的姿态。

《G大调协奏曲》（KV453）作于1784年春，受喜剧的影响特别显著。第一和第三乐章中许多主题的出现，就像不同角色的登场；短促的休止仿佛是展开新的局势的前兆。情调个别的旋律，构成温柔与华彩的对比、诙谐与矜持的对比、柔媚与活泼的对比；色彩忽明忽暗；女性的妩媚与小丑式的俏皮杂然并呈，管乐器与钢琴或是呼应，或是问答，给我们描画出形形色色的人物。作者的技巧主要是在于应付变化频繁的情绪与场面，而不是像贝多芬那样以一个主题一种情绪来控制全局。

第二乐章行板：是歌咏调的体裁，表达的感情极其深刻——先是沉思默想，然后是惆怅、凄惶、缠绵、幽怨、激昂、热烈的曲调相继沓来。

第三章小快板：是以加伏特舞曲的节奏写成的回旋曲。轻灵而富于机智的主题，好似小鸟的歌声。从这个主题发展而成的五个变奏曲，不但各有特色，而且内容变幻不定，最后一个变奏曲的情调更为特殊。终局的急板，除了兴高采烈以外，兼有放荡不羁与滑稽突梯的风趣。

莫扎特的最后一支《降B大调钢琴协奏曲》（KV595），是他去世那一年——1791年写的。同一年上他还完成了两件不朽的

作品：歌剧《魔笛》与《安魂曲》。但据阿尔弗雷德·爱因斯坦的意见，莫扎特真正的精神遗嘱应当是这支协奏曲。在35年短促的生涯中，他已经进入秋季，自有一种慈悲的智慧，心灵也已达到无挂无碍的化境。他虽然超临生死之外，但不能说是出世精神，因为在他和平恬静的心中，对人间始终怀着温情。他用艺术来把他的理想世界昭示后世，又是何等的艺术！既看不见形式与格律的规范，也找不出斧凿的痕迹：乐思的出现像行云流水一般自然。

第一乐章快板：一开始便是许多清丽与轻灵的线条。中段（b小调）流露出迷惘的情绪，然后来一些意想不到的转调，好像作者的思想走得很远很远了；不料峰回路转，又回到原来那个明朗的天地。全章到处显出飘逸的丰采与高度的智慧。

第二乐章小广板：用一个明净如水的、深邃沉着的主题，借回旋曲的形式一再出现，写出清明高远的意境：胸怀旷达而仍不失亲切温厚的。所以，作者一方面以善意的目光观照人生，一方面歌咏他的理想世界是多么和谐、纯洁、宁静、高尚，只有智慧而没有机心，只是恬淡而不是隐忍。莫扎特在这里的确表达了古希腊艺术的精神。

第三乐章快板：节奏生动活泼，通篇是快乐的气氛和青春的活力，绝不沾染一点庸俗的富贵气。在我们的想象中，只有奥林匹克山上神明的舞蹈，才能表现这种净化的喜悦。

（1956年9月傅聪与上海乐团合作演出莫扎特的三首钢琴协奏曲，这是为该音乐会写的乐曲说明。这几首钢琴协奏曲当时在国内均为首次演出。）

中国音乐与戏剧的未来[1]

我一向怀着这个私见：中国音乐在没有发展到顶点的时候，已经绝灭了；而中国戏剧也始终留在那"通俗的"阶段中，因为它缺少表白最高情绪所必不可少的条件——音乐。于是，我曾大胆地说中国音乐与戏剧都非重行改造不可。

中国民族的缺乏音乐感觉，似乎在历史上已是很悠久的事实，且也似乎与民族的本能有深切关联。我们可以依据雕塑、绘画来推究中国各个时代的思想与风化，但艺术最盛的唐宋两代，就没有音乐的地位。不论戏剧的形式，从元曲到昆曲到徽剧而京剧，有过若何显明的变迁，音乐的成分，却除了几次掺入程度极低的外国因子以外，在它的组成与原则上，始终没有演化，更谈不到进步。例如，昆曲的最大的特征，可以称为高于其他剧曲者，还是由于文字的多，音乐的少。至于西乐中的奏鸣曲、两重奏（due）、三重奏（trio）、四重奏（quarto）、五重奏以至交响乐(symphonie）一类的纯粹音乐，在中国更从未成立。

1 编者注——原标题为《从"工部局中国音乐会"说到中国音乐与戏剧的前途》。

音乐艺术的发展如是落后，实在有它深厚的原因。

首先第一是中国民族的"中庸"的教训与出世思想。中国所求于音乐的，和要求于绘画的一样，是超人间的和平（也可说是心灵的均衡）与寂灭的虚无。前者是儒家的道德思想（《礼记》中的《乐记》便是这种思想的最高表现），后者是儒家的形而上精神（以《淮南子》的《论乐》为证）。

所以，最初的中国音乐的主义和希腊的毕达哥拉斯、柏拉图辈的不相上下。它的应用也在于祭献天地，以表现"天地协和"的精神（如《八佾之舞》）。至于道家的学说，则更主张"视于无形，则得其所见矣；听于无声，则得其所闻矣。至味不馋，至言不文，至乐不笑，至音不叫……听有音之音者聋，听无音之音者聪，不聪不聋，与神明通"的极端静寂、极端和平、"与神明通"的无音之音。

由于这儒家和道家的两重思想，中国音乐的领域愈来愈受限制，愈变狭小：热情与痛苦表白是被禁止的；卒至远离了"协和天地"的"天地"，用新名词来说便是自然——艺术上的广义的自然，而成为停滞的、不进步的、循规蹈矩、墨守成法的（conventional）艺术。

其次，在一般教育与中国的传统政治上，"中庸"更把中国人养成并非真如先圣先贤般的恬淡宁静，而是小资产阶级的麻木不仁的保守性，于是，内心生活，充其极，亦不过表现严格的伦理道德方面（如宋之程朱、明之王阳明及更早的韩愈等），而达不到艺术的领域，尤其是纯以想象为主的音乐艺术的领域。天才的发展既不倾向此方面，民众的需求亦在婉转悦耳、平板单纯的

通俗音乐中已经感到满足。

以"天地协和"为主旨的音乐，它的发展的可能性，我们只消以希腊为例，显然是不能舒展到音乐的最丰满的境界。以"无音之音"为尚的音乐，更有令人倾向于"非乐"的趋势。《淮南子》："道德定于天下而民纯朴，则目不营于色，耳不淫于声，坐俳而歌谣，披发而浮游。虽有毛嫱、西施之色，不知说也；掉羽、武象，不知乐也；淫泆无别，不得生焉。由此观之，礼乐不用也；是故德衰然后仁生，行沮然后义立，和失然后声调，礼淫然后容饰。"[1]这一段论见，简直与18世纪卢梭[2]为反对戏剧致达朗贝尔[3]书相仿佛。

于是，中国音乐在先天、在原始的主义上，已经受到极大的约束，成为它发展的阻碍，而且儒家思想的音乐比希腊的道德思想的音乐更狭窄：除了《八佾之舞》一类的偏于膜拜（culte）的表现外，也没有如希腊民族的雄壮的音乐悲剧。因为悲剧是反中庸的，正为儒家排斥。道家思想的音乐也因为执着虚无，不能产生如西方的以热情为主的、神秘色彩极浓厚的宗教音乐。那么，中国没有音乐上的王维、李思训、米襄阳，似乎是必然的结果。驯至今日，纯正的中国音乐，徒留存着若干渺茫的乐器、乐章的名字和神话般的传说；民众的音乐教育，只有比我们古乐的程度更低级的胡乐（如胡琴、锣鼓之类），现代的所谓知识阶级，除了赏玩

1 据西汉·刘安《淮南子》卷八《本经训》，庄逵吉本改。
2 卢梭（Rousseau，1712—1778），法国启蒙家、哲学家、文学家。18世纪欧洲最伟大的思想家之一。
3 达朗贝尔（Alembert，1717—1783），法国数学家、自然科学家、哲学家和作家，《百科全书》的编纂者，法国启蒙运动的领袖人物之一。

西皮二黄的平庸、凡俗的旋律而外，更感受不到音乐的需要。这是随着封建社会同时破产的"书香""诗礼"的传统修养。

然而，言为心声，音乐是比"言"更直接、更亲切、更自由、更深刻的心声；中国音乐之衰落——简直是灭亡，不特是艺术丧失了一个宝贵的、广大的领土，并亦是整个民族、整个文化的灭亡的先兆。

在这样一个时代，我们连《易水歌》似的悲怆的恸哭都没有，这不是"哀莫大于心死"的征象吗？

在这一个情景中，1933年5月21日晚，在大光明戏院演奏的音乐会，尤其具有特别重大的意义。这个音乐会予未来的中国音乐与中国戏剧一个极重要的——灵迹般的启示。从此，我们得到了一个强有力的证实——至少在我个人是如此（以上所述的那段私见，已怀抱了好几年，但到昨晚才给我找到一个最显著的证据）——中国音乐与中国戏剧已经到了绝灭之途，必得另辟园地以谋新发展，而开辟这新园地的工具是西洋乐器，应当播下的肥料是和声。

盲目地主张国粹的先生们，中西音乐，昨晚在你们的眼前、你们的耳边，开始第一次地接触。正如甲午之役是东西文化的初次会面一样，这次接触的用意、态度，是善意的、同情的，但结果分明见了高下：中国音乐在音色本身上就不得不让西洋音乐在富丽（richesse）、丰满（plénitude）、洪亮（sonorité）、表情机能（pouvoir expressif）方面完全占胜。即以最为我人称道的琵琶而论，在提琴旁边岂非立刻黯然失色（或说默然无声更确切些）？《淮阴平楚》的列营、播鼓三通、吹号、排队、埋伏中间，在情调上有何显著的不同？有何进行的次序？《别姬》应该

是最富感伤性（sentimental）的一节，如果把它作为提琴曲的题材，那么，定会有如《克勒策奏鸣曲》（*Sonata à Kreutzer*）的adagio sostenuto（稍慢的柔板）最初两个音（notes）般的悲怆；然而昨晚在琵琶上，这段《别姬》予人以什么印象？这，我想，一个感觉最敏锐的听众也不会有何激动。可是，琵琶在其乐器的机能上，已经尽了它的能力了；尽管演奏者有如何高越的天才，也不会使它更生色了。

至于中国乐合奏，除了加增声流的强度与繁复外，更无别的作用。一个乐队中的任何乐器都保存着同一个旋律、同一个节奏，旋律的高下难得越出八九个音阶；节奏上除了缓急疾徐极原始的、极笼统的分别外，从无过渡（transition）的媒介……中国古乐之理论上的、技巧上的缺陷是无可讳言的事实，不必多举例子来证明了。

改用西洋乐器、乐式及和声、对位的原理，同时保存中国固有的旋律与节奏（纯粹是东方色彩的），以创造新中国音乐的试验，原为现代一般爱好音乐的人士共同企望，但由一个外国作家来实现这理想的事业，却出乎一般企望之外了。在此，便有一个比改造中国音乐的初步成功更严重的意义：我们中国人应该如何不以学习外表的技术、演奏西洋名作为满足，而更应使自己的内生活丰满、扩实，把自己的人格磨炼、升华，观察、实现、体会固有的民族之魂以努力于创造！

阿夫沙洛莫夫氏[1]的成功基于两项原则：一、不忘传统，

1 阿夫沙洛莫夫（Avshalumov，1895—1965），俄国作曲家。20年代到中国，1948年后定居美国。一生从事中国音乐的研究和创作，用中国民族音乐的素材，以西洋音乐的手法，创作了许多具有中国音乐旋律、节奏和风格的作品。

二、返于自然。这原来是改革一切艺术的基本原则，而为我们的作家所遗忘的。

《晴雯绝命辞》的歌曲采取中国旋律而附以和音的装饰与描写；由此，以西皮二黄或其他中国古乐来谱出的，只有薄弱的、轻佻的、感伤的东西，以此成为更生动、更丰满、更抒情、更颤动的歌词，并且沐浴于浓厚的空气之中。这空气，或言气氛（atmosphère），又是中国音乐所不认识的成分。这一点并是中国音乐较中国绘画退化的特征，因为中国画，不论南宗北宗，都早已讲究气韵生动。

《北京胡同印象记》，在形式上是近代西乐自李斯特与德彪西以后新创的形式，但在精神上纯是自然主义的作品。作者在此描写古城中一天从早到晚的特殊情趣，作者利用京剧中最通俗的旋律唱出小贩的叫卖声，皮鞋匠、理发匠、卖花女的呼喊声；更利用中国的喇叭、铙钹的吹打，描写丧葬仪仗。仪仗过后是一种沉静的哀思；但生意不久又重新蓬勃，粉墙一角的后面，透出一阵凄凉哀怨的笛声，令人幻想古才子佳人的传奇。终于是和煦的阳光映照着胡同，恬淡的宁静笼罩着古城。它有生之丰满，生之喧哗，生之悲哀，生之怅惘，但更有一个统辖一切的主要性格：生之平和。这不即是古老的北平的主要性格吗？

这一交响诗，因为它的中国音律的引用、中国情调的浓厚、取材感应的写实成分，令人对于中国音乐的前途，抱有无穷的希望。

艺术既不是纯粹的自然，也不是纯粹的人工，而是自然与人工结合后的儿子，一般崇奉京剧的人，往往把中国剧中一切最原始的幼稚性，也作是最好的象征。例如，旧剧家极反对用布景，

以为这会丧失了中国剧所独有的象征性，这真所谓"坐井观天"的短视见解了。现在西洋歌剧所用的背景，亦已不是写实的衬托，而是综合的（synthétique）、风格化的（stylisé），加增音乐与戏剧的统一性的图案。例如梅特林克的神秘剧（我尤其指为德彪西谱为歌剧的如《佩利亚斯与梅丽桑德》），它的象征的高远性与其所涵的形而上的暗示，比任何中国剧都要丰富万倍。然而它演出时的布景，正好表现戏剧的象征意味到最完善的境界。《琴心波光》的布景虽然在艺术上不能令人满意，但已可使中国观众明了所谓布景。在"活动机关"等等魔术似的把戏外，也另有适合"含蓄""象征""暗示"等诸条件的面目。至于布景、配光、音乐之全用西洋式，而动作、衣饰、脸谱仍用中国式的绘法，的确不失为使中西歌剧获得适当的调和的良好方式。作者应用哑剧，而不立即改作新形式的歌词，也是极聪明的表现。改革必得逐步渐进，中国剧中的歌唱的改进，似乎应当放在第二步的计划中。

也许有人认为，中国剧的歌音应该予以保存，但中国人的声音和音乐同样的单纯，旧剧的唱最被赏鉴、玩味的virtuosité，在西洋歌词旁边，简直是极原始的"卖弄才能"。第一，中国音乐受了乐音的限制，不能有可能范围以内的最高与最低的音；第二，因为中国音乐没有和音，故中国歌唱就不能有两重唱、三重唱……和数十人、数百人的合唱。这种情形证明中国的歌唱在表白情感方面，和中国音乐一样留存在原始的阶段，而需要改造。但我在前面说过，这已是改革中国音乐与戏剧的第二步了。

以全体言，这个工部局音乐会的确为中国未来的音乐与戏剧

辟出一条大路。即在最微细的地方，如节目单的印刷、装订、封面、内面的文字等等，对于沉沦颓废的中国艺坛也是一个最有力的刺激。

然而我们不愿过分颂扬作者，因为我们的心底，除了感激以外，还怀有更强烈的情操——惶愧；我们亦不愿如何批评作者，因为改革中国的音乐与戏剧的问题尚多，而是应由我们自己去解决的。

关于改革中国音乐的问题，除了技巧与理论方面应由专家去在中西两种音乐中寻出一个可能的调和（如阿氏的尝试）外，更当从儒家和道家两种传统思想中打出一条路来。我们的时代是贝多芬、威尔地的时代，我们得用最敏锐的感觉与最深刻的内省去把握住时代精神，我们需要中国的《命运交响乐》，我们需要中国的罗西尼（Rossini）式的crescendo（渐强），我们需要中国的Marseillaise（即《马赛曲》），我们需要中国的《伏尔加船夫曲》。

歌剧方面，我们有现成的神话、传说、三千余年的历史，为未来的作家汲取不尽的泉源。但我们绝非要在《诸葛亮招亲》《狸猫换太子》《封神榜》之外，更造出多少无聊的、低级的东西，而是要能借以表达人类最高情操的历史剧。在此，我们需要中国的《浮士德》，中国的《特利斯当与伊瑟》（Tristan und Isolde），中国的《女武神》（Walküre）[1]。

然而，改造中国音乐与戏剧最重要的，除了由对于中西音

1 Tristan und Isolde和Walküre均系德国作曲家瓦格纳的歌剧。

乐、中西戏剧极有造诣的人士来共同研究［我在此向他们全体做一个热烈的呼唤（appeal）］外，更当着眼于教育，造就专门人才的音乐院，负有培养肩负创造新中国艺术天才的责任；改造社会的民众教育和一般教育，负有扶植以音乐为精神食粮的民众的使命。

在这个社会科学与自然科学风靡一时的时代与场合（虽然我们至今还未产生一个大政治家、大⋯⋯家），我更得补上一句：人并非只是政治的或科学的动物，整个民族文化也并非只有社会科学或自然科学可以形成的。人，第一，应当成为一个人，健全的，即理智的而又感情的人。

而且拯救国家、拯救民族的根本办法，尤不在政治、外交、军事，而在全部文化。我们目前所最引以为哀痛的是"心死"，而挽救这垂绝的心魂的是音乐与戏剧！

原载于1933年五月《时事新报·星期学灯》第31号

与傅聪谈音乐

　　傅聪回家来，我尽量利用时间，把平时通信没有能谈彻底的问题和他谈了谈；内容虽是不少，他一走，好像仍有许多话没有说。因为各报记者都曾要他写些有关音乐的短文而没有时间写，也因为一部分的谈话对音乐学者和爱好音乐的同志都有关系。特摘要用问答体（也是保存真相）写出来发表。但傅聪还年轻，所知有限，下面的材料只能说是他学习现阶段的一个小结，不准确的见解和片面的看法一定很多，我的回忆也难免不真切，还望读者指正和原谅。

一、谈技巧

　　问：有些听众觉得你弹琴的姿势很做作，我们一向看惯了，不觉得，你自己对这一点有什么看法？

　　答：弹琴的时候，表情应当在音乐里，不应当在脸上或身体上。不过人总是人，心有所感，不免形之于外，那是情不自禁的，往往也并不美，正如吟哦诗句而手舞足蹈并不好看一样。我不能用音乐来抓住人，反而叫人注意到我弹琴的姿势，只能证明

我的演奏不到家。另一方面,听众之见也有一部分是"观众",存心把我当作演员看待;他们不明白为了求某种音响效果,才有某种特殊的姿势。

问:学钢琴的人为了学习,有心注意你的手的动作,他们总不能算是"观众"吧?

答:手的动作决定于技巧,技巧决定于效果,效果决定于乐曲的意境、感情和思想。对于所弹的乐曲没有一个明确的概念,没有深刻的体会,就不知道自己要表现什么,就不知道要产生何种效果,就不知道用何种技巧去实现。单纯研究手的姿势不但是舍本逐末,而且近于无的放矢。倘若我对乐曲的表达并不引起另一位钢琴家的共鸣,或者我对乐曲的理解和处理,他并不完全同意,那么我的技巧对他毫无用处。即使他和我的体会一致,他所要求的效果和我的相同,远远地望几眼姿势也没用;何况同样的效果也有许多不同的方法可以获致。例如清淡的音与浓厚的音,飘逸的音与沉着的音,柔婉的音与刚强的音,明朗的音与模糊的音,凄厉的音与恬静的音,都需要各个不同的技巧,但这些技巧常常因人而异,因为个人的手长得不同,适合我的未必适合别人,适合别人的未必适合我。

问:那么技巧是没有准则的了?老师也不能教你的了?

答:话不能这么说。基本的规律还是有的:就是手指要坚强有力,富于弹性;手腕和手臂要绝对放松、自然,不能有半点儿发僵、发硬。放松的手弹出来的音不管是轻松的还是极响的,音都丰满、柔和,余音袅袅,可以致远。发硬的手弹出来的音是单薄的、干枯的、粗暴的、短促的,没有韵味的(所以表现激昂或

凄厉的感情时，往往故意使手腕略微紧张）。弹琴时要让整个上半身的重量直接贯注到手指，力量才会旺盛，才会取之不尽，用之不竭。而且用放松的手弹琴，手不容易疲倦。但究竟怎样才能放松，怎样放松才对，都非言语能说明，有时反而令人误会，主要是靠长期的体会与实践。

一般常用的基本技巧，老师当然能教；遇到某些技术难关，他也有办法帮助你解决；越是有经验的老师，越是有多种多样的不同的办法教给学生。但老师方法虽多，也不能完全适应种类更多的手；技术上的难题也因人而异，并无一定。学者必须自己钻研，把老师的指导举一反三；而且要触类旁通，有时他的方法对我并不适用，但只要变通一下就行。如果你对乐曲的理解，除了老师的一套以外，还有新发现，你就得要求某种特殊效果，从而要求某种特殊技巧，那就更需要多用头脑，自己想办法解决了。技巧不论是从老师或同学那儿吸收来的，还是自己摸索来的，都要随机应变，灵活运用，绝不可当作刻板的教条。

总之，技巧必须从内容出发，目的是表达乐曲，技巧不过是手段。严格说来，有多少种不同风格的乐派与作家，就有多少种不同的技巧；有多少种不同性质（长短、肥瘦、强弱、粗细、软硬、各个手指相互之间的长短比例等等）的手，就有多少种不同的方法来获致多少种不同的技巧。我们先要认清自己的手的优缺点，然后多思考，对症下药，兼采各家之长，以补自己之短。除非在初学的几年之内，否则完全依赖老师来替你解决技巧是不行的。而且我特别要强调两点：（一）要解决技巧，先要解决对音乐的理解。假如不知道自己要表现什么思想，单单讲究文法与修

辞有什么用呢？（二）技巧必须从实践中去探求，理论知识实践的归纳和研究一切学术一样，开头只有些简单的指导原则，细节都是从实践中摸索出来的；把摸索的结果归纳为理论，再拿到实践中去试验；如此循环不已，才能逐步提高。

二、谈学习

问：你从老师那儿学到些什么？

答：主要是对各个乐派和各个作家的风格与精神的认识；在乐曲的结构、层次、逻辑方面学到很多；细枝小节的琢磨也得力于他的指导，这些都是我一向欠缺的。内容的理解、意境的领会，则多半靠自己。但即使偶尔有一支乐曲，百分之九十以上是自己钻研得来，只有百分之几得之于老师，老师的功劳还是很大的，因为缺了这百分之几，我的表达就不完整。

问：你对作品的理解，有时是否跟老师有出入？

答：有出入，但多半在局部而不在整个乐曲。遇到这种情形，双方就反复讨论，甚至热烈争辩，结果是有时我接受了老师的意见，有时老师容纳了我的意见，也有时归纳成一个折中的意见，倘或相持不下，便暂时把问题搁起，再经过几天的思索，双方仍旧能得出一个结论。这种方式的学与这种方式的教，可以说是纯学科的。师生都服从真理，服从艺术。学生不以说服老师为荣，老师不以向学生让步为耻。我觉得这才是真正的虚心为学。一方面不盲从，也不标新立异；另一方面不保守，也不轻易附和。比如说，19世纪末期以来的各种乐谱版本，很多被编订人弄得面目全非，为现代音乐学者所诟病；但老师遇到版本可疑的地

方，仍然静静地想一想，然后决定取舍；他绝不一笔抹杀，全盘否定。

问：我一向认为教师的主要本领是"能予"，学生的主要本领是"能取"。照你说来，你的老师除了"能予"，也是"能取"的了。

答：是的，老师告诉我，从前他是不肯听任学生有一点自由的，近十余年来觉得这办法不对，才改过来。可见他现在比以前更"能予"了。同时他也能吸收学生的见解和心得，加入他的教学经验中去；可见他因为"能取"而更"能予"了。这个榜样给我的启发很大：第一使我更感到虚心是求进步的主要关键，第二使我越来越觉得科学精神与客观态度的重要。

问：你的老师的教学还有什么特点？

答：他的分析能力强，耳朵特别灵，任何细小的错漏，都逃不过他，任何复杂的古怪的和声中一有错误，他都能指出来。他对艺术与教育的热诚也令人钦佩：不管怎么忙，给学生一上课就忘了疲劳，忘了时间；而且整个儿浸在音乐里，常常会自言自语地低声叹赏："多美的音乐！多美的音乐！"

问：在你学习过程中，还有什么原则性的体会可以谈？

答：前年我在家信中提到"用脑"问题，我越来越觉得重要。不但分析乐曲、处理句法（phrasing）、休止（pause）、运用踏板（pedal）等需要严密思考，便是手指练习及一切技巧的训练，都需要高度的脑力活动。有了头脑，即使感情冷一些，弹出来的东西还可以像样；没有头脑，就什么也不像。

根据我的学习经验，觉得先要知道自己对某个乐曲的要求与

体会，对每章、每段、每句、每个音符的疾徐轻响，及其所包含的意义与感情，都要在头脑里刻画得愈清楚愈明确愈好。唯有这样，我的信心才越坚，意志越强，而实现我这些观念和意境的可能性也越大。

大家知道，学琴的人要学会听自己，就是说要永远保持自我批评的精神。但若脑海中先没有你所认为理想的境界，没有你认为最能表达你的意境的那些音，那么你即使听到自己的音，又怎么能决定它合不合你的要求？而且一个人对自己的要求是随着对艺术的认识而永远在提高的，所以在整个学习过程中，甚至在一生中，对自己满意的事是难得有的。

问：你对文学美术的爱好，究竟对你的音乐学习有什么具体的帮助？

答：最显著的是加强我的感受力，扩大我的感受的范围。往往在乐曲中遇到一个境界，一种情调，仿佛是相熟的；事后一想，原来是从前读过的某一首诗，或是喜欢的某一幅画，就有这个境界，这种情调。也许文学和美术替我在心中多装置了几根弦，使我能够对更多的音乐发生共鸣。

问：我经常寄给你的学习文件是不是对你的专业学习也有好处？

答：对我精神上的帮助是直接的，对我专业的帮助是间接的。伟大的建设事业，国家的政策，时时刻刻加强我的责任感；多多少少的新英雄、新创造，不断地给我有力的鞭策与鼓舞，使我在情绪低落的时候（在我这个年纪，那也难免），更容易振作起来。对中华民族的信念与自豪，对祖国的热爱，给我一股活泼

的生命力，使我能保持新鲜的感觉，抱着始终不衰的热情，浸到艺术中去。

三、谈表达

问：顾名思义，"表达"和"表现"不同，你对表达的理解是怎样的？

答：表达一件作品，主要是传达作者的思想感情，既要忠实，又要生动。为了忠实，就得彻底认识原作者的精神，掌握他的风格，熟悉他的口吻、辞藻和他的习惯用语。为了生动，就得讲究表达方式、技巧与效果。而最要紧的是真实、真诚、自然，不能有半点儿勉强或是做作。搔首弄姿绝不是艺术，自作解人的谎话更不是艺术。

问：原作者的乐曲经过演奏者的表达，会不会渗入演奏者的个性？两者会不会有矛盾？会不会因此而破坏原作的真面目？

答：绝对的客观是不可能的，便是照相也不免有科学的成分加在对象之上。演奏者的个性必然要渗入原作中去。假如他和原作者的个性相距太远，就会格格不入，弹出来的东西也给人一种格格不入的感觉。所以任何演奏家所能胜任的愉快的表达的作品，都有限度。一个人的个性越有弹性，他能体会的作品就越多。唯有在演奏者与原作者的精神气质融洽无间，以作者的精神为主，以演奏者的精神为副而绝不喧宾夺主的情形之下，原作的面目才能又忠实、又生动地再现出来。

问：怎样才能做到不喧宾夺主？

答：这个大题目，我一时还没有把握回答。根据我眼前的理

解，关键不仅仅在于掌握原作者的风格和辞藻等等，而尤其在于生活在原作者的心中。那时，作者的呼吸好像就是演奏家本人的情潮起伏，乐曲的节奏在演奏家的手下是从心里发出来的，是内在的而不是外加的了。弹巴赫的某个乐曲，我们既要在心中体验到巴赫的总的精神，如虔诚、严肃、崇高等，又要体验到巴赫写那个乐曲的特殊感情与特殊精神。当然，以我们的渺小，要达到巴赫或贝多芬那样的天地未免是奢望；但既然演奏他们的作品，就得尽量往这个目标走去，越接近越好。正因为你或多或少生活在原作者心中，你的个性才会服从原作者的个性，不自觉地掌握了宾主的分寸。

问：演奏者的个性以怎样的方式渗入原作，可以具体地说一说吗？

答：谱上的音符，虽然西洋的记谱法已经非常精密，但和真正的音乐相比还是很呆板的。按照谱上写定的音符的长短、速度、节奏，一小节一小节地极严格地弹奏，索然无味，不是原作的音乐，事实上也不可能这样做。例如文字，谁念起来每句总有轻重快慢的分别，这分别的准确与否是另一件事。同样，每个小节的音乐，演奏的人自然而然地会有自由伸缩；这伸缩包括音的长短顿挫（所谓rubato），节奏的或轻或重、或强或弱，音乐的或明或暗，以通篇而论还包括句读、休止、高潮、低潮、延长音等的特殊处理。这些变化有时很明显，有时极细微，非内行人不辨。但演奏家的难处，第一是不能让这些自由的处理越出原作风格的范围，不但如此，还要把原作的精神发挥得更好，正如替古人的诗文做疏注，只能引申原义，而绝对不能插入与原义不相干

或相悖的议论；其次，一切自由处理（所谓自由要用极严格审慎的态度运用，幅度也是极小的）都须有严密的逻辑与恰当的比例，切不可兴之所至，任意渲染，前后要统一，要成为一个整体。一个好的演奏家，总是令人觉得原作的精神面貌非常突出，真要细细琢磨，才能在转弯抹角的地方，发现一些特别的韵味，反映出演奏家个人的成分。相反，不高明的演奏家在任何乐曲中总是自己先站在听众前面，把他的声调口吻压倒了或是遮盖了原作者的声调口吻。

问：所谓原作的风格，似乎很抽象，它究竟指什么？

答：我也一时说不清。粗疏地说，风格是作者的性情、气质、思想、感情、时代思潮、风气等的混合产品。表现在乐曲中的，除旋律、和声、节奏方面的特点以外，还有乐句的长短，休止的安排，踏板的处理，对速度的观念，以至于音质的特色，装饰音、连音、半连音、断音等的处理，都是构成一个作家的特殊风格的因素。古典作家的音，讲究圆转如珠；印象派作家如德彪西的音，多数要求含混朦胧；浪漫派如舒曼的音则要求浓郁。同是古典乐派，斯卡拉蒂的音比较轻灵明快，巴赫的音比较凝练沉着，韩德尔的音比较华丽豪放。稍晚一些，莫扎特的音除了轻灵明快之外，还要求妩媚。同样的速度，每个作家的观念也不同，最突出的例子是莫扎特作品中慢的乐章不像一般所理解的那么慢：他写给姐姐的信中就抱怨当时人把他的行板（andante）弹成柔板（adagio）。便是一组音阶，一组琶音，各家用来表现的情调与意境都有分别：肖邦的音阶与琶音固不同于莫扎特与贝多芬的，也不同于德彪西的（现代很多人把肖邦这些段落弹成德彪西

式，歪曲了肖邦的面目）。总之，一个作家的风格是靠无数大大小小的特点来表现的，我们表达的时候往往会犯"太过"或"不及"的毛病。当然，整个时代整个乐派的风格，比单个人的风格容易掌握；因为一个作家早年、中年、晚年的风格也有变化，必须认识清楚。

问：批评家们称为"冷静的"（cold）演奏家是指哪一种类型？

答：上面提到的表达应当如何如何，只是大家期望的一个最高的理想，真正能达到那境界的人很少很少，因为在多数演奏家身上，理智与感情很难维持平衡。所谓冷静的人就是理智特别强，弹的作品条理分明，结构严密，线条清楚，手法干净，使听的人在理想方面得到很大的满足，但感到的程度就浅得多。严格说来，这种类型的演奏家病在"不足"；反之，感情丰富，生机旺盛的艺术家容易"太过"。

问：在你现在的学习阶段，你表达某些作家的成绩如何？对他们的理解与以前又有什么不同？

答：我的发展还不能说是平均的。至此为止，老师认为我最好的成绩，除了肖邦，便是莫扎特和德彪西。去年弹贝多芬《第四钢琴协奏曲》，我总觉得太骚动，不够炉火纯青，不够清明高远。弹贝多芬必须有火热的感情，同时又要有冰冷的理智镇压。《第四钢琴协奏曲》的第一乐章尤其难：节奏变化极多，但不能显得散漫；要极轻灵妩媚，有一点儿不能缺少深刻与沉着。去年9月，我又重弹贝多芬《第五钢琴协奏曲》，觉得其中有种理想主义的精神，它深度不及《第四钢琴协奏曲》，但给人一个崇

高的境界，一种大无畏的精神；第二乐章简直像一个先知向全世界发布的一篇宣言。表现这种音乐不能单靠热情和理智，最重要的是感觉到那崇高的理想，心灵的伟大与坚强，总而言之，要往"高处"走。

以前我弹巴赫，和国内多数钢琴学生一样用的是皮罗版本，太夸张，把巴赫的宗教气息沦为肤浅的戏剧化与罗曼蒂克情调。在某个意义上，巴赫是罗曼蒂克，但绝非19世纪那种才子佳人式的浪漫。他是一种内在的、极深刻沉着的热情。巴赫也发怒，挣扎，控诉，甚而至于哀号，但这一切都有一个巍峨庄严，像哥特式大教堂般的躯体包裹着，同时用一股信仰的力量支持着。

问：从1953年起，很多与你相熟的青年就说你台上的成绩总胜过台下的，为什么？

答：因为有了群众，无形中有种感情的交流使我心中温暖。也因为在群众面前，必须把作品的精华全部发掘出来，否则就对不起群众，对不起艺术品，所以我在台上特别能集中。我自己觉得能录的唱片就不如我台上弹的那么感情热烈，虽然技巧更完整。很多唱片都有类似的情形。

问：你演奏时把自己究竟放进几分？

答：这是没有比例可说的。我一上台就凝神，把心中的杂念尽量扫除，尽量要我的心成为一张白纸，一面明净的镜子，反映出原作的真面目。那时我已不知有我，心中只有原作者的音乐。当然，最理想是要做到像王国维所谓"入乎其内，出乎其外"。这一点，我的修养还远远地够不上。我演奏时太急于要把我所体会到的原作的思想感情向大家倾诉，倾诉得愈详尽愈好，这

个要求太迫切了，往往影响到手的神经，反而会出些小毛病。今后我要努力使自己的心情平静，也要锻炼我的技巧更能听从我的指挥。我此刻才不过跨进艺术的大门，许多体会和见解，也许过了三五年就要大变。艺术界无穷无极，渺小如我，在短促的人生中永远达不到"完美"的理想的；我只能竭尽所能地走一步，算一步。

1956年10月5日作